天鵝之舞

——畫論與畫集

譚宇權

古代希臘人非常講究滿足自身欲望快感的方式，把它當作一種具有審美的「生活技巧」、「生存技藝」和「生活風格」。對於古代羅馬人以及傅科本人來說，生存技巧、生存技藝及生活風格，都是繞著關懷自身核心的。在這個意義上說，只要能夠在實際生活中，藝術地操作「自身的技巧」，就意味著實現了生存美學原則。──高宣揚（2004，頁364）

謹以此書獻給

岳父　**段裘榮** 1922-2022

岳母　**柯美麗** 1933-2023

感謝我們有共同美好的時光

鄭善禧的牛

獻給讀者的一首詩

肥肥厚重的筆調整理出的
一頭
牛
牧場上的
朋友在邁開步伐
呀

從來不愁
春天沒有青草
食

他是畫家筆下的
最愛寵物
哦
每天都有
小哥哥在一旁侍侯
三餐無虞
呀
春天的雨
細如他的毛髮般
下來
下來
春耕的季節
今年缺水
呀
斗笠已吹起的涼風
爽又爽
呲

每天
日出而作
天才剛揭開序幕
他迫不及待
走在田間
上工
不論是
颱風下雨
還是烈日當頭
都
任勞任怨
都不必
都不必喝一口水
吃一個便當
喔
是多麼快活的鄉村
男生
呀
那郭嘴的模樣
走在鄉間的
道上
有許多鄉民
紛紛放下
手中的工作
來湊熱鬧

放開心情來欣賞
吧
他的快樂心情

彷彿如同春天
也快樂起來
了

回家吧
回家吧
塗鴉之後的他
還會在興高采烈中
讓人拍照

今天天氣依舊是
晴空萬里
黃昏卻說
落霞已到
彩霞滿天
滿足了吧

才回到
農舍中
他的雙目也
迫不及待關閉
呀

鄰居那對公母雞
也收拾完畢
做夢去了
做夢去了

重返「存有」簡單樸素的藝術生命

西方藝術創作，近代以來遭受到莫大的質疑與批判。達達主義馬塞爾・杜象（Marcel Duchamp, 1887-1968）以工業產品的「尿盆」轉換為藝術品的「噴泉」（Fountain），並宣布「藝術已死」的預言。果不其然，二十世紀西方藝術已窮盡所有藝術創作表現的方式，從現代主義到後現代主義；不論從藝術的定義或創作的方式，已經找不到藝術「審美」的蹤跡？在藝術的脈絡下不得不承認杜象的真知灼見。

然而，儘管藝術的存在陷入了前所未有的困境，但人類真的不需要藝術嗎？脫離了藝術創作的伊甸園，人類彷彿離上帝越來越遠嗎？即使如此，人類還是經常談論藝術、從事藝術創作、欣賞藝術，那麼「人類需要藝術」嗎？

宇權兄是我中央大學哲學研究所博士班的學長，因緣際會，在學時常與他談論藝術創作的相關議題。二〇二三年三月在我的桃園市文化局展覽之便，他迢遙前來觀賞我展出的作品，並帶來幾本素描畫冊與我觀賞、討論。看到他的作品，我的直覺經驗感受是「自由自在」！簡單的線條、任意驅遣的顏色，作品純樸自然毫無矯揉造作，就如其人！這不就是藝術家究其一生努力以求的理想嗎？只是，是什麼動力促使他如此充滿歡樂的去從事？是藝術召喚的力量嗎？只能感嘆的說人類確實需要藝術。

無可否認，藝術作為社會行為的一種特殊表現，正是人之異於禽獸幾希的「幾希」。叔本華（Arthur Schopenhauer, 1788-1860）曾言：「藝術的作用在於達致精神層面上的滿足。」物質條件的滿足可以靠金錢、外物獲致，感情精神的滿足卻不一定依賴金錢可以解決。因此，人類可從藝術的共同情感之中獲得救贖，並找回自己，使我們的心靈更堅定和更清楚自己的人生方向；這是古往今來人類精神文明逐漸累積，無所不在的人性中建立的精神文化。

可以確定，宇權老師在實際美感與生活經驗中，他的畫風不受既成形式的羈絆，自由往來於虛實之間，意欲重返真實存有的原始與樸素，是隱藏於作者內心深處的慾望；意在揭露藝術家創作動力的來源，全為明顯。

創作固然需要熟練的技巧，但是僅憑技術並不一定能創造出真正的藝術作品。宇權老師雖非繪畫美術科班出身，然憑其對老莊哲學美學的浸染涵養，現代詩不遺餘力的創作，已具備藝術家獨特的主體審美意識與藝術的美感直覺。換言之，創作的技術需要自己訓練培養，而不是學習別人的技巧以為己有，孟子曾言：「大匠能與人規矩，而不能與人以巧。」不論是新詩的創作、繪畫的自我消遣，都可以尋找到真實存有的理念與夢想。

檢視宇權老師的作品早已脫離制式技巧的創作應用，想畫什麼、怎麼畫都是他追逐理想價值觀念的夢想呈現。「夢想」是藝術家創作動力的來源；有夢才有創作，讓藝術創作力保有宛如神力般的痴狂，又能不受繼承藝術創作的流派所拘束，於是一首詩、一幅畫！都是他重拾生命失落已久的創作夢想。

然而，以不完美的物質形式追尋一個永恆不變的完美世界，只能在豐富美好的視覺意象中重新回到單純樸素的事物，這

是古往今來無數藝術家奮力以求的創作理想。

　　因此，即使二十世紀，西方藝術創作本身的意義與價值，雖然遭受到前所未有的質疑與否定。但從另一方面來看，在商業文明與流行文化的功利主義色彩下，臺灣藝術創作者不是趨於追逐曇花一現的繁榮與虛偽；就是封閉於傳統保守的形式而缺乏感動。使得生活因失去美感而變得功利，甚至索然無味。而宇權老師的創作擺脫早已失去的藝術活力，返回真實存有的原始樸素；在面對現實有別的社會，價值混亂的乖張人性，以藝術的獨特方式連結在一起時，激起幸福的「神見」！

　　宇權兄囑我為其即將出版的著作寫序，從他的作品中看到他真的是一位「老頑童」，無論是寫詩、作畫、研究、著作依然活力十足樂此不疲，使我感動於其創作力依然如此的充滿意志勇往直前，更在此見證「人類需要藝術」、藝術力量的偉大，並為之誌！

　　按：陳慶坤先生，臺灣師範大學美術研究所碩士、中央大學哲學博士、退休教授。彩墨畫家、詩人。

陳慶坤先生的畫作

一生的探索，一輩子的追求

　　人有二心，一為好奇心，一為好勝心。因為好奇，一生皆在探索，因為好勝，一生皆在自求進步。人有二性，感性和理性。因感性，而漸有所愛，有善，有美。因理性，而邁向求真求理，求井然有序。

　　譚老師在初中時代，見老師有文章見世，遂認為：「有為者亦若是」，學起文學寫作。高中時代進入師大附中，學風相當開放，導師程大城先生，上課又時常插播人生哲學與美學。所以非一般的言教，而是教人如何做獨立思考的人。凡此，迷倒他，在他出社會當老師後，經常與恩師到深坑爬山。跟老師健行，目的同張良追隨黃石公，且走且請益人生究竟與哲學問題。

　　程師走山不等人，又快又自得其樂的言談，老譚喘氣如牛，不敢怠慢。把跟老師健行與暢談，當王陽明師徒樣的，習練類似《傳習錄》的成長。這個譚生，那個程師，兩人快步山去山回，有如快俠趕路般的快樂，是他涉及哲學王國的初階期。

　　這個譚生有眼光，那個程師不等人，仍然假日共上山健步如飛，師徒感情日漸成長，使譚老師逐漸研究中國諸子百家，探討生命學問。於是有一本一本的評論著作出現。

　　無論在人生順境或逆境時，他依然跟中學老師爬山求教。他證明了「人能弘道，非道弘人」、「我欲仁，斯仁至矣」所以我欲博士，博士不嫌我老。人問：「退休不退休，又去苦讀博士，做啥？」也有：「即便得了博士，大學也不聘老朽！」更有疑惑，「何必做白工？人生剩幾年呀！」老譚卻自娛樂，我行我素說，想做事，日日可做！處處可行！他開始以楊梅為中心由近而遠，探求默默為家為國貢獻者。或拜訪或錄音，並珍惜成功的故事，然後一個一個故事寫下。

　　他經常出訪，記錄作田野調查，當個現代的司馬遷，並品頭論足。在奔波的日子中，順便沿途拿出毛筆，記錄山川美景。這是自小最愛的工作，如今，才有機會舒發心中快意，真是快活呀！

　　他起初只選擇簽字筆，只用黑線條勾勒簡單幾筆景點，抓住最美景色，即揮筆如揮劍，不畏路人圍觀，任人拍照，也享受彼此愛美的緣分。

　　他每週老人知音會時，即翻開速寫本引我欣賞。他的得意，說明他能「活在當下享受喜悅」。問我：「有否須改進的？」我說：「你比比昨日前日各張畫作，有何心得？總覺得當時滿意，之後又不滿意。不滿意指什麼？指仍可畫得更好！」「因此呢？」他每次出門，本子帶同行，不論火車上也畫，徒步也隨機見好即開張揮筆。越畫越訓練自己眼光的敏感度，也刺激自己提筆，表現能力與大膽邁進。

　　老譚呀！這樣抓住美，是他的好奇心轉為表現畫不厭。這不滿，是他好勝心轉為求進行理念的試探。所以人又有二性，為個性，又為群性。後者，表達了大眾的共識，叫群性，是關懷社會的議題。因此我常跟他說：「你只管表現自己的好歹，不必在乎別人的好惡。」

　　理性與感性都能滿足個性。他的理性批判適合走哲學的批判，感性則抓美的表現，也滿足畫畫的個性。因為畫面失控的

線條，長線短線，直線彎線，疊線斷線，乍看一團亂。而全圖靜下心來看，也能發現關鍵的美嬌點，也突顯主題在等知音的現象。這種表現叫做繪畫性很強。

反之，一五一十像工筆畫，像《清明上河圖》，像鈔票細膩交代每寸每分的形態，叫做線性表現，是頭尾一線到底清清楚楚交代，寫實派即是，但你不必盲目仿人作風，免失自我。所以作畫也只突顯個人風格，感人的作品一直在領導群倫，與眾不同。

一九九三年十二月十五日臺北的國父紀念館有夏卡爾畫展。老譚邀我同行。上一次北美館有羅丹雕刻展，我錯過了機會，老譚一直嘀咕我說：「羅丹都哭了！我只能『是！是！是！』的歡笑著。譚又到：「夏卡爾今天一定很高興，我這外行人，帶著了一位教美術的人」。我也只能「是！是！是！」的乾笑。

老譚不只感性的聽音樂會及參觀美展的活動，更以哲學的理性，批判國父紀念館設計的屋頂矮了一點，有壓迫感，和中正紀念堂設計的四面廊簷有孤立感。我問：「你能不能歸納夏卡爾的作品風格，有哪些常用的招牌符號？」譚曰：「我只知道空中的女體省略的話，

65. 11. 4　五福

王五福先生的畫作

只剩下巴黎的塞那河堤，及艾飛爾鐵塔就等於尋常街景，可能不成為夏卡爾作風了！」

「對！只畫風景，他就只是普通畫家了，就因為出現了天空有雞，有男女，有花，是他常用的符號，也是招牌符號。他畫他的夢境，夢想，畫出他的期望，所以打破自然秩序，而出現雞滿天飛羊跳，男女相親，繁花似錦，藉夢說愛而已。而技近童畫的天真，充滿了內心的幻夢浮雲，明暗隨興裝飾，的確是少有的創作，卻是常見的夢境。」

我又問：「每一作品都一對男女抱在一起，象徵什麼？為何在空中擁抱？譚：「不就是希望男女愛情有情人終成眷屬。」「沒錯！每對男女又拉成很長很長的影相，希望愛情越長越好，在天空飛抱，雖是美夢也是內心的期盼。期盼人間最珍貴的愛情能天長地久，其他一切就可以渺小了。」譚老師突然又問：「西畫有夢，我們國畫中缺乏夢幻，少浮雲脫塵俗，少公然天空裸裎。」

一九九八年二月二十二日臺北市史博館，新春期間展出臺灣水彩畫家藍蔭鼎的一生作品。老譚雖然愛好文史哲更身體力行，品嚐名家畫展。這一回，他抓住寒假尾聲，邀我星期天來看仰慕已久的藍蔭鼎作品展。潮水般的觀眾，洶湧的排隊人群，幾乎一如窗外幽靜的荷蓮池，真是愛畫的群眾品味能力絕佳！

中途累了，譚老師椅板上休息，待我也相會時，急問我一句話：「他作畫先畫哪裡？」「不就是由淺入深。」藍

蔭鼎才不是這樣。他先畫最美的地方，先畫最感動他的地方。好比前面這張趕鴨圖千隻百隻，場面浩大，動作畫一，井然有序，他很感動，就下筆畫鴨群，而不是一般畫法。」

「你可以標舉一些畫家創作特色來解說嗎？」老譚笑著說。接著問我：「你看藍蔭鼎與洪瑞麟，各有何特色？」在我回答了之後，他又問，「他只是在臺灣有名，全是政府鼓吹，才有知名度。像洪瑞麟、李澤藩，則較少受到政府宣傳就吃虧了。」但我並不覺得藍蔭鼎只名揚臺灣，他曾被紐約評界選為世界十大水彩畫家，更

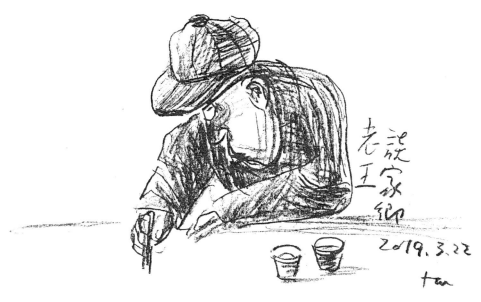

老王談家鄉
筆者繪於 2019 年 3 月 22 日

是唯一來自東方的臺灣宜蘭羅東的大畫家，還有，就是世界公認的十大水彩畫家。其共同特色有三：時代性、地方性以及個性。

「例如呢？」「比方不表現今日的臺灣人，只畫唐山宋水，哪有時代性？又比方表現牡丹芍藥，此地非杭州，亦非汴州，怎有地方性？老畫仕女正經八百，看看藍蔭鼎畫的趕鴨人家，百姓常景，挽籃的賣菜婦女背影，都有背脊曲線女性美。所以流露在藍蔭鼎畫中的特色，多麼有個性！」

老譚有感必問，好奇必探索，看畫如讀畫，也讀畫家的思想與情感，借機成長靈魂的活躍力。譚老師怕回去時轉頭即忘，所以必須記下重點，畫下特色，以便之後有跡可循。另外，離館前，必買畫家的畫冊，不但說我不捨得花錢嗎？自己買了數本的精美畫冊，一路如同扛磚重擔，累死人！他還說：「真難控制，看到驚豔的畫作，就想買回家。提著藍蔭鼎畫冊，又添購米羅大畫冊，真重呀！」

我落井下石笑他：「花錢買重石，看你以後敢不敢迷美術？」老譚回應說：「我喜歡米羅的天真，也愛藍蔭鼎的純真。」

二〇〇四年八月二十日國父紀念館。我們參觀了吳炫三畫展，老譚半途問：「吳炫三的特色是什麼？」「他簽名為A-sun，他愛畫非洲人的生命力，用色強烈。
畫面許多綠黃紅。綠，代表非洲人的大森林。黃，代表非洲炫目的大太陽，紅，代表非洲人的大熱情。他畫非洲人，不見得畫黑色，反而無一黑色。但綠、黃，紅，一樣浮顯非洲人的熱情。」

譚老師在中大博士班畢業後，除了常應邀至各大學參加學術研討會之外，又隨身帶寫生簿，記錄所見所聞。平時隨機寫生的小品畫作，以人物畫作最具特色，能傳神，譬如畫徐志摩、胡適、梵谷的鬍鬚畫像、畫家之眼，以及楊牧。次為靜物，再次為簡約的風景。但不論人物靜物風景，共相是童趣，更有天真之妙，有簡潔之美。

常言道：「熟讀唐詩三百首，不會吟詩也會吟」。他也有數十年的土法寫生畫作的豐富經驗，能成長了不少畫趣與境

界。至於個性化的特殊表現，建立了他的自信與風格，是一位野生的畫家。譚師專用線條作元素，組成他的畫面，比較屬於素描式的表現，又像老莊在作畫，自成唯一天地，能夠經營出自己的理念和感情。

　　藝術不擔心任何人投入，美術也不放棄任何人的表現方式。老譚晚年漸向哲學式的繪畫，點到為止的簡約，他的人生哲學是：「上山總在探索經典，沿途不忘速寫驚豔，予人大開眼界，予人看到他如何關懷天下蒼生，如何看待人生之美，及物美、事美。他的畫作，實踐了捕捉美好的人生，捨我其誰？

　　作哲學家是智慧的，作畫家是幸運的，只有人類會欣賞美，表現美，評鑑美，有了多少眼光，就有多少境界。譚老師有緣探索哲學，又有緣表現美學，人生哪會遺憾！

<div align="right">

王五福

二〇二一年十一月十二日

</div>

按：王五福，臺灣師範大學美術系畢業，曾經擔任國中美術老師數十年，又榮任桃園縣美術輔導員多年，指導學生無數，在
　　推廣美術教育上，有重要貢獻。

推薦序
會 說 話 的 畫 作

　　學習無我創作無他是一種境界，空杯心態是學習必有的努力。

　　有一種人為了學習，地位學識也到達顛峰，還不斷追求夢想，放下身段學習，讓我深深感到佩服。

　　因緣際會在先生黃錦清——仁美國中的同學會中與譚宇權博士有了初步認識，正在追夢的他寫詩歌、畫畫、追求史實踏查工作，也因我的展覽活動訪問了我，話匣子打開後發現我們思想相同，追夢精神一致，無話不談，一聊半個下午就這樣過去了。

　　洪通的畫是自我內心深處的聲音表白，要有懂他的人才會欣賞，譚教授把無師自通的畫作比喻成洪通是自謙了，作品呈現的美沒有框架，色彩鮮明自由飛翔，把看見的小角落表現得十分精彩，雖然是用素描紙，畫中景色卻用毛筆寫出國畫色彩，印象深刻的是夜景的呈現方式處理得乾淨俐落，落筆自在，天空幾筆豪氣的色彩，時而藍天時而黑夜完全在他的筆下飛翔，越看作品越是讓人喜歡，機車用幾筆寫意畫出生活故事即景，腳下的石階彷彿可以看到觀賞者也在故事裡面停留。

　　譚教授很謙虛讓我推薦作品，畫作本身就會說話，有機會大家可以靜靜欣賞一下畫中景色呈現的前景中景後景的深度與立體表現，會讓您回味無窮，對於作者的故事在作品景物中可一窺究竟！

<div style="text-align: right">許瑞月</div>

名畫家許瑞月女士與先生黃錦清

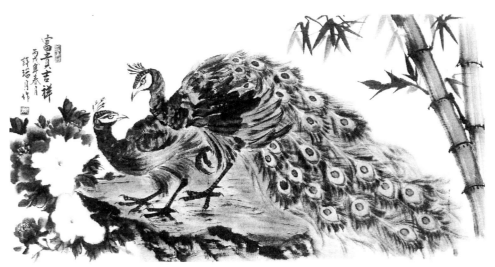

富貴吉祥
許瑞月女士繪

自序
天鵝之舞

　　我年老之後，對繪畫有極深的情感與喜愛，於是延續少年時代在學校留下的興趣，開始拿起一支筆在紙上塗塗抹抹。我也曾經去拜師學藝術的表現方法，所以經過妻子明明的介紹，認識曾經在梅中教美術的曾現澄老師。他以赤子之心傳授我一些作畫的訣竅，不收取任何的費用。我知道他重視寫生，也曾經教我如何寫生，例如對於複雜的樹葉的表現方法，或有一次，他帶我去參觀在中壢的畫展，我瞭解這是希望我能夠多去觀摩學習他人的長處。

　　他又將他在臺北師範的老師寄給他的素描借給我觀摩，我接受這樣的教誨之後，學習到不僅僅是畫畫的技巧，而且是作為老師的風範，就是將學生當作他的孩子般來教育。老師對學生表現的是一種人格的風範，所以在我出版這本書時，也希望以永遠這種方式去傳承下去。

　　可惜！我在曾現澄老師的細心教導之下，只有短短三個月左右。期間我每星期去他家一次，後來，我逐漸懶散了。當時因為我正準備參加博士班的資格考試，實在異常忙碌。所以在拿到博士學位之後，有天在路上遇到他，表達希望繼續學習，他雖然沒有生氣，卻也決定不再接受我繼續去學習了。

　　不久之後，曾現澄老師就永遠離開了我們。我在他去世不久，到龍潭客家文化中心參觀他生前的畫作與遺物，有無限感傷。原來人生在世，可做的事確實不多，他這樣專注於自己事業，成就了這些作品，但他留下的，豈止於這些有限的作品？他立下的老師風範，讓我以曾為曾現澄短期的學生為榮。

　　有這一段因緣，我在學得老師一些作畫的技巧之後，經常神迷於寫生與創作。旅行變成我創作的重要方法。所以這本不成熟的畫冊中，收進的多半是近年以來，在臺灣各地旅遊中所留下的畫作。

　　起初，我一直在尋找一種合適的筆。經過多年的實驗之後，發現毛筆最能符合我作畫的需要，因為我感覺到它在我手中能夠運用自如。所以我在本書所選擇的畫作，大多數屬於這一類的作品。

　　至於我欣賞的水墨畫家中，有李可染、林風眠、席德進、羅振賢，以及鄭善禧諸人，但有機會接觸到大師級的畫家，僅羅振賢先生而已。記得我去參觀他在國父紀念館的畫展之前，曾經透過我的朋友購得他親自題字的《2022大地情緣》的畫冊。我最欣賞其中一幅跨頁的〈沐浴春風逾百年圖〉，其用色自然天成，雖是以水墨色為主，但色調變化萬千，令我激賞！而其畫中的鳥獸飛禽點綴其中，更活化了整個畫面。所以我又有了學習的老師。而且，當天我去參觀其畫作時，竟然出示我畫「富岡鋼鐵鳥」之作。他雖然認為畫得尚可，但用墨確實深了些，可是這一提醒，讓我從此知道，開始以變化萬千的淺與深色，來增加我的畫作之說服力。

　　此外，我最近讀到黃琪惠介紹鄭善禧的〈出牧迎春〉。參觀之後，發現其中的優點是，使用粗筆畫一棵大樹下的三頭水

在曾現澄老師指導下的第一幅作品

牛與牛背上的牧童，心生歡喜！一者，因為他不走模仿古人的老套筆法（細描法），一者，能使用粗毛筆創作出當代人感受到的樹木與樹葉。特別是牛毛與樹葉的創作，如行雲流水般的表現，是我一直十分嚮往的生命力的表現。（見顏娟英、蔡家丘總策畫，黃琪惠等著：《臺灣美術兩百年──摩登時代》，頁1-12。）再者，由於他能夠取材於生活世界，所以他與現實人生的距離就越近，所以正合乎我在本書畫論中強調的，我們如何以美的作品帶給人們諸多快樂與歡喜。

　　總之，我重視的繪畫是以具象替代抽象，或以最動人的繪畫語言，呈現出內心對這個世界外物的激動之情。雖然我在作畫中，就已經享受其中的樂趣，但最大的目的，還在於大家分享我內心的快樂！是為序。

<div align="right">

譚宇權

二〇二三年三月六日於龜山書齋

</div>

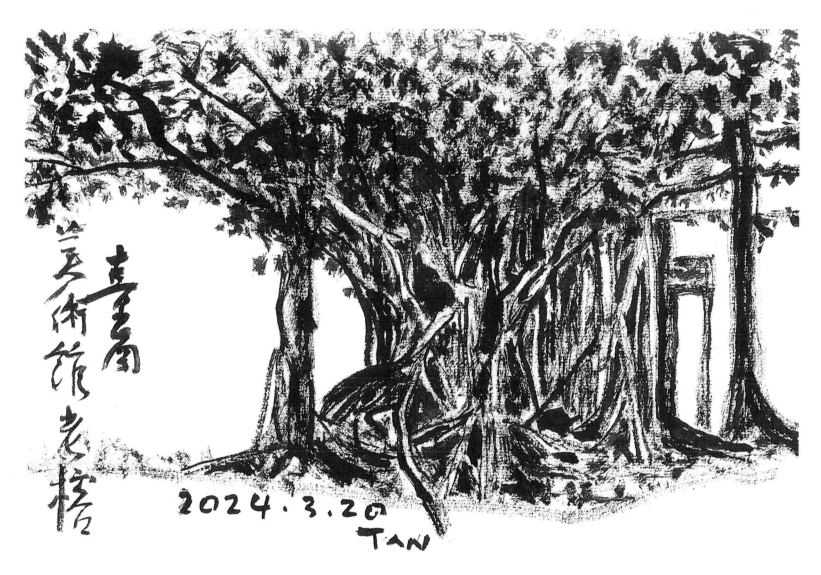

臺南美術館老榕

目錄

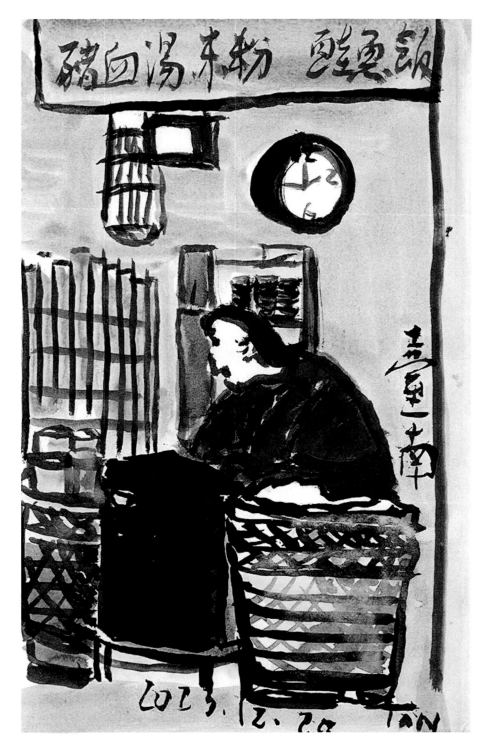

豬血湯、米粉、鮭魚飯

導論
天人合一的美學論

一　前言

　　藝術是無價的，藝術源於人類的心靈獲得整個釋放時。藝術家在生活中，總是走在人類前端，想要將內心美的世界展露給人們。

　　但這樣的角色必然也是孤單，甚至於無助的。人類歷史上的例子無數，從梵谷的窮困，必須割下耳朵送給女朋友，到今天多少愛好藝術的人，在面對社會現實生活，必須成為街頭藝人，或必須以現實利益做下一步的考量。因此在此時的藝術家經常迷失在現實中，甚至不自知。

　　特別是藝術家的作品，若只是因應市場而創作時，藝術生命必然戛然而止。然而藝術家也可以是一位自我治療的人，因為貧窮或在生活上遭遇各種不如意，經常帶來許多壓力。但這些壓力，若不能適當的紓解，最後會形成內傷而早逝，也會讓世人當笑話。因此我將「天人合一的美學論」定義成自我治療的美學理論，就是在我們面對人生的一切困頓時，時時刻刻必須學習老莊，不要像早逝卻不甘心的席德進：「為什麼上天對我這樣不公平！」

　　原來，死亡本身就是一種完滿的象徵。死亡雖然將一切結束，但死與生構成的循環，才能完成美的圓滿意義。所以我在本文中，用批判的方式反省中國哲學家如何以建立道德知識的方式去建構一種道德性美學；所謂「盡美必須盡善」的格言，已造成中國文藝健全發展的嚴重障礙。超越的方式，即不再用功利（如墨家或上述的儒家美學觀）。反之，能從超越功利的美學，重新開啟藝術與藝術人生的藝術家，讓自己活在一種自由自在的精神修養境界中，享受人生的快樂。其目的在於：設法擺脫世俗，釋放求名利與生活壓力的美學觀。本文的重點放在以下幾個項目中進行討論：（一）美的定義（二）美的回顧（三）美如何建立與失落（四）怎樣重建中國的藝術。

　　我的問題意識是，從現代社會中，我們必須建立何種藝術的人生？所謂藝術的人生，是指在我們的生活中，以何種方式建立超越世俗的生活，以便將我們在生活中，遭遇的種種壓力都獲得很好的釋放？許多以菸酒或吃喝玩樂來解決問題的人，不容易瞭解。因為以物質來解決精神生活的方式，不易進入這種精神境界。所以問題在於，我們必需重新調整自己的生活步調，我在這裡提倡的是，以精神生活來解決精神上的問題。文藝的生活，正是我們在這世間解決精神生活的最好方式。但談到文藝的生活，必須從根本問題——「美」談起。

二　美的定義

　　美學在世界哲學史上是一種獨立的學問，柏拉圖在宴饗篇說，他的老師蘇格拉底首先愛上的是我們身體之美，然後逐漸擴展到道德品行。後來希臘羅馬的文化，也是以這種思想發展而來，所以純粹對美的重視與推廣，在西方社會早發生了。但從中華文化的源頭來看，「禮」出現之後，直接以追求善的德行替代美的追求。又自亞里斯多德著作《詩學》之後，哲學家對於美的探討更是不遺餘力，例如在歐洲文藝

復興時代的哲學家康德《判斷力批判》，就是從事美學的探討，近代西方大哲杜威的《藝術即經驗》，也是一部討論美學的重要著作，都是希望將美學獨立出來思考。再如達爾文，雖然他是一位科學家，但透過對於生物感官的研究，發現愛美也是人類之外的動物同時具備的能力；如孔雀有華麗的羽毛、鳥類能歌唱。近代科學家也證實，美感內建於大腦中，這就是達爾文說的「美的品味」。這種重要趨勢，值得我們在現代化運動中努力去吸納，並作為養分的重要源頭。不過我不反對將這些人的美學觀進行以下重要的反省。

例如康德的美學理論中，以「愉悅」為美的定義。可是這樣簡化美的效果，似乎忽略美本身還有其他重要目的或實用的價值。這是我提出「治療美學」的由來（I propose the origin of "therapeutic aesthetics"）。不過康德美學的價值，至少能將美學置於道德實用價值之外，獨立成為一門重要的學問。反之，中國哲學家似乎都是將美，建立其道德知識論上。所以在討論到「道德真理」時，必須將美視為「善」之後的概念。因此，設法去解決「美」的根本問題。孔子就是這樣處裡「美」的地位，未免「過分簡化」人類文化的豐富內容，以至於造成美的長期失落。所謂過分簡化，又如康德總是以「愉悅」作為美的本質，又如杜威以「經驗」做為藝術的「定義」，卻不能以美的起源、創作過程，以及其完成作品背後的原因，進行仔細的觀察與分析。

在繪畫的過程中，我發覺若要談美，必須先「直接參與」與「實際運作」，重新認識美。例如研究中國山水畫的學者，最好自己去參與這種創作的活動。而且，因為在中國山水畫家所根據的理論是天人合一，所以若從這裡去瞭解山水畫家的創作，才能真正展現出這種天人合一的狀態。在這方面，先秦道家老莊，從《易經》的啟發，建立天人合一的思考方式。而這套表現方式，讓中國歷代畫家，在創作中能夠有很好的發揮。以下就此方面作仔細的分析。

首先必須指出，這種使用中國老莊哲學「天人合一」建立的繪畫觀念，與西方文化所強調的天人分立觀念，有極大

的不同。但我先將這種美學的起源，「天人合一」的「和諧狀態」作為美的定義（The "state of harmony" of the unity of heaven and man is the definition of beauty）。我們在這種美學觀去創作時，希望能將身心壓力獲得完全的紓解。

三　美的回顧

（一）天人合一與天人分立的分野

簡單來說，天人合一的繪畫觀，是重視人與我的接觸的客觀世界融為一爐來表現。例如在創作一幅畫，最重視的是如何將描繪的人事物，表現成我們內心想要表現的對象。例如山水畫中的人事物，雖然借助客觀世界來作背景，但所表現的一切，是畫家內心的所思所想。因此，中國畫的特質最終在表意（內心的意念）。反之表現客觀的方式，是許多攝影家的工作，因為他們以捕捉外在形象為目標。但由於只重視外界之物的客觀呈現，藉助於陰影與光線表達其真實面貌，卻不是天人合一的表現方式。

接著，我先解說曾經出現在上古時代的中國繪畫之神話思維，或說是「原始思維」形成的天人合一的哲學系統（This is the so-called primitive thinking, the philosophical system of the unity of heaven and man）。其中包括老莊哲學，表現萬物一體的觀念，是我們首先深究的重點。他們認為一種美的產生，是去分別之心後，才能建立起來的，因此在根本上打破了儒家一直強調必須使用「善」作為一切標準的價值系統。

（二）革命性老子哲學隱含的無名的道

老子在第一章說的話是整個理論的核心：

道可道，非常道。名可名，非常名。無名天地之始；有名萬物之母。故常無欲，以觀其妙；常有欲，以觀其徼。此兩者，同出而異名，同謂之玄。玄之又玄，眾妙之門

「道可道，非常道。名可名，非常名」將中國自古來建立宇宙根本的關鍵字——道，做了最徹底的重新詮釋。即從根本否認，主張「道」是一個實體的道，而重新給予無執於虛或實之道的嶄新內容意義，所以「道可道，非常道」的意義是，可以說出的實體之道（如孔孟說的仁義之道），都在他的否定之列。「名可名，非常名」也就是順此脈絡來說的，就是一切名言概念都無法去做其道的實體名稱。此在第二章解釋的最清楚：

> 天下皆知美之為美，斯惡已。皆知善之為善，斯不善已。故有無相生，難易相成，長短相較，高下相傾，音聲相和，前後相隨。是以聖人處無為之事，行不言之教；萬物作焉而不辭，生而不有。為而不恃，功成而弗居。夫唯弗居，是以不去。

在這一段話有一關鍵概念是「有無相生」。通常在現實世界中有（A）與無（－A）是對立的概念，但老子顯然接納原始人的模糊思維，將對立概念一體觀，成為相對的概念。因此表達在客觀世界的對立概念如難易，都作一體觀。其結果出現一種很有趣的現象，就是A與－A之間，不再構成矛盾或互斥關係，而是形成和諧與共生的關係。這種和諧一體觀，正是我主張在現代化中國繪畫中，必須繼續保存下去的，這是我們值得發揚的文化獨有的美學觀。有關老莊哲學在現代化中，如何與西方藝術哲學融合的問題，我將一步步分析。以下我用自身實際的創作經驗，闡述我的美學觀。

（三）以西方托爾斯泰的美學理論，作為重要的參考點

美的現代化運動的意義，是盡量去吸收其他文化中的美學。托爾斯泰在其《藝術論・藝術與人生》中，大量反省西方歷代美學家對於藝術的闡述之後，這樣說：

> 黑格爾一派的美學學說就是這樣（觀念越高，越能遇到美）。然而美學並不盡於此理論方面；因為與黑格爾派同時，在德國還發生許多學說，這些學說不但不承認黑格爾以美為觀念之實踐，或以藝術為觀念之表

示。……赫伯特（Herbert）即是，而叔本華為尤甚。」[1]

根據赫伯特（Herbert）的說法：「美絕不能自己存在，所有的只是自己的意見。所以必須設法去尋找這種意見的根據（所謂美感的根本意見aestetisches elemetar -urtheil）。而這種意見的根據全基於感想的關係。換言之，我們稱為美的一定關係是存在的。所以藝術就在尋找這種關係，這種關係，同時存在於繪畫裡、或道術裡、建築術裡，又同時存在於音樂裡，並且存在於詩裡。」[2]

換言之，美學理論家的一般問題是，只能建構一種理論系統，卻因為沒有實際的創作經驗，於是純粹用個人對美學認知，詮釋某家的創作。例如將某人的藝術作品，視為某種藝術理論的表現。可是，事實上這位畫家在創作時，經常與他人為他詮釋的理論完全無關，而因此受到原創作者嘲笑，是一種穿鑿附會的胡說，是常有的現象。

從事文學與藝術工作的人，天生似乎就具備相關的能力，因此經過指導之後，很容易就上手。如齊白石原來就是不錯的木匠，後來經過許多高人的指點後，終能成為一位獨霸一方的畫家。不過，我在這裡最想重視的是，如何定義藝術與藝術家的工作？

根據上述引言，無論赫伯特或叔本華，都認為「創作」才是「美」的起源，並非本來就存在於客觀的世界中。美是主觀的，經過人所創造的作品，才是有風格的創作，也是藝術家終生追求的目標。而這種重視主觀創作的美學理論，已十分接近老子的天人合一的觀念。

運用主觀的感知去呈現外界的現象，在人類遠古時代已經發生了。如我們在原古人類居住過的山洞裡發現許多繪畫的遺跡，就如他們使用模仿圖案來表達狩獵或征戰，都是一種主觀創作的表現。繪者通常沒有根據什麼理論去建構，但能表現他們的聲音或狀態。同理，古代許多偉大的文學作品，也不必根據什麼文學的理論創作，例如中國古代在民間傳下來的詩歌，都是人類感性的表現。再以實例來說，中國

古代繪畫之珍寶《清明上河圖》，雖然根據當年的人民生活實況來創作，可是，我們必須同時指出其中彰顯的創作者的眼光與布局，因為「其中的布局是作者本身對於美感的具體表現（The layout is the author's own specific expression of beauty）」。[3]

廣義的藝術，包括文學與藝術，前者是少數人使用文字，完成一種具有個人風格的文學語言與文學作品如詩歌（最早的文學作品）。以後才逐步發展出散文與小說等等文學的創作。後者，則運用繪圖的方法，表達使用繪畫語言的創作。因此客觀的人事物，原本只是創作者需要的一種形式（例如畫一幢房屋）。通常作者將它畫進他的作品時，經常呈現了內心感知的世界，以畢卡索的人物畫為例，他經常將人簡化變形，乃至全面改造，就證明創作是作者本身的需要，而非外物本來面貌的直接複製。換句話說，畫一座房屋是其個人感覺的呈現。故一切文藝的創作以主觀為主，至於客觀現象，只是作者表達內心世界的形式而已。

一切藝術活動的成就，必須以個人主觀的感知的高低為優先考量（The achievement of all artistic activities must be given priority to the level of personal subjective perception）。其次才是外物，是否為真實，或一般人說的「像，還是不像」（The second is the external object, whether it is real or "like, or not like" as ordinary people say"）。總的來說，文藝是以主觀感知為主的理想性活動。又因為理想與現實往往有很大段的距離，例如曹雪芹的《紅樓夢》是世界級的小說創作，經過學者多年的研究結果後，發現他的故事與其家族沒有絕對相應的關係。反之，如果我們只重視小說中人物與當時賈府之間的關係，則完全忽略作者苦心經營的小說世界，更忽視作者有超乎尋常的表現能力，這種問題出自評論者忽略創作本身才是一切文學的本質活動，或說，文藝的價值是追求美，而非像歷史家在追求真實。

因此，在現代文藝復興中，談文藝的本質意義，才有意義與價值。不過我們若研究托爾斯泰這本《藝術論》，就會發現這本書最大的問題，在於過分強調美與善的關係。一切藝術既然是以美為唯一訴求，卻又將「善」作為優先考慮的對象，則與原始儒家可能犯同樣一種毛病，就是將「善」作為文學的第一目標。結果可能是為追求善或道德的目的，卻忽略人性本身並非以「善」為唯一目標的問題。

（四）文以載道的文化傳統，如何傷害我們的藝文發展

中國「文以載道」的傳統，是非常糟糕的一種文學理論。由於只以「善」為最後目的造成的文化傷害。這方面，陳昭瑛曾經從事極為深刻的研究。他指出從孔孟到朱熹，又從朱熹，到現代儒家徐復觀，可以名列前茅！先以徐復觀的美學來論，重視詩人內在目的性格的表現。例如以孔孟作為詩人永恆的鄉愁。所以李澤厚批評說：

> 藝術的人工製作和外在功利，並且由於其狹隘實用的功利框架，經常造成對藝術和審美的束縛、損害和迫害。[4]

陳昭瑛也認為徐復觀對於白先勇的批評[5]是有問題的。兩千年來儒家作為中國文化的主流，讓中國藝術始終停留在道德理想主義，所以始終無法獨立出來，成為自由的理論與表現。如孔孟都重視文以載道：

> 興於詩，立於禮，成於樂。

其意義在於要求作詩作音樂的文人雅士，必須將這些文藝活動建立在道德禮教上。後代儒家的朱熹，更以此為圭臬。陳昭瑛批評說道：

> 徐復觀在論孔子的藝術精神時，很深刻地闡述了禮樂之治何以成為儒家在政治上永久的鄉愁，因為「儒家的政治，首重教化；禮樂正是教化的內容。」[6]

雖然是很委婉的批評，但也說明直至今日，儒家由於將孔孟的一切視為不可動搖的文化傳統，而不自覺地將需要更多創作自由的藝術活動，規定在孔子所立下的範圍中。結果許多

未達到善的目的，而必須做出違反人性美（老莊美學）的道德教化的作品，真是可惜又可悲！

不過，這種自覺的美學理論，在另一位專門研究徐復觀美學的劉桂榮來說，認為徐復觀的美學也有其精彩之處。「從事藝術者必須先有如莊子的人生境界，就是和之以是非的生命境界」[7]但問題在於，徐復觀畢竟以孔孟儒家為其學說的重要訴求。孔子與莊子的藝術觀雖都可稱為「為人生而藝術」，可是後者追求的是一種作為藝術家必須先具備的自由精神，而孔子在「游於藝」中，卻被自己「志於道，據於德，依於仁」的前提否定。[8]故筆者對徐復觀在研究莊子美學理論中，未能發現莊子與孔子藝術人生觀的重大區別，感到十分失望！

（五）以高行健的《論創作》為參考點，瞭解創作者的內在動力

高行健《靈山》獲得二〇〇〇年諾貝爾文學獎，是文學界最高的殊榮。但當他獲得這一項獎項後，許多人問：「這本書我為什麼完全看不懂呢？」他的回答是：「我要表達的不是一個個有趣的故事，而是在故事背後的發人深省的哲學含意！」他在一次演講說道：

> 創作《靈山》的初衷，是尋回失去中國文化，當時共產黨以中國文學為政治工具，因此他希望藉由《靈山》，追尋失去的傳統文化。[9]

「藉由《靈山》，追尋失去的傳統文化」是這本書的哲學含意。而文學與藝術在這方面是相通的，在我們從事藝術創作時，必須與一切具有創作風格的文學家一樣，以言之有物為重要目標。這個「物」，即我們表達的哲學思想。再以他上述的話來說，共產主義形成中國文化與哲學的嚴重問題，如同中國古代的「罷黜百家，獨尊儒術」，將文人的思想關在一個牢籠中。但過去許多中國文藝創作者，知道走出來，以老莊佛禪求復興，才恢復自由身。這是今天崇拜儒家的創作者必須有的自覺。同理，崇拜新中國文化與哲學者亦然。例

如我提名為「柚子成熟時」的畫時，想表達的是在這長年居住的地方，建立對於以藝術來改造家鄉的一種願望。雖然目前還沒有完成，但至少這個願望已經成形。又如我去竹北一個山中，嚮往其一處風景的寧靜，於是創作一幅表達個人心靈嚮往的「鄉居美景」。這就是我近年不斷努力創作的起點。這一條路是何其漫長！但其迷人程度，是我必須在此表達的。這本畫冊，就是我個人風格的一種表達方式。

又究竟如何表達文藝？是一個十分嚴肅的問題。創作者必須先講求這方面的興趣與天賦。而前者，是一種性情上，契合於個人的東西，例如我們對於畫的興趣，至少是出於天生的，這就是後者（天賦）的意義。換句話說，興趣與天賦是一體的兩面。但要持續下去，就必須靠努力不可，因為天賦越高的創作經常獲得許多讚美，最後，因為努力才會逐步增強這種興趣去發展。我接受高行健在這方面的教化，他在文學創作上指出：

> 文學通往真實的路建立在感性的經驗上，作家靠對經驗的記憶，通過想像，重新喚起具體的感受，作為座標，從而進入未曾親身經歷的領域。即使虛構，也還是從已有的感性經驗出發，並且時不時再回到經驗上來，想像才不致漫失而變成隨意地編造。[10]

因此從事文藝創作的人，必須先對身邊發生的許多事件，有深入的瞭解與體驗，而高行健就是我們該效法的前輩大師。

但這是第一步。創作者絕對不是完全依照這些人物與事件，平鋪直敘而已。創作者充分運用想像力，才能構造出一種經由想像出的新成品。如高行健在創作《靈山》的過程中，雖有許多親身經歷，讓他具備創作之前的「經驗記憶」。但這些記憶即使完整紀錄下來，也不是一本偉大的文學作品，更不是劃時代的文學作品。反之，必須通過個人強大的想像力去構造，形成的作品有如建築家個人的獨特建築，不僅外貌，內涵更豐富可觀。同理，筆者認為好的畫作，必須從現實取材，但貧乏的作品只會平鋪直敘表現自己所觀察到的部分，因為其中缺乏一種最重要的元素，就是通過想像力所呈現出來的畫面。因此高行健在創作上，又有以

下重要提示：

> 文學也只能從個人的感受出發去認識人生，因而總是從認知的主體出發，這也就注定了經驗無法遺傳，他人的經驗和教訓未經過自己的切身體驗也還只是書本上的知識。人類所以不斷受難和發瘋，暴行與戰爭所以避免不了，恰如忌妒和仇恨不能免疫，一再重複的謊言也可以變成真理，都出於人的劣根，也注定了人無法改造。教育雖然可以傳授知識，卻未必能喚醒人的良知。文學也同樣無能為力，把文學作為教化的手段只是一廂情願，相反，即誇大了文學的作用，又限制了文學的自由。[11]

以上論述為文學的創作做了一種很好的定位。文學創作可以教導人們從何開始，卻永遠不能變成創作者的固定公式。換言之，真正的文學創作，是無法教導的。文學是一種「從個人的感受出發去認識人生」的文化活動，也因個人的主觀感受不同，以不同的體會去從事創作。同理，繪畫則是人類使用繪畫語言去呈現個人風格，必須靠個人對美的客觀人事物感知能力（其中包括個人之感知能力與想像力）來呈現。

（六）美在中國文化中如何建立與失落

1 反思中國哲學中，我們祖先建立和諧美學的哲學系統

我肯定中國美學的起源，來自《易經》天人合一的啟發。故主張在繪畫中，必須將中國文化源頭——《易經》所建立的天人合一架構展現出來。這也是我重視的傳統與現代必須建立的認知，因為若想擺脫西畫的問題，就必須有一種民族文化的風格出現。

《易經》過去曾經遭受到許多不恰當的批評，因為其思維許多是超科學的，例如「損」、「益」之間，竟然可以互換的。但《易經》是先民的智慧與感知能力的重要發揮，所以運用在繪畫上，具有非常重要意義。人類智慧的表現，最早發達的部分顯然是感知能力（包括我在上面提到的在創作上，必具備的想像能力），例如孔孟建立中國最早的文明之

前，早就有民間的詩歌出現。後來經過「儒教化」，因為經常「斷章取義」，幾乎失去原有的美學價值。

所謂詩歌，通常是使用最簡單的方式，開始吟唱出心中的悲歡離合。例如〈關雎〉「關關雎鳩、在河之洲。窈窕淑女、君子好逑。參差荇菜、左右流之。窈窕淑女、寤寐求之。求之不得、寤寐思服。悠哉悠哉、輾轉反側」，充滿男歡女愛的思念之情。顯然是人類早期感性能力的具體表現，可是到儒家的手中，這些文學性、最真誠的作品開始走樣。如孔子論《詩》：

> 子曰：「詩三百，一言以蔽之，曰『思無邪』。」（〈為政〉

「《詩經》三百首，用一句話可以概括，即：『思想純潔』」。「邪」意謂「道德不正」。可是在文學上，美與善是兩種完全不同的領域，若以道德眼光去評論美的作品，將可能出現以善惡之分去迫害「美之為美」的價值。如孔子亦曾將鄭國的音樂視為邪惡之聲[12]。當然，這是犯了泛道德主義的謬誤。

2 儒家對於美學的迷失

儒家總是強調「善的追求」，而一般研究儒家的學者亦相當重視這一點。但是我們的文化，長期以來受「文以載道」的影響，創造力受到限制而萎縮。尤其像〈詩大序〉或荀子重視的禮樂教化，竟然將文學作品——《詩經》，作為五經之一。這對文學家而言是有傷害的，因為文學家的自由與豪邁本性，若受到束縛，就會逐漸公式化而失去個人風格。我們知道，在人類文化的創造中，美的追求與宗教是同時發生的，在敦煌壁畫中所顯示的現象就是如此，中國古代的銅器上的雕刻花紋，更證明美是中國宗教祭祀文化中，非常重要的一部分。

有關這方面的詳細情形，我們可以參考中國哲學家李澤厚在《說巫史傳統》，對於中國文化形成、巫師的地位，轉變為政治君王有重要的論述。他又提到在此傳統發展，是呈

現「儒道互補」的現象，但他顯然是以「儒家的思想」為主要論述的對象。[13]至於他將老子說的「無」作為「巫」的解釋。[14]我則認為有論述不清的問題存在。因為我們必須在哲學的名詞「無」來論此「無名的根源」，根據老子說的「無」，是「無名」的概念。也就是我們必須從老子的「道法自然」這一根本命題，來說「無」是在人類發明文字之前的自由狀態，所以，如果「無」是「巫師」或「巫舞」，則變成「文明之後的事」了。所以這就是不通的說法。不過他又說：

> （在巫中）情感、想像與理智是交織混同在一起，它不是邏輯知識，而是更多審美敏感。[15]

在這一段話中，他已注意到「情感、想像與理智是交織混同在一起」的現象。這就是說：中國文化中最重要的特質，是「美感重於理性」的文化。這是先人的一種了不起發現。所以我們必須以這種先人的表現運用在文藝的創造，發揚中華文化。反之，牟宗三在《中國哲學的特質》這本書中，總是以中國文化的「儒家哲學為中心」來講中國文化。其實，在「它不是邏輯知識，而是更多審美敏感」認知上，牟宗三及其學派的學者徐復觀都是有偏差的。所以我在下面，將會針對這一嚴重的錯誤進行反思。

首先，我必須就原始儒家一再強調「善」是人類文化中最重要的部分來進行分析。我必須指出「美」在儒家竟然被「道德化」，所謂「道德化」，就是將「美」一律歸入「善」的領域中，成為其中的附屬部分而已（The so-called "moralization" means that "beauty" is all classified in the realm of "goodness" and becomes an accessory part of it）。以下我舉出孔子如何談論美？

3 將美放在善之後

> 子謂韶，「盡美矣，又盡善也。」謂武，「盡美矣，未盡善也」。（〈八佾〉）

孔子評論《韶樂》：「盡善盡美」評論《武樂》：「盡美不盡善」這是將「善」置入「美學的範圍」內。其中的問題是，不能充分體認「美」本來應該是獨立於「善」之外的重要概念，例如將音樂與舞蹈放在道德中，做善惡的評述。另一個重要例子是子曰：「如有周公之才之美，使驕且吝，其餘不足觀也已。」（〈泰伯〉）孔子說「一個人即使有周公一樣的美好才能，如果驕傲吝嗇，也就不值一提了。」這也是將「美的概念」置入「善的範圍」中，於是「美德」（virtue）一詞，就此產生。但混用美與善，已全然讓人不知美的本身是獨立於善之外的。而子曰：「君子成人之美，不成人之惡。小人反是。」（〈顏淵〉篇）就是說：「君子幫助人完成善行，不使人陷入惡行。但小人則相反」這更是形成善與美混用的問題。

然而，儒家最嚴重的地方是直指五種美為君子之德：

> 子張問於孔子曰：「何如斯可以從政矣？」子曰：「尊五美，屏四惡，斯可以從政矣。」子張曰：「何謂五美？」子曰：「君子惠而不費，勞而不怨，欲而不貪，泰而不驕，威而不猛。」子張曰：「何謂惠而不費？」子曰：「因民之所利而利之，斯不亦惠而不費乎？擇可勞而勞之，又誰怨？欲仁而得仁，又焉貪？君子無眾寡，無小大，無敢慢，斯不亦泰而不驕乎？君子正其衣冠，尊其瞻視，儼然人望而畏之，斯不亦威而不猛乎？」子張曰：「何謂四惡？」子曰：「不教而殺謂之虐；不戒視成謂之暴；慢令致期謂之賊；猶之與人也，出納之吝，謂之有司。」（〈堯曰〉）

在我讀到這段對話時，更加迷惑不解的是，究竟「美」在古聖人的眼中，是否已消失？例如我研究《左傳》上的說法，與孔子的說法是否是一致的呢？例如其中有「天下美婦人」（成公二年）的一句話，可證明中國古代人也重視美的容貌。但如果美只限於美女的描述，是永遠無法將「美」正常化，如將美視為一種獨立存在的概念，並以此建立獨立自主的學科來討論，這自然是很可惜的事。換言之，對於「美」做為「善的附屬品」，在中國兩千多年的文化中到處可見，例如以竹節之美來形容君子，所以後來在中國思想史上，一直淹沒在善的有限空間中，形成一種畸形的發展。

4 以美的東西作為一種道德的象徵物

「美」在孔子的觀念中，有時能夠運用在人格上，就是指「人格之美」。或者叫做美的一種象徵，如：

> 子貢曰：「有美玉於斯，韞匵而藏諸？求善賈而沽諸？」子曰：「沽之哉！沽之哉！我待賈者也。」（〈子罕〉）

子貢說：「假如有塊美玉在面前，是用櫃子藏起來呢？還是賣給識貨的人呢？」孔子說：「賣出去！賣出去！我等著識貨的人。」但從「我等著識貨的人」一語，證明孔子雖然瞭解他不等於美玉，而是像一塊美玉一般，讓人欣賞。基於此，我雖不認同孔子對於美的忽視，但他能夠以美玉作為象徵，表示他能重視美感能力的存在。所以在這方面，我認為要恢復人類對美的欣賞能力，而不被道德化，仍然存在一種契機。

5 孟子的美學觀也是一種扭曲的美學觀

其次，我對於孟子的美學觀，亦持不同的意見：

> 孟子曰：「矢人豈不仁於函人哉？矢人唯恐不傷人，函人唯恐傷人。巫匠亦然，故術不可不慎也。孔子曰：『里仁為美。擇不處仁，焉得智？』夫仁，天之尊爵也，人之安宅也。莫之禦而不仁，是不智也。不仁、不智、無禮、無義，人役也。人役而恥為役，由弓人而恥為弓，矢人而恥為矢也。如恥之，莫如為仁。仁者如射，射者正己而後發。發而不中，不怨勝己者，反求諸己而已矣。」（〈公孫丑上〉7）

「矢人豈不仁於函人哉？矢人唯恐不傷人，函人唯恐傷人。巫匠亦然，故術不可不慎也。」這是將美與仁德置入同樣一個範圍中，所以我們從孔子到孟子的一百多年的美學觀演化中，看到中國美學中的美，依然是處於附屬品地位。

6 荀子將中國人的美感徹底摧毀

人類美感來自對自由之嚮往，這是我對美感的新詮釋。相對而言，我對於康德將美視為「人類愉悅」，認為這是從「藝術之美的成品」定義何謂美。這種的定義，形成的問題

是，未能將美的創造是如何產生，是一種根本與內在的詮釋。所謂根本的內在詮釋，是解決「美」是來自少數具有創作美事物的藝術家，究竟如何能將其感知的事物或人，清楚表達。

然而在人類歷史上許多藝術家經常受制於政治環境之下，必須依照上級的需要，表達個人一些「淺薄的感受」。但如果是一位有創發力的藝術家，必須依照一套「上級規定」的法則，創造其作品，則他雖然繼續有新作品產生，但這都不是一種出自「內心創作需要」，而是為「應付上級要求」而完成的作品。如此根本缺乏自由創作的空間，而變成一種低級的作品。所以我們若在這樣的理路上去瞭解美的創作過程中，何以出現以上的孔孟對於美的概念，只能作為其道德學說的一部分來詮釋的原因，而以後會使得作家必須遵循「文以載道」的方式去進行也必須如是觀。試問這與上述必須聽命於最高領導人的文藝政策去從事文藝活動，不是相同嗎？

在這方面，我更認為荀子對中國人的美感徹底摧毀嚴重程度是空前的，道理就在於荀子將人類活動，一概作為「禮節的工具」。荀子曾道：

> 故禮者養也。芻豢稻粱，五味調香，所以養口也；椒蘭芬苾，所以養鼻也；雕琢刻鏤，黼黻文章，所以養目也；鐘鼓管磬，琴瑟竽笙，所以養耳也；疏房檖貌，越席床第几筵，所以養體也。故禮者養也。」（〈禮論〉）

這是將藝術與文學對於人類的功能置於禮教之下的論述，到漢代的淮南子時，就曾經這樣批評荀子對於禮教「曠日煩民而無所用」：

> 禮者，實之文也；仁者，恩之效也。故禮因人情而為之節文，而仁發怵以見容。禮不過實，仁不溢恩也，治世之道也。夫三年之喪，是強人所不及也，而以偽輔情也。三月之服，是絕哀而迫切之性也。夫儒、墨不原人情之終始，而務以行相反之制，五縗之服，悲哀抱於情，葬薶稱於養，不強人之所不能為，不絕人之所能已，度量不失於適，誹譽無所由生。古者非不知繁升降盤還之禮也，蹀采齊、肆夏之容也，以為曠

日煩民而無所用，故制禮足以佐實喻意而已矣。古者非不能陳鐘鼓，盛管簫，揚干戚，奮羽旄，以為費財亂政，制樂足以合歡宣意而已，喜不羨於音。非不能竭國糜民，虛府殫財，含珠鱗施，綸組節束，追送死也，以為窮民絕業而無益於槁骨腐肉也，故葬薶足以收斂蓋藏而已。昔舜葬蒼梧，市不變其肆；禹葬會稽之山，農不易其畝。明乎生死之分，通乎侈儉之適者也。（〈齊俗訓〉）

其中「古者非不知繁升降盤還之禮也，蹀采齊、肆夏之容也，以為曠日煩民而無所用，故制禮足以佐實喻意而已矣。」「曠日煩民而無所用」等評論，最可表現漢代思想家淮男子，對於禮教制度造成人情的無理束縛，徹底去反省。可是荀子，竟然這樣重視三年之喪的禮節，還說：

> 三年之喪，何也？曰：稱情而立文，因以飾群，別親疏貴賤之節，而不可益損也。故曰：無適不易之術也。（〈禮論〉）

「稱情而立文」如果這種喪禮已嚴重壓制人類的感性生活或造成農業上的問題，不是值得我們去檢討嗎？另外，荀子所留下的詩歌〈賦篇〉，其第一段就以「禮教」作為詩人作「詩」的標準，更證明：他對於「藝術道德化」是一件不爭的事實。所謂：

> 爰有大物，非絲非帛，文理成章；非日非月，為天下明。生者以壽，死者以葬。城郭以固，三軍以強。粹而王，駁而伯，無一焉而亡。臣愚不識，敢請之王？王曰：此夫文而不采者歟？簡然易知，而致有理者歟？君子所敬，而小人所不者歟？性不得則若禽獸，性得之則甚雅似者歟？匹夫隆之則為聖人，諸侯隆之則一四海者歟？致明而約，甚順而體，請歸之禮。禮。

把人類的性情，全歸之於禮教，如前所論述，是文學變成一種禮教形式的開始。

7 劉勰的美學理論

瞭解中國古代美學理論，在後世的發展，必須能對劉勰的美學理論有深刻的認知，因為他對於之前文藝作品曾經也做過「很深刻的反思」。但我們若想充分掌握他的學說重點，必須從〈原道篇〉進行還原的瞭解，其因是，近代文學家王更生對於劉勰的美學理論缺乏真正的認識後，提出個人的見解：

> 自劉勰以「文原於道」相號召後，學者希風成流，起而附會緣飾者大有人在，然多昧於本旨，輒以倫理道德的觀念侷限文學內容，如唐之韓愈主「文以貫道」，柳宗元主「文以明道」，宋周敦頤主「文以載道」，朱熹主「文便是道」，均以道為文的本質，文是道的形式，把道完全圍於儒家之道，而文不過是代聖人立言而已。這和劉勰以道文本的本原，道就是我們平常目之所視、耳之所聞、手之所觸、身之所接的大自然，意義完全是不同。[17]

王更生對於劉勰後面說「文以載道」的說法不以為然。首先，「道」在中國哲學是一個根本依據的代名詞。所以老子第一章就是將「道」作重新的詮釋：「道可道，非常道。名可名，非常名。無名天地之始；有名萬物之母。故常無欲，以觀其妙；常有欲，以觀其徼。此兩者，同出而異名，同謂之玄。玄之又玄，眾妙之門」我們從老子對道德重新詮釋，就可知他的意義是不執著於「有」、「無」。此用他的話來說，就是「道法自然」之根本意義，或從儒家的「人為、造作」（荀子指出的「偽」）放下之後，回到人類造作文化之前的狀態。這就是我在前面分析，在中國古代由《易經》天，來恢復文化產生之前的自由精神。

這套體系的主要特徵就是從天人對立的思維（如荀子的思維），回到天人合一的思維。而這一套思維，原來是經過老子放棄對立的概念，才來到相對概念的整體觀；如老子說的：「天下皆知美之為美，斯惡已。皆知善之為善，斯不善已。故有無相生，難易相成，長短相較，高下相傾，音聲相和，前後相隨。」這段話是說認識現象界有另一種方式，就是將是非對立重新做一體的觀察。由於這種方式異於儒家的道德是非思維，所以在中國傳統文化中曾受到嚴重打壓，而無法有進一步的發展。

總之，由是非對立之思維，而將是非作一整體觀的思維，所以必須以美學思維來做為中國美學的一種詮釋。

又，王更生說：「多昧於本旨，輒以倫理道德的觀念侷限

文學內容」。因為劉勰對於道中的美學思想，有下列的評論：

> 文之為德也大矣，與天地并生者何哉？夫玄黃色雜，
> 方圓體分，日月疊璧，以垂麗天之象；山川煥綺，以
> 鋪理地之形：此蓋道之文也。仰觀吐曜，俯察含章，
> 高卑定位，故兩儀既生矣。惟人參之，性靈所鍾，是
> 謂三才。為五行之秀，實天地之心，心生而言立，言
> 立而文明，自然之道也。

「為五行之秀，實天地之心，心生而言立，言立而文明，自
然之道也。」中提到「自然之道」，似乎就是在講老子的自
然之道，可是，問題就在他研究的進路是儒家的文明進化的
道路，因為「五行」，就是孟子說的仁、義、禮、智、信。
「心生而言立，言立而文明」則是以孟子說的「道德心」來
「立言」，進而建立中國的道德文明。所以依照這一種詮
釋，我已初步肯定劉勰是一位儒家的學者。換言之，劉勰對
於文藝的基本主張，是不離開儒家的範圍。為證明此點，我
可以提出更強的證據，如下：

（1）以孔聖人的標準為標準；所謂「徵聖立言，則文其庶矣」

劉勰在〈徵聖〉篇中這樣指出：

> 是以論文必徵於聖，窺聖必宗于經。《易》稱「辨物
> 正言，斷辭則備」，《書》云「辭尚體要，弗惟好異」。
> 故知正言所以立辯，體要所以成辭，辭成無好異之尤，
> 辯立有斷辭之義。雖精義曲隱，無傷其正言；微辭婉
> 晦，不害其體要。體要與微辭偕通，正言共精義并用；
> 聖人之文章，亦可見也。顏闔以為：「仲尼飾羽而畫，
> 徒事華辭。」雖欲訾聖，弗可得已。然則聖文之雅麗，
> 固銜華而佩實者也。天道難聞，猶或鑽仰；文章可見，
> 胡寧勿思？若徵聖立言，則文其庶矣。

分析他說的「知正言所以立辯，體要所以成辭，辭成無好異
之尤，辯立有斷辭之義」就是孔子一生最重視的「正名」
[18]，或孟子主張的「修辭立其誠」[19]。

（2）儒家五經是劉勰所宗的根本經典

劉勰云：

> 故論說辭序，則《易》統其首；詔策章奏，則《書》

> 發其源；賦頌歌贊，則《詩》立其本；銘誄箴祝，則
> 《禮》總其端；記傳盟檄，則《春秋》為根：並窮高
> 以樹表，極遠以啟疆，所以百家騰躍，終入環內者也。

這樣的思想路數，與荀子是如出一轍的。荀子在〈勸學篇〉
上說過我們必須學習的根本經典就是以下的五經：

> 學惡乎始？惡乎終？曰：其數則始乎誦經，終乎讀禮；
> 其義則始乎為士，終乎為聖人。真積力久則入。學至
> 乎沒而後止也。故學數有終，若其義則不可須臾舍也。
> 為之人也，舍之禽獸也。故書者、政事之紀也；詩者、
> 中聲之所止也；禮者、法之大分，類之綱紀也。故學
> 至乎禮而止矣。夫是之謂道德之極。禮之敬文也，樂
> 之中和也，詩書之博也，春秋之微也，在天地之間者
> 畢矣。

所以我認為劉勰的文藝理論，是王更生批評的：「不能脫離
儒家的文藝理論」。[20]

8 大陸重要美學家對於中國美學的闡發

（1）大陸重要美學家李澤厚對於中國美學的闡發

在研究中國現代美學中，我特別注意李澤厚的相關研
究，例如他在《華夏美學》這本書的論述，是根據他對於中
國哲學的深刻研究而來。舉例來說，他在此書的第一、二章
上這樣指出我們的「禮樂傳統」、「孔門仁學」。在「禮樂
傳統」中的第一節就指出「羊大則美：社會與自然」，他這
樣說明其中的意義：

> 如 Clifford Geerty[21] 說：「沒有文化模式，即有意義
> 的符號組織系統的指引，人的行為就不可控制，就將
> 是一堆無效行動和狂暴的混雜物，他的經驗也是模糊
> 不清的。」文化給人類的生存、生活、意識以符號的
> 形式，將原始的混沌經驗秩序化，形式化，開始時，
> 他識及宗教、道德、科學、政治、藝術於一身的整體，
> 已有審美其中矣，然而猶未也。[22]

我對這樣的論述表示贊同，理由在於人類知識的形成，來自
使用分別心的結果。例如在中國文化產生初期孔孟最大的貢
獻，就是來自於對道德是非的區別。但在此之前，中國的智
者如《易經》上對於萬象的描述，多起於經驗與感受而已。

在這方面我在上節已指出《易經》對於是非的判斷，通常是以吉與凶，作為最大的考慮標準。但他到底如何能夠預知未來，基於兩種主要的因素；就是經驗與根據經驗建立一套《易經》的邏輯系統。例如我們在做某件事之前，先行作占卜，又由卜卦所得，由卦象的註解，作為行為的標準。但所謂經驗，是否有科學的根據？誠如美國人類學家克利福德・吉爾茲（Clifford Geerty）在《文化的解釋》（*The Interpretation of Cultures*）所說：「沒有文化模式，即有意義的符號組織系統的指引，人的行為就不可控制，將是一堆無效行動和狂暴的混雜物，這樣的經驗也是模糊不清的。」所以儘管學習科學的臺灣學者劉君祖根據他舉出的某人由《易經》來卜卦，在某人身上可以獲得靈驗[23]，但我必須指出他的方法，最多是個別或少數人的成功，而非可以作為證明：這是科學上的必然關係存在的法則。

不過，利福德・吉爾茲在人類文化初期的相關研究，具有說服力，所以得我心。因為我在我的博士論文中，對於中國傳統文化來自於天人合一架構的關注，能讓人深深認識到，原始人類文化在利用分別心去建立之前，「他們的經驗也是模糊不清的」的關鍵概念，這是中國哲學家在建立其哲學所保留最多的部分，也就是我在前面指出的「美學上的思維」。例如《易經》上所經常呈現的「物極必反」、「否極泰來」、「損益之間」說法，似乎表示我們在人生過程中，不是必然的關係，而是偶然或可以相互交替的關係。

老子在這方面的有高明智慧，所以也提供我們，即使有挫敗之際，也不必為此傷心失望，因為後來的發展會因為我們再接再厲的努力而完全翻轉。老莊告訴我們，一切外界現象如有無，是相輔相成。對於我們今天追求美學有許多啟發的作用，例如在建立人生美學中，將生與死作一體觀，即死亡並不可怕，而是一種生命的完成。

現在，我就老子哲學，來說明此一重要的道理；例如老子哲學中的「無為」的概念，是這樣說的：

> 天下有道，卻走馬以糞。天下無道，戎馬生於郊。禍

莫大於不知足；咎莫大於欲得。故知足之足，常足矣。（46）

「禍莫大於不知足；咎莫大於欲得」是說人的錯誤與因此獲得的災害，來自於自身的貪念；如賭徒總是活在貪慾之中，所以最後身敗名裂。於是老子的哲學也有科學說服力。又因為老子在此表達出的人生哲學，早已超越一般命理師在人類命運上的盤算方法（因為他們所舉的例子通常只針對個人，卻缺乏普遍原因的分析）。所以這位美學哲學家所建立的思維，能夠展現出以美學思維建立人生學問的特殊觀點，所以充滿人生哲學與美學上的重要啟示。

上述高明的生命學問來說，所謂「損益之間，具有相對關聯」的《易經》學說引出下文：

> 為學日益，為道日損。損之又損，以至於無為。無為而無不為。取天下常以無事，及其有事，不足以取天下。

「為學日益，為道日損」，是說若儒家的學問重視精進，但老子的學問是朝相反的方向主張：「先放下人生對一切的執著」。所以《易經》的「損益之間」，具有相對的關聯，來解讀《老子》「無為」觀念，是最恰當的方法。《易經》這樣表達其中的道理：

> 損卦　兌下艮上
>
> 損，有孚，元吉，无咎，可貞，利有攸往。曷之用，二簋可用享。
>
> 象曰：損，損下益上，其道上行，損而有孚，元吉。无咎，可貞，利有攸往，曷之用，二簋可用享，二簋應有時，損剛益柔有時，損益盈虛，與時偕行。

所謂「損剛益柔有時，損益盈虛，與時偕行」表示世間的一切，經常是在受損與受益之間擺盪的。老子說「為學日益，為道日損。損之又損，以至於無為。無為而無不為」，似乎是由《易經》上述的道理，進一步給出的人生智慧。意義就是教人不要執著於「成敗」，所以希望能導出一種一切以盡力而為，而不必計較一時成功或失敗的人生哲學，而這也

具有科學的根據，因為成敗必須到最後才能決定。但本文最重要的是以這種道家，運用在中國美學的建構上。

誠如上述的文化學者所言，人類初期的文化在概念地分辨上是模糊不清的。但儒家重視的是非道德觀之後，將人類天生的自由心靈封死在一個道德框架中，又反而造成藝術心靈的萎縮衰弱，甚至死亡。而老莊萬物一體觀的哲學觀主要運用於美學上，才能突破儒家使用分析法去分別善惡之後形成的弱點。

（2）大陸重要美學家王文娟對於中國美學的闡發

王文娟是大陸年輕一代的中國美學家，她對於中國美學的發展是深刻的，如在她的《中國畫色彩的美學深淵——墨韻色章》中，能夠體認中國畫因為能夠根本脫離儒教的傳統，才能有一個完全不同於過去的發揮：

> 魏晉玄學是對老莊之學的進一步發展，魏晉之時那藐視禮法（非湯武而薄周禮、越名教而任自然）之真率、開闊的胸襟都如恢弘高蹈的莊子。[24]

她特別注意到中國美學發展是靠莊子美學的啟發，這是值得我們去肯定的。因為如果在儒家之外沒有道家老莊的出現，則中國文藝必然受禮教的「嚴格限制」，如在孔子論詩中，就曾經以「淫亂」來形容某些不合道德的詩歌（In the poetry of Confucius, "fornication" was used to describe certain immoral poetry）。王文娟又說：

> 他們藐視的禮法，是早已喪失了它的精神而被統治階級之奸雄用作剷除異己的武器，是被漢代俗儒鑽進利祿之途，鄉愿滿天下的虛偽禮法，因此他們以狂狷來反抗這鄉愿的社會，反抗這桎梏性靈的禮教和士大夫階層的庸俗，向自己的真性情、真血性裡掘發人生的真義、真道德的精神就同儒家之祖的孔子身為相通，「鄉愿，德之賊也」就是孔子深惡痛斥的。[25]

我對於她就孔子說「鄉愿，德之賊也」，表現出真性情，表示贊同。可是，這僅僅是在道德人格上說一個君子，必須有的美德而言。所以中國美學若想獲得真正的釋放，還必須根本脫離儒家的禮教文化才行。

9　現代臺灣學者對於中國傳統詩學或文藝問題的瞭解

講到此，我們不幸發現，有學者還在儒家傳統中追求文藝的發展。以中國傳統文藝的發展來說，詩歌與繪畫是一體的。所以許多畫家在完成一幅心中理想的畫作之後，經常將心中的主要意念，以詩的方式在上面題字，「詩中有畫，畫中有詩」，事實上是一般畫家都會追求的境界，只是王維做得最理想而已。而我在此就是想從中國傳統文人雅士，究竟是如何將他心中的意境，完成一首詩來強化他的畫作？

（1）顏崑陽的看法

他在《詩比興系論》（2017）中，強調中國詩人畫家的習慣就是延襲孔孟「詩以載道」的傳統。例如他這樣說：

> 「比興」是一種最典型的詩性語言，其表意與修辭的原則即是微、文；而其中，「曲折隱微」的表達方式原則之得以成立，從質料因與形成因言之，乃建立在世界、心理、語言三層界域的連類關係上；而從動力因言之則是「應感」與「聯想」。世界是人們實踐社會文化行為的場域，自然視界也必須接合到社會文化世界而與人的存在經驗及價值發生關聯，才有意義。[26]

作者以「建立在世界、心理、語言三層界域的連類關係上」來分析儒家這一傳統文化，確實是他的創見，其云：

> 比興作為一種典型的詩性語言，其表意與修辭原則之得以成立的因素有如上述。這也是比興的語言形式本身之所以具有曲折隱微形構特徵及表意功能的原因。然而在本論文中，最重要的還有比興之所以廣用在中國古代是人階層的社會文化行為中，言說者的目的何在？這是它得以被實踐的目的因。解釋這一目的因，就必須在上述誠與達兩個原則上，從語言倫理的功能及效用的觀點，將詩文化整合道禮文化的存在情境，才能獲致貼切的理解。[27]

上文作者已詳細分析孔孟荀這種詩歌傳統文化，後來，卻不幸完全被後世的新儒家所繼承。其要義就是必須將「文學藝術道德倫理化」之後，才能走上「道德教化」的路。但這樣的傳統文化，不僅影響語言的文學表現，必須遵守道德作為文化發展中不變的「思想主流」，這也就是嚴重造成「文藝

工具化」的原因。

不過在兩漢的禮教僵化之後，我們仍舊很幸運地出現提倡道家與佛家的創造心靈，才勉強將我們在文藝或美學上的問題，改正過來（出現唐代輝煌的文學與藝術）。所以今天的文藝創作者，都必須反省這種歷史的嚴重錯誤，才可能逐漸覺知孔孟這一文藝傳統文化的嚴重扭曲。

（2）羅青的看法

自從我從事繪畫創作已來，一直都是以水墨畫為主。所以對於這方面的名家羅青作品，極為重視。例如他對於水墨畫的表達方式「從寫境到造境」是這樣說的：

> 中國水墨畫是由外在形式的描寫刻劃，一步步的移向暗示性豐富的內在表達。由絢爛的彩色，走向變化精微、暗示性強烈的單色表現。由單純筆的線條，走向複雜的「線條」與「塊面」的墨色融合。由濃而乾的單層次墨色，走向與有變化的多層次色。由發墨性弱的絹，走向發墨性強的紙。由記錄外在事實的「寫境」思考模式，轉向選擇暗示內在精神的「造境」模式。[28]

水墨畫何以是我一直在苦心經營的天地？其背後的原因是，我希望使用中國人特有的工具，表達出西方畫家無法表達出的東西。在我運用中，感到快意的是，經過許多次實驗，發現一款日本製的自來水毛筆，可以讓我揮灑自如。但在此之前，我曾嘗試使用各種硬筆，但都失敗了，後來在無意間發覺毛筆才是我能夠展露自由心靈的重要工具。因為偏愛直接以毛筆與濃淡的墨色作野外素描的工具。羅青在「從五彩到墨彩」指出水墨畫的技巧：

> 所謂近者濃，遠者淡，堅者乾，潤者濕，萬象的本質，盡在其中。於是畫家繪畫，便可以墨色為主，以淡彩的配合為輔。因為外在的色彩，遲早要變化消失，只有本質的特色，方才能永存不朽。因此，水墨畫家在設色時，便要注意「色不礙墨」的規矩，當設色過於濃重，淹蓋了墨線的流動時，便有「有筆無墨」或「大虧墨彩」。[29]

我自知在用墨上，依然有很長的路要走。在此期間，我發現戴武光、鄭善禧等水墨畫家，在運用水墨上已經達到一定的高度，值得我進一步學習。所以最近都以他們的畫作為模仿的對象。

（3）姜一涵的看法

姜一涵認為：

> 此句情在文法上與意相應，語意也很完整。作者把情與意並重。易經專家們大都強調意而忽略了情，其實情是中國文化的能源，故有人說「中國文化是情的文化」。尤其是中國藝術（包括文學、建築）都是從情衍生而來。[30]

「易經專家們大都強調意而忽略了情，其實情是中國文化的能源。」真是一句真知灼見！但此書存在嚴重的論述問題，原因在於其中有許多附會的論述，如指出司馬遷描述老子「吾今日見老子，其猶龍耶」時，就說：

> 司馬遷這位大史學家，他發現了老子猶龍，而以龍象徵老子。以龍象徵老子（加莊子），為中國文化中的一支（龍文化），而孔子象徵易文化。司馬遷雖然不曾說得這樣明白，而我這樣接下來說，凡瞭解中國文化的人，是該同意這一說法的。[31]

「以龍象徵老子（加莊子），為中國文化中的一支（龍文化），而孔子象徵「易文化」。後者或許可以說通，因為根據孔孟對於命運與道德之間的論述，是從「五十以學易，可以無大過矣！」來說。因為孔子說：「伯牛有疾，子問之，自牖執其手，曰：『亡之，命矣夫！斯人也而有斯疾也！斯人也而有斯疾也！』孔子學生的看法，與孟子主張的「正命說」，都可以說明這一點。

然而，以「龍」象徵老子的證據何在？他在此書第九講將《易經》與中國文學拉在一起，講得頭頭是道，但其中附會的地方確實很多，例如這樣肯定《紅樓夢》與《易經》的關係是：

> 標舉的《紅樓夢》的「第三世界」，不同於王佩琴的「夢幻世界」，也不是「神話世界」。總結一句就是中性世界，然此中性又不是陰、陽對立的「中」，當然更不是數序上一二三之三。此中原本就游離在陰陽兩界，忽隱忽顯，撲朔迷離的一種神祕存在。[32]

筆者認為姜一涵對於《紅樓夢》的解讀，是他對於這本書的個人詮釋，只要言之成理，都可以尊重的。但證據必須足夠。然而，我看到他的一種解讀，竟然指出「《紅樓夢》在本質上是女性為主的社會，或曹雪芹是女性主義者」這樣的論述，可以證明他對於女性主義的意義是不瞭解的[33]。因為女性主義是主張女子在社會中，具有與男子同等的地位。可是曹雪芹身處的時代，根本沒有女性主義的觀點或理論。反之，以《紅樓夢》的世界來說，仍屬於男女不平等的世界，怎能以二十世紀的新觀點來詮釋？

再者，他又說：「總之，中性社會是人類進化史上最複雜，也是最不可理解的社會。一切事情都不可思議，如同性戀者結婚，在我們祖父輩聽來，真是天方夜譚，今天卻見怪不怪。」又說：「《紅樓夢》早就洩露了一些消息，讀者們都毫不驚奇，真是『滿紙荒唐言，一把心酸淚。』」[34]

這兩段話中的語病是，他把「一陰一陽之謂道」，竟然可以將其中的「和諧的關係」，變成一種複雜、撲朔迷離的一種神祕存在。所以這與中國哲學的天人合一關係論中的和諧關係理論是不相容的。基於此，姜一涵雖然有志於建立「易經美學」，但他對於《易經》的真相不能全盤掌握，所以在「一陰一陽之謂道」中，竟然不順「天人合一的架構」進行合理的解讀，才做上述不合《易經》的「中性世界」（也是實體的分別相的世界）的解讀，確實已偏離《易經》本來的面目。在這方面，我倒認為：《易經》專家曾春海對於《易經》與《易經》對於中國美學的瞭解比前者深刻得多。[35]

何況對於《紅樓夢》真正有研究的學者周中明，卻不這樣詮釋這本書，其云：

> 只有曹雪芹的《紅樓夢》，才使他的典型形象比較全面的突破了封建主義的樊籬。正如作者自己說的他所寫的「無大賢大忠禮朝廷治風俗的善政」，而純屬「新奇別緻」，「令世人換新眼目」的「適趣閒文」。[36]

這就是說《紅樓夢》這本書最大的特色，就是能從遵守男女授受不親的禮教，走向反禮教的傳統，恢復人類「創作的自由」。而這種自由，實來自於道家老莊從《易經》的「整體性的思維」——無善無惡的思維中，獲得的「釋放精神」所致[37]。所以我重視的，不是儒家從《易經》所理解的道德精神，反而是經由老莊從《易經》「一陰一陽之謂道」的新思維中，所建立的創作精神。

所以我必須在此再次強調說，能夠利用《易經》「一陰一陽之謂道」的新思維，從事美學理論創造的老莊，已為後代中國文學與藝術家提供自由自在的創作空間；包括在傳統禮教中，必須強調的道德禮教，在老莊自然精神的提示裡，已經能夠打破傳統儒家禮教的束縛。《紅樓夢》有許多描寫男女交媾的文字，如：

> 彼時寶玉迷迷惑惑，若有所失，遂起身，解懷整衣。襲人過來給他繫褲帶時，剛伸手至大腿處，只覺冰冷粘濕的一片，嚇的忙褪回手來，問：「是怎麼了？」寶玉紅了臉，把他的手一捻。襲人本是個聰明女子，年紀又比寶玉大兩歲，近來也漸省人事，今見寶玉如此光景，心中便覺察了一半，不覺把個粉臉羞的飛紅。遂不好再問，仍舊理好衣裳，隨至賈母處來。胡亂吃過晚飯，過這邊來，趁眾奶娘丫鬟不在旁時，另取出一件中衣，與寶玉換上。
>
> 寶玉含羞央告道：「好姐姐，千萬別告訴人。」襲人也含著羞悄悄的笑問道：「你為什麼——」說到這裡，把眼又往四下裡瞧了瞧，纔又問道：「那是那裡流出來的？」寶玉只管紅著臉，不言語，襲人卻只瞅著他笑。遲了一會，寶玉纔把夢中之事細說與襲人聽。說到雲雨私情，羞的襲人掩面伏身而笑。寶玉亦素喜襲人柔媚嬌俏，遂強拉襲人同領警幻所秘授之事。襲人自知賈母曾將他給了寶玉，也無可推託的，扭捏了半日，無奈何，只得和寶玉溫存了一番。自此，寶玉視襲人更自不同，襲人待寶玉也越發盡職了。

如以孔子論詩的標準是「是否違反淫亂」本說，這是儒家不能接受的作品，但真正合乎人性的作品，必須打破這種傳統禮教的束縛（這與色情文學不同），所以文化理論家卡西勒在《啟蒙運動》（*Qimeng Zhexue*）中說：

> 啟蒙運動的特殊魅力和他真正的體系價值，在於它的發展。在於它有鞭策自己前進的思想力量，亦勇於探

討它所遇到的種種問題。[38]

必須能夠改變從傳統道德文化的虛偽現象，確實有助我們的文藝復興。那麼，提倡新時代的文藝作品如《紅樓夢》作為標竿，才是釋放文藝自由精神的開始，我們必須從此振作文學！

（4）程大城的美學觀點

程大城是我學習美學最重要的啟蒙老師，對於中西美學有深刻的研究。他在《文學原理》分析，道德家如何將藝術最為道德的附屬品之後的災害，有獨到的見解：

> 人類是一種生物，生物的特性就是要生而生的能力，就是自然感性能力與智性能力。感性能力與智性能力的使用，自然又賦予人類維護生的目的生機慾望為動機。這樣為達到的目的，由自然賦予動機慾望。當然是先驗的、本能的，也可以說是絕對的，後天的人為的強制手段。（我們因此）也無法壓制這種先驗的、本能的絕對自由的慾望。所以任何具有限制的主張及手段；如文學道德及政治實用論，都將被人類天賦的絕對意志（康德說的自由意志）所摒棄或毀壞。[39]

程大成師在此以生理學給予萬物的一種特性，就是本能的七情六慾之自然要求。而這種生理上的共同要求，使用在文學藝術的表現上，必須打破傳統道德學家「假道學」的傳統，才能恢復現代人類創作的自由精神。今天臺灣社會已有如白先勇、余光中這些重要的文學家。換言之，現代文學家或藝術家，十分重視人類本能上的生理需要，不再以文以載道的方式，創造新的作品。而且不再以淫亂，作為道德教化的警語。那麼，他們的作品能將七情六慾放在檯面上來表現。例如當年劉海粟提倡以真人作模特兒作畫，就必須進行一次革命。[40]但這種禮教本身就是違背人性的作法。所以最終是失敗收場！然而，今天的文藝作者或戲劇家，早已超越儒家的道德尺度自由創作，也不再受到上述的指責。可見，一個時代要進步，必須有啟蒙者的勇敢與犧牲。

新儒家徐復觀批評白先勇，曾對復興現代文藝說：

> 一國的新文學運動，往往受了外來文化運動的刺激應

運而生，歷史上古今中外不乏前例。唐朝時中國從印度大量輸入佛經，佛經的譯介，基本上改變了中國的文學與藝術，王維的詩、湯顯祖的戲曲、曹雪芹的小說都是佛教文化薰陶下開放出來的燦爛花朵。[41]

這段話的意義，是我們在過去人類進行文藝復興的工作中，能夠讓其他文化進來相互觀摩，絕對是一件好事。因此，在西方開放社會的思潮進來，也是一件好事。反之，一味遵行禮教，與現代開放文化的現象是背道而馳的。又因為開放尺度，就是設法破除過去不合理制度的束縛，也是將中國傳統故步自封的禮教，才能重新恢復生命活力。

再以王維（692-761年）的詩、湯顯祖（1550年9月24日-1616年7月29日）的戲曲，為例說，這是主張回歸道家學說的建構[42]。至於曹雪芹（1715-1763）的小說《紅樓夢》，有學者說：是在佛教文化薰陶下開放燦爛花朵之說，但此說，還是不足以說明：曹雪芹所處時代，是一個接受來自西方文化之後，完全打破中國千年以來傳統禮教文化的現象。因為其中對於男歡女愛，已成為公然打破傳統禮教的「指標性文學創作」（Among them, the love of men and women has become an "indicative literary creation" that openly breaks with traditional ritual religion）。

四　如何重建現代中國藝術？

中國美學既然已經受到傳統儒家的禮教約束，所以必須設法徹底釋放出來。這已是現代臺灣畫家、文學家的共識。但中國美學究竟該如何建立？筆者主張先從《易經》上所講的「一陰一陽之謂道」的精神上開始論述。

（一）從《易經》「一陰一陽之謂道」的精神，論自然主義美學理論

1　自然的意義與涵義

從《易經》的「一陰一陽之謂道」的精神來說「自然」

一詞的意義，是就宇宙人生之根本源頭——陰與陽作為本質來說。所以「陰」與「陽」不是一種「對立分開」的關係，而是必須「同時存在」的關係。又由於兩者是相互包容，所以也形成「共榮互利」的和諧關係。反之，如果使用荀子對知識分判時的偏頗之見來說，是說不通的。但我卻認為，能夠將左與右的概念作一體的觀察，才能真正達到和諧的效果。若以陰與陽的概念，將兩者由對立變成和諧之後，就沒有偏頗了（見〈解蔽篇〉），如他說的：

> 凡人之患，蔽於一曲，而闇於大理。治則復經，兩疑則惑矣。天下無二道，聖人無兩心。今諸侯異政，百家異說，則必或是或非，或治或亂。（〈解蔽篇〉）

荀子所謂一曲之見，正是指：一般哲學家只能掌握到某種角度，建構自己的學說，因此「闇於大理」之嫌，就是對於整體根本之道無法掌握。這表示說，荀子知道一種道必須面面俱到，所以首先對於孟子學說中的問題，提供一種「真正清明的心」做論述的起點。他這樣批評子思與孟子：

> 略法先王而不知其統，然而猶材劇志大，聞見雜博。案往舊造說，謂之五行，甚僻違而無類，幽隱而無說，閉約而無解。案飾其辭，而祇敬之，曰：此真先君子之言也。子思唱之，孟軻和之。世俗之溝猶瞀儒、嚾嚾然不知其所非也，遂受而傳之，以為仲尼子弓為茲厚於後世：是則子思孟軻之罪也。（〈非十二子〉）

荀子對於子思孟子的禮教問題，認為缺乏建立知識的分類系統（「類」就是歸納法的運用），但孟子也有類的概念，但只從道德上分類；如孔子說的君子與小人）。所以荀子對於知識的建立比孔孟高明得多（能以知識心去觀察萬物的真相，見天論篇）。可是，他的自然，完全落在科學求真的自然現象上，卻忽略另外還有一個主觀世界存在（儒家也重視的價值系統），所以他對於價值世界的瞭解有不如孔孟的地

方。

荀子〈天論〉指出，天地中日蝕，是客觀世界的現象：

> 夫日月之有食，風雨之不時，怪星之黨見，是無世而不常有之。上明而政平，則是雖並世起，無傷也；上闇而政險，則是雖無一至者，無益也。夫星之隊，木之鳴，是天地之變，陰陽之化，物之罕至者也；怪之，可也；而畏之，非也。

此確實是高明的覺悟，就是離開原始儒家的道德理想主義，論述人性的邪惡面的由來，如：

> 人之性惡，其善者偽也。今人之性，生而有好利焉，順是，故爭奪生而辭讓亡焉；生而有疾惡焉，順是，故殘賊生而忠信亡焉；生而有耳目之欲，有好聲色焉，順是，故淫亂生而禮義文理亡焉。

他能將人性作新的詮釋，是遵行老莊對於宇宙人生的看法，對不對？我在前面已經指出：道家發揚《易經》「一陰一陽之為道」的整體性思維，已經不重視道德上的善惡面，這才是老莊說的「一體的美學」的觀照。

所謂美學的觀照，是將宇宙人生的對立概念化解之後，形成一種「和諧」的關係。在這方面，李澤厚對於道家與儒家的分判上，可圈可點，如：

> 如果說荀子強調的是「性無為，則不能自美」，那麼莊子強調的卻是「天地有大美而無言」。前者強調藝術的人工製作和外在功利徹底改造。後者突出的是自然，即美與藝術的獨立。[43]

這就是一種莊子說「和之以是非」之道的呈現，而非儒家《大學》說的「和者天下之大本」（即將善惡之後形成的「和」作為治理天下的根本）。所以儒家的問題在於一心求中和之道（子思、中庸上呈現），卻全放在求善。然而，老莊的「和」，正好化除一切對立名詞後，來到美的境界。進一步說，道家主張的自然，本來可以給人帶來極大的意義，因為老莊所建立的政治思想，是主張完全對人民「開放的哲學」，人民有自由自在的生活。如老子第八十章云：

> 小國寡民。使有什伯之器而不用；使民重死而不遠徙。雖有舟輿，無所乘之，雖有甲兵，無所陳之。使民復

結繩而用之，甘其食，美其服，安其居，樂其俗。鄰國相望，雞犬之聲相聞，民至老死，不相往來。

這篇文章的涵義，可知老子領會，並追求人類本有的自由精神，不去干涉人民的生活，包括現代極權主義國家對人民信仰、思想以及創作的自由。然而，後起的法家韓非子等思想家，卻主張箝制人民自由自在的生活，例如秦始皇的焚書坑儒，就是依韓非學說而來。因此，老子第八十篇的價值是推動一種開放社會，和今天我們嚮往的開放社會，雖還有一段距離，但相去不遠。可惜的是，許多學者不懂這種理想世界可以建構天人合一的美學理論。再者，儒家的衰弱始自漢武帝的「罷黜百家、獨尊儒術」，將中國文化導入一種獨尊的方向發展。最後造成本來還有可能自由開放空間的儒家，在唯我獨尊的怪現象出現後，造成僵化的狀態，這豈是孔孟當年的希望？

2 《易經》的美學思維

《易經》作為我國發展中國美學的重要進路，但在《易經》的美學思維中，有何值得我們發揚的地方？今由陰陽對立統一中形成「和」的概念，可以作深入的研究。例如兩位學者劉綱紀、范明華指出：在中國哲學萌芽的初期，哲學家就是以美學的思維進行思考。[44]反之，孔孟哲學也設法在「和」的概念之中，取得萬物與人生的道理後，是否能運用在美學上有所建樹？例如孔子在「和」的概念，指出必須合乎禮法：

1.有子曰：「禮之用，和為貴。先王之道斯為美，小大由之。有所不行，知和而和，不以禮節之，亦不可行也。」（〈學而〉）

現代文來說，有子的說法：是禮法的運用，必須以和為貴。這是最美好的道德傳統，適用於一切事物上。但僅知道「和為貴」還不行，因為孔子學說中，沒有獨立的美學，與《易經》中的陰陽對立統一的說法。所以只能從倫理生活上講「和為貴」的重要。此外，孔子真正的思想傳人——孟子在「和」概念的運用上，也有所偏差。

2.孟子曰：「天時不如地利，地利不如人和。三里之城，七里之郭，環而攻之而不勝。夫環而攻之，必有得天時者矣；然而不勝者，是天時不如地利也。城非不高也，池非不深也，兵革非不堅利也，米粟非不多也；委而去之，是地利不如人和也。」（〈公孫丑下〉）

孟子也是將「和」運用於人際關係上，但，先秦哲學家老莊已將美學中最重要的「和」觀念，從原儒的徹底道德化（失去創造精神），轉化為藝術家必須有的自由精神。在這方面，不屬於新儒家的勞思光是少數能有此見地的思想家，因為他的最大特質是能夠遠離儒家的傳統，走出自己獨立思考的道路。[45]何況「和」成為一個中國美學的主要觀念，在《莊子》中出現的頻率很高[46]，並且給予一個很清楚的定義，如在詮釋美上說：「和之以是非」，則顯示他放棄儒家美學觀中的中心概念——道德修養的「中和」之道，如「天地有大美」。但老子如何說明「和」呢？

（二）老子的美學思維和運用

老子使用很少的文字，就建構一套很深的哲學體系。這種特殊的現象，是過去很少學者能夠真正瞭解其中的原因。但因為筆者既然是以老子的自然哲學為博士論文，現在就以他所謂的「道法自然」的基本命題進行一番深入的研究，來彰顯老子的美學觀。

首先看牟宗三是怎麼解釋這一「基本的命題」？他認為「自然」就是「本然」之意。但「本然」是指什麼？他依然說不清楚。但吳光明卻能解釋得清楚，他說：這是「一體觀的思維」的方式。[47]在人類文明之前，文字尚未發明的時代，就是一種和的時代。即老子說的自然是指結繩記事的時代[48]。這時候的人類，還未產生儒家的道德教化學說。其文化要義，就是人類未將道德是非，強加在人身上。所以老子主張的理想是，必須能夠擺脫分別心，才能重建一個「生命共同體」的社會。這種道理就是根據《易經》上，以一與二

經過排列組合而形成一種陰陽和合的觀念。而老子後來說宇宙的形成是「道生一，一生二，二生三，三生萬物。萬物負陰而抱陽，沖氣以為和。」，大體是從這一思維產生。今世闡述此理，但必須從「神氣」以為「和」上倒述：即經過陰陽兩氣成為和諧狀態，瞭解萬物的生成以陰陽相互融合而不相斥。這是感知到萬物的狀態在更高層次的，「道」指萬物的根源。但它是屬於精神性的，非物質性的，即由最初的一分為二，再結合成為無數的新生命。

但是，這到底是以什麼樣的思維去構造美與藝術的人生？簡單說，就是一種讓人可以自由自在去思考，而不再受制於傳統思維的束縛。這是我們今天建立一種獨立自主和自由的美學上，必須的生命美學！誠如小說家，也是畫家高行健在談到〈藝術家的美學〉中，這樣說：

> 在藝術創作的領域裡，沒有不可踰越的法則，無法至法應該是藝術家恆古不變的真理。藝術家必須走自己的道路，即使有規範，也是自立規範。[49]

所謂無法至法，即作為一位生活的藝術家，不要因襲傳統文化中的價值觀。否則，將會繼承僵化的規則，而不自知。就是說，如果創作者總是遵從前人的老路，永遠走不出創造個人風格之途。即老子所云：「上德不德，是以有德」，說明生命美學重要的道理。

回到藝術的創作來說，人類一切創造的工作（特別是藝術家的工作），沒有比「獲得自由」更為重要。反之，生活在極權或獨裁國家的人，從事學術都必須聽命於上級的現實，藝術家的工作更該如此（大陸畫家艾未未能證明這點）。而老子，早就指出：我們必須以無為之道建立新政府（無為就是不要干涉人民的自由），所以在藝術上我們也可以理解老子哲學有這樣大的貢獻。

我們再回頭研究老子的思維方式，知道他是從善惡、美醜，以及是非、有無的「一體觀」，重新建構一種完全不重視現實利害的思維與人生觀。根據老子特殊的思維（一體化的思維），是不重視互相計較的人生觀。所以我稱這種人生

觀，才是真正建立在化解計較，有、無的唯美人生觀。我又稱它為中國道家美學的人生觀。用老子的話來說，就是無為的生存美學。但何謂無為的藝術家？例如有這樣人生觀的人，我稱他為是一位具有詩人性格的哲學家。再以下列這段話分析老子的道理：

> 三十輻，共一轂，當其無，有車之用。埏埴以為器，當其無，有器之用。鑿戶牖以為室，當其無，有室之用。故有之以為利，無之以為用。

這是老子以三個重要的例子，表述他特殊的思維，我只從其中的一個重要例子來分析其中的重點。「三十輻，共一轂，當其無，有車之用。」表示：一個車輪由三十條柱子構成一個輪。但重點來了，就是這個車輪，必須同時具有車的柱子與輪子，而且同時必須有「實體之外的中空部分」。這中空部分，通常是一般人不會注意到的精神層面，就是他說的「用」的來源。所以這是一種比喻一切存在的必要部分，不是一般人平常習以為常的有的部分。反之，輪子若沒有無為的部分，還是無法構成器物的功用。

筆者認為，這是我們今天解決諸多問題；如人生問題、政治問題，以及任何問題，都需要的。我們若能以「和」的觀念，去解決許多科學無法解決的問題，如對於生死問題上，就必須有老子「一體化的思維」，便無懼死亡。因為以老子的一體觀的美學思維看來，宇宙萬物之間的一切現象（誕生與死亡）是同時存在的。基於此，老子哲學的要義，是對於道德文明中執著於生死的徹底反省。而在死亡問題上，他不是做科學家的事，而是以美學家的觀點，將生死作開始與完結的圓滿。後來繼承老子學說的莊子，認為人生的根本問題，也是使用這種超越生死觀來解決。他曾說：

> 以指喻指之非指，不若以非指喻指之非指也；以馬喻馬之非馬，不若以非馬喻馬之非馬也。天地，一指也；萬物，一馬也。可乎可，不可乎不可。道行之而成，物謂之而然。惡乎然？然於然。惡乎不然？不然於不然。物固有所然，物固有所可。無物不然，無物不可。故為是舉莛與楹，厲與西施，恢恑憰怪，道通為一。其分也，成也；其成也，毀也。凡物無成與毀，復通

為一。（〈齊物篇〉）

這是說，現象界的一切對象，用概念去指涉，不如不使用概念區分；因為根本道理只在不分之前呈現。反之，分化之後，只見樹而不見林。所以「厲與西施，恢恑憰怪，道通為一。其分也，成也；其成也，毀也」的意義是指一般人只會用分別心區分是非、美醜、善惡等部分，所以看不到感知的精神部分（即無分別）的那個完美世界呈現出來的美學家的高明眼光。換言之，使用分別心的科學家或道德學家的觀察萬物，結果，死亡必然是痛苦。

因此我們今天改變過去的觀念，以此建立一種美學的人生觀。就是將現象界的東西，以一體思維。我認為這是道家老莊說的「和之以是非」的美學所建立的人生觀與國際間的和諧秩序。這也是藝術家、文學家必須有的智慧與見地。但如何實踐？老子的人生哲學是「知足」：

> 知人者智，自知者明。勝人者有力，自勝者強。知足者富。強行者有志。不失其所者久。死而不亡者壽。

「知足者富」，在邏輯上充滿弔詭，為什麼不運用人欲爭取更多的東西？因為美學家老子是主張精神富足，必須從知足上建構一套藝術家的人生觀。但通常只有覺悟老莊哲學的人才能達到此種境界。

> 名與身孰親？身與貨孰多？得與亡孰病？是故甚愛必大費；多藏必厚亡。知足不辱，知止不殆，可以長久。

這是哲學家老子對人生的徹悟之後，所能達成的崇高之人生境界，即我們能以精神滿足來替代物質的滿足，才能成為精神上的勝利族。反之他認為：

> 天下有道，卻走馬以糞。天下無道，戎馬生於郊。禍莫大於不知足；咎莫大於欲得。故知足之足，常足矣。

所以我認為老子以「反者道之動」的意義，就是主張有美學家修養的人，才放下一般人重視的慾望，並且能將自己的精神，回返到「無知無欲」當中去。至於老子的「無知」，不是教人不要求知識，而是主張以知足來建立人生智慧，開啟

新生命，這是老子完美人生的意義。或說由於老子覺悟到，追求完善的人生中，必須對人生的「整體現象」（有無是非善惡是永遠同時發生的現象）有充分的體會，才達到釋放美的能量。所以老子最後又有這樣的表述：

> 信言不美，美言不信。善者不辯，辯者不善。知者不博，博者不知。聖人不積，既以為人己愈有，既以與人己愈多。天之道，利而不害；聖人之道，為而不爭。

這是說，真言無華，反之，善言卻往往因為分別而失去善的純真的本質。所以善養生的人，必須從不計較入手。這就是我主張的自然美學的要義。

總之，我必須說中國哲學家老莊教導人們的是一種「超越的人生智慧」。也是讓我們從事創作之前，必須養成的高級的生命境界，才有資格做真正的藝術家。方東美在《中國哲學精神及其發展》也說：

> 道家觀待萬物，將舉凡侷限於特殊條件中始能發起用者，一律之為無。無也者，實指自然妙飾之無，為絕對之無限。乃是玄之又玄之玄祕，真而又真之真實，現為一具生發萬有之發動機。[50]

這是對於老子無為哲學很深刻的解讀。就是說，「無」不是沒有，而是不妄作為。所以無為，也是我上述的，能把握自由自在的生命，以最純真的方法作為的意思。筆者因此主張，今天的藝術家，必須從這一要點上，發揮老子的精神。方東美又說：

> 道家之終，即儒家之始，與道家適成強烈而尖銳之對照者，厥為儒家之從，往往從天地開合之「無門關」上脫穎而出。[51]

我則認為老子從來不從儒家。因為主張的「無為」，正好與「有為」的儒家對反，又如儒家主張遵守古代禮樂教化，卻是老子最反對的。至於儒家的倫理之道，也是他反對的，其云：

> 知者不言，言者不知。塞其兌，閉其門，挫其銳，解其分，和其光，同其塵，是謂玄同。故不可得而親，不可得而疏；不可得而利，不可得而害；不可得而貴，

不可得而賤。故為天下貴。（56）

「塞其兌，閉其門，挫其銳，解其分，和其光，同其塵，是謂玄同」是不容易解讀的，但老子接下去說的「故不可得而親，不可得而疏；不可得而利，不可得而害；不可得而貴，不可得而賤。故為天下貴」「不可得」是「沒有」之意。所以整句的含意是，要以「玄同」（「塞其兌，閉其門，挫其銳，解其分，和其光，同其塵」）的方式，徹底打破儒家重視的傳統親疏、利害，以及貴賤的禮教。所以表現在哲學創作上，有一種大無畏的革命、開放的自由精神。這也是老子在第二章說的：

> 天下皆知美之為美，斯惡已。皆知善之為善，斯不善已。故有無相生，難易相成，長短相較，高下相傾，音聲相和，前後相隨。是以聖人處無為之事，行不言之教；萬物作焉而不辭，生而不有。為而不恃，功成而弗居。夫唯弗居，是以不去。

因此我們若能夠先從他對於觀察萬物有全新的看法「音聲相和，前後相隨」之方法上，體會出老子以無分別心替代分別心，重建宇宙人生的根本道理，才能了解上述所云將聲與音處於協調狀態中，構成美的和諧。這就是「音聲相和」。但何以說「是以聖人處無為之事，行不言之教；萬物作焉而不辭，生而不有。為而不恃，功成而弗居」？此用老子的話就是「有為」是造作、反自然，若要恢復到「無執」的生命狀態，必須先體會生時不執於生，死也不執於死亡的道理。這顯然與儒家的主張「生生不息」的執著於生死的眼光，形成極大的分別。

故老子美的定義——自然之美，可從本質定義來分析：1.建立在一套超邏輯思維之上。2.一切的對立概念如前後、高下、長短等等，都必須回歸一體性的思維，才能認識真理（此真理屬於藝術家、文學家的真理，卻不是科學家的真理。所以批評老莊是反智，是不懂真理有不同層面的，老莊講的是美學界的真理）。3.美學的真理建立在全體性之上；例如房屋的構成，必須存在有形的構造與無形的空間之中。所以若只重視有形的構造，卻不能注意無形空間，則是不瞭

解老莊重視的有無一體的和諧關係。形成一種平衡關係。4.總結來說，一般哲學家只對有形的現象做出概念的建立，但老子以美學思維，根本顛覆以往認識外物的方式，認為對象化的概念，根本無法掌握到萬物整體的現象；所以老子的思想已根本改變我們的思維。

基於此，老子本是一位具有文學天賦的哲學家（以詩歌的方式去建構哲學）。又由於文學與藝術本是同源，繼承老美學的藝術哲學家莊子發展出的文藝觀，已成為中國歷代畫家或文學家必須遵循的重要理論。

（三）如何用莊子的美學思維從事藝術創作？

此為本文的重點。因為莊子彰顯的生命，是一種無可無不可的美學家的智慧。在莊子哲學中，莊子經常運用「齊一」的觀念於〈逍遙遊〉一篇中，說：

> 北冥有魚，其名為鯤。鯤之大，不知其幾千里也。化而為鳥，其名為鵬。鵬之背，不知其幾千里也；怒而飛，其翼若垂天之雲。是鳥也，海運則將徙於南冥。南冥者，天池也。齊諧者，志怪者也。諧之言曰：「鵬之徙於南冥也，水擊三千里，摶扶搖而上者九萬里，去以六月息者也。」野馬也，塵埃也，生物之以息相吹也。天之蒼蒼，其正色邪？其遠而無所至極邪？其視下也亦若是，則已矣。且夫水之積也不厚，則負大舟也無力。覆杯水於坳堂之上，則芥為之舟，置杯焉則膠，水淺而舟大也。風之積也不厚，則其負大翼也無力。故九萬里則風斯在下矣，而後乃今培風；背負青天而莫之夭閼者，而後乃今將圖南。蜩與學鳩笑之曰：「我決起而飛，槍榆、枋，時則不至而控於地而已矣，奚以之九萬里而南為？」適莽蒼者三湌而反，腹猶果然；適百里者宿舂糧；適千里者三月聚糧。之二蟲又何知！

這一段話中，我們看到：一、「北冥有魚，其名為鯤。鯤之大，不知其幾千里也。化而為鳥，其名為鵬。鵬之背，不知其幾千里也；怒而飛，其翼若垂天之雲。」的神話式的描述。其中展示出莊子高超的想像力；魚，變成鯤，鯤是魚苗。這種思維充滿跳躍，顯然是運用想像力，能掛在雲端。通常童話中的故事，確實已超乎科學家求之真之外的文學作

品。所以中國可考的第一位神話小說家，是莊子。其要義是將萬物分類的界限完全打破，之後來到一個自由自在地境界。所以莊子第一篇對許多從事文學創作的人，給了許多啟發。特別是他經常使用「化」的概念，不是物理變化，而是詩人神話式的變化或美學變化。所以文學思想家莊子，以想像力創造一個一體觀的概念，又是他重大的貢獻。

二、在詩人哲學家的眼中，萬物變化可以由人自己創造，卻沒有固定的規則。但許多學者竟然去研究其中的可能。豈不可笑？因為莊子以想像力創造出來的故事，所以該研究的是它的背後含意。

三、神話在古代文學作品中，頻頻以寓言故事方式出現。可是，歷史學家余英時，卻以「反智說」評論莊子，這顯然是無能力詮釋《莊子》，這一位詩人哲學家。同理，胡適則從達爾文進化論，說莊子哲學是進化論，簡直是對詩人的不敬。所以胡適後來在晚年後悔不已。

四、讀《莊子》第一章，就知道這是運用神話來建構其美學。懂美學的王邦雄，能從大樹無用（盤根錯節之樹，保全性命），來解莊子的本來訴求是去除功利之心[52]。同理。莊子使用「吾生也有涯，而知也無涯」的話，指出：凡以分別心去追求人生智慧的人，是違反生命之道的，如此而已。因此讀《莊子》的人，如果沒有美學的心靈，就無法進入他的世界。

五、「化」也因此成為這位詩人最重要的概念。因為莊子是一位想像力極為豐富的哲學家；他在創造什麼道理呢？我們從他以後的創作中可以瞭解，這是以天人合一的一體觀創造出的世界。所以最後變成一個無分別的世界（或「和」（和諧的世界）。因此用這種觀點詮釋莊周夢蝶寓試的變化現象，就容易明白；因為莊子用的是藝術家天馬行空的方式去創造一種自由的天地，則萬物之間可以有超乎真實世界的變化。

六、莊子哲學的旨趣，是要人瞭解分別世界與無分別世界的不同。而在後者，讓我們活出一個全然不同的世界觀，

而且在這一世界之中，創建出逍遙自在的生命美學。

七、這種生命美學所展開的「生命向度」與「美的境界」還可以進一步加以詮釋，例如〈大宗師篇〉上這樣說：

> 顏回問仲尼曰：「孟孫才，其母死，哭泣無涕，中心不戚，居喪不哀。無是三者，以善處喪蓋魯國。固有無其實而得其名者乎？回壹怪之。」仲尼曰：「夫孟孫氏盡之矣，進於知矣。唯簡之而不得，夫已有所簡矣。孟孫氏不知所以生，不知所以死，不知就先，不知就後，若化為物，以待其所不知之化已乎！且方將化，惡知不化哉？方將不化，惡知已化哉？吾特與汝其夢未始覺者邪！且彼有駭形而無損心，有旦宅而無情死。孟孫氏特覺，人哭亦哭，是自其所以乃。且也，相與吾之耳矣，庸詎知吾所謂吾之乎？且汝夢為鳥而屬乎天，夢為魚而沒於淵，不識今之言者，其覺者乎？夢者乎？造適不及笑，獻笑不及排，安排而去化，乃入於寥天一。」

孟孫氏不知人何以出生，又何以死亡之理，不知什麼是先，也不知什麼是後。這就是將上述老子說的對立觀念；如將先與後，作一體觀的「和」的思維。而這種死生一如的觀念，可以將我們對死的恐懼放下，而來到一個「視死如歸」的生命境界。

因此，若欲建立美的人生觀，可循老莊的「和」的哲學為出發點。反之，康德的美學雖然可以供我們參考，但人生的學問是完全要靠感知能力的發揮。所以上引的「寥天一」（萬事萬物通而為一），目標在建立超脫功利的人生觀。至於「寥天一」根據陳鼓應說：「忽然達到適意的境界而來不及笑出來，從內心自然發出笑聲而來不及事先安排。聽任自然的安排而順應變化，進入寥遠之處的統一境界。」[53]

這是莊子體悟出，夢境中的我是鳥還是魚，也無法分辨。但這種覺醒，顯然只具有文學心靈的作家才具備，由於這是在主觀或想像的世界中，才能建立的，所以像莊子一樣的藝術家的心靈，才可能創作「萬物齊一」的文學作品。如〈齊物篇〉指出，人與蝴蝶或人與魚之間，可以打破界線，作類似真實的變化，但追求的是合而為一的生命境界。以「莊子夢蝶」來說，到底是怎麼回事？

昔者莊周夢為胡蝶，栩栩然胡蝶也，自喻適志與！不知周也。俄然覺，則蘧蘧然周也。不知周之夢為胡蝶與，胡蝶之夢為周與？周與胡蝶，則必有分矣。此之謂物化。

而「周與胡蝶，則必有分矣。此之謂物化」，是指莊周本人與外界物（蝴蝶）之間的分別。但若用想像力可以讓人變化成為其他動物（化而為物），這說明了神話思維是文學家創造新世界之源。又如《西遊記》中的豬八戒，是人的化身。作者能以莊子的方法於文學創造中，已打破儒家的分別心思維，所以將文學帶進一個奇妙的世界。我們若以莊子說的「和之以是非」的觀念釐清其中的道理是：

> 可乎可，不可乎不可。道行之而成，物謂之而然。惡乎然？然於然。惡乎不然？不然於不然。物固有所然，物固有所可。無物不然，無物不可。故為是舉莛與楹，厲與西施，恢恑憰怪，道通為一。其分也，成也；其成也，毀也。凡物無成與毀，復通為一。唯達者知通為一，為是不用而寓諸庸。庸也者，用也；用也者，通也；通也者，得也。適得而幾矣。因是已。已而不知其然，謂之道。勞神明為一，而不知其同也，謂之朝三。何謂朝三？曰狙公賦芧，曰：「朝三而莫四。」眾狙皆怒。曰：「然則朝四而莫三。」眾狙皆悅。名實未虧，而喜怒為用，亦因是也。是以聖人和之以是非，而休乎天鈞，是之謂兩行。

從「整體的結果」來看其中是無分別的。所以上引此段說：莛與楹，厲與西施的分別，是從既定的規則來區分木材的優劣與人的美醜。這是以世間既有的陳舊規則來分判。但道家老莊都認為，我們必須把握的最重要的思維是設法衝破這些違反自由又僵化的社會規則，才能恢復原始之美，恢復人類本有的，在創造時必須把握的自由精神。而這種精神就是文學家必須努力構成的。

總之，文藝家應該從過去的神話傳統吸取創作的養分。但以往我們對於神話的誤解（以為這是不可能的事）」但如莊子中的種種寓言故事、孔孟墨等諸子對於神話中的堯舜禹的故事，做為不同價值詮釋的典範，都可以從美學的觀點去理解其中的要義是利用這些經過想像之後，極其完美的人物，都當以此作為論述各家學說的根據。同理，中國歷史上

「盤古開天」、「女媧補天」的故事，也可如是觀。

（四）魏晉時代的美學思想沒有充分運用到老莊與佛家的思想

在中國美學的發展過程中，美學理論的建立是一件極為重要的事。但像魏晉時代具有開創性的美學家劉勰，很可惜，竟然依舊以其崇拜的儒家學說為其整個論述體系的根本；有關這一點，《文心雕龍》專家王元化在《文心雕龍講疏》，很清楚地表述出：劉勰是以其對於儒家經典的愛好，而轉身於新時代的美學創作[54]。但為求得事實真相，我依然必須回到劉勰劃時代的創作中，瞭解相關事實的真相。

1 《文心雕龍》〈自序〉如何說明其為學旨趣？

在這本書末的〈序志〉，作者清楚交代一件事，就是主張：

> 予生七齡，乃夢彩云若錦，則攀而采之。齒在踰立，則嘗夜夢執丹漆之禮器，隨仲尼而南行。旦而寤，乃怡然而喜，大哉！聖人之難見哉，乃小子之垂夢歟！自生人以來，未有如夫子者也。敷贊聖旨，莫若注經，而馬鄭諸儒，弘之已精，就有深解，未足立家。唯文章之用，實經典枝條，五禮資之以成文，六典因之致用，君臣所以炳煥，軍國所以昭明，詳其本源，莫非經典。而去聖久遠，文體解散，辭人愛奇，言貴浮詭，飾羽尚畫，文繡鞶帨，離本彌甚，將遂訛濫。蓋《周書》論辭，貴乎體要，尼父陳訓，惡乎異端，辭訓之奧，宜體于要。于是搦筆和墨，乃始論文。

其中說：「齒在踰立，則嘗夜夢執丹漆之禮器，隨仲尼而南行。旦而寤，乃怡然而喜，大哉！聖人之難見哉，乃小子之垂夢歟！自生人以來，未有如夫子者也。敷贊聖旨，莫若注經，而馬鄭諸儒，弘之已精，就有深解，未足立家」，就是說他自小嚮往孔子之學。但他之前的馬融等儒家，對於儒家的經典已有極深的注疏，所以必須另找他途發展。

但接著說「唯文章之用，實經典枝條，五禮資之以成文，六典因之致用，君臣所以炳煥，軍國所以昭明，詳其本

源，莫非經典。而去聖久遠，文體解散，辭人愛奇，言貴浮
詭，飾羽尚畫，文繡鞶悅，離本彌甚，將遂訛濫」，意謂後
代的古文著作，沒有真正的瞭解，所以他決心追求周代初年
的孔子文體，從事新的文論。這是本論的真正意義與由來。

2 《文心雕龍》〈程器篇〉如何說明其為學旨趣？

劉勰心中的《周書》，究竟有何特色呢？這是研究其著
作的重點。根據其說法：

> 《周書》論士，方之梓材，蓋貴器用而兼文采也。是
> 以樸斫成而丹雘施，垣墉立而雕杇附。而近代詞人，
> 務華棄實。故魏文以為：「古今文人，類不護細行。」
> 韋誕所評，又歷詆群才。后人雷同，混之一貫，吁可
> 悲矣！

因此「文以載道」變成此書的要旨，即文章重在「能闡發人
格的偉大」（The article focuses on "explaining the greatness of
personality"）。基於此，他對以前重要文人的作品總結：

> 略觀文士之疵：相如竊妻而受金，揚雄嗜酒而少算，
> 敬通之不修廉隅，杜篤之請求無厭，班固諂竇以作威，
> 馬融黨梁而黷貨，文舉傲誕以速誅，正平狂憨以致戮，
> 仲宣輕銳以躁競，孔璋惚恫以粗疏，丁儀貪婪以乞貨，
> 路粹餔啜而無恥，潘岳詭禱於愍懷，陸機傾仄於賈郭，
> 傅玄剛隘而詈臺，孫楚狠愎而訟府。諸有此類，并文
> 士之瑕累。文既有之，武亦宜然。

以上他舉出十七位文人，沒有一人做到孔丘的標準。今舉出
下列他提到的司馬相如與揚雄來說明。

相如竊妻而受金

司馬相如少年時喜愛讀書與劍術，因崇敬戰國藺相如，
改名相如。漢景帝時，任武騎常侍。但景帝不好辭賦，梁孝
王劉武來朝，相如才得以結交鄒陽、枚乘、莊忌等辭賦家。
後來他因病退職，前往梁地與這些作家相交數年，作成〈子
虛賦〉。[55]〈子虛賦〉翻譯如下：

> 楚王派子虛出使齊國，齊王調遣境內所有的士卒，準
> 備了眾多的車馬，與使者一同出外打獵。打獵完畢，
> 子虛前去拜訪烏有先生，並向他誇耀此事，恰巧無是

公也在場。大家落座後，烏有先生向子虛問道：「今
天打獵快樂嗎？」子虛說：「快樂。」「獵物很多吧？」
子虛回答道：「很少。」「既然如此，那么樂從何來？」
子虛回答說：「我高興的是齊王本想向我誇耀他的車
馬眾多，而我卻用楚王在云夢澤打獵的盛況來回答
他。」烏有先生說道：「可以說出來聽聽嗎？」[56]

〈子虛賦〉是司馬相如的漢賦作品，完成於漢景帝在位期
間，因為文辭華麗，結構嚴謹，據說備受漢武帝稱讚。賦的
主要情節由兩個虛擬人物楚國的「子虛」先生和齊國的「烏
有」先生的對話所構成，兩人各自誇耀自己國君出獵的情
景。成語「子虛烏有」的典故即出自於這個作品。但劉勰在
《文心雕龍》中，並不作評論。其續作為〈上林賦〉。[57]有
關司馬相如的〈上林賦〉在《文心雕龍》中，是這樣的評論
的：

> 相如《上林》，繁類以成艷。（〈銓賦〉）

> 夫誇張聲貌，則漢初已極，自茲厥後，循環相因，雖
> 軒翥出轍，而終入籠內。枚乘《七發》云：「通望兮
> 東海，虹洞兮蒼天。」相如《上林》云：「視之無端，
> 察之無涯，日出東沼，入乎西陂。（〈通變〉）

> 故麗辭之體，凡有四對：言對為易，事對為難；反對
> 為優，正對為劣。言對者，雙比空辭者也；事對者，
> 並舉人驗者也；反對者，理殊趣合者也；正對者，事
> 異義同者也。長卿《上林賦》云：「脩容乎禮園，翱
> 翔乎書圃。」此言對之類也。（〈麗辭〉）

> 凡用舊合機，不啻自其口出，引事乖謬，雖千載而為
> 瑕。陳思，群才之英也，《報孔璋書》云：「葛天氏
> 之樂，千人唱，萬人和，聽者因以蔑《韶》、《夏》
> 矣。」此引事之實謬也。按葛天之歌，唱和三人而已。
> 相如《上林》云：「奏陶唐之舞，聽葛天之歌，千人唱，
> 萬人和。」唱和千萬人，乃相如推之。然而濫侈葛天，
> 推三成萬者，信賦妄書，致斯謬也。（〈事類〉）

其中說司馬相如的《上林賦》「繁類以成艷。」（銓賦）、
「夫誇張聲貌」（麗辭）[58]以及「相如《上林》云：「奏陶
唐之舞，聽葛天之歌，千人唱，萬人和。」唱和千萬人，乃
相如推之。然而濫侈葛天，推三成萬者，信賦妄書，致斯謬
也。」（事類）；都是劉勰依照儒家的觀念，對於司馬相如

只知追求文學優美，做道德上的評論。

再參考班固在《漢書‧藝文志》的說法：

> 傳曰：「不歌而誦謂之賦，登高能賦可以為大夫。」言感物造耑，材知深美，可與圖事，故可以為列大夫也。古者諸侯卿大夫交接鄰國，以微言相感，當揖讓之時，必稱詩以諭其志，蓋以別賢不肖而觀盛衰焉。故孔子曰「不學詩，無以言」也。春秋之後，周道浸壞，聘問歌詠不行於列國，學詩之士逸在布衣，而賢人失志之賦作矣。大儒孫卿及楚臣屈原離讒憂國，皆作賦以風，咸有惻隱古詩之義。其後宋玉、唐勒，漢興枚乘、司馬相如，下及揚子雲，競為侈麗閎衍之詞，沒其風諭之義。是以揚子悔之，曰：「詩人之賦麗以則，辭人之賦麗以淫。如孔氏之門人用賦也，則賈誼登堂，相如入室矣，如其不用何！」自孝武立樂府而采歌謠，於是有代趙之謳，秦楚之風，皆感於哀樂，緣事而發，亦可以觀風俗，知薄厚云。詩賦為五種。

由此可知，無論漢代還是魏晉的劉勰，經常以儒家的信仰者自居，因此將文學藝術的獨立性完全抹煞，是很可惜的！但史家班固曾經這樣讚美揚雄的文章：

> 時大司空王邑、納言嚴尤聞雄死，謂桓譚曰：「子嘗稱揚雄書，豈能傳於後世乎？」譚曰：「必傳。顧君與譚不及見也。凡人賤近而貴遠，親見揚子雲祿位容貌不能動人，故輕其書。昔老聃著虛無之言兩篇，薄仁義，非禮學，然後世好之者尚以為過於五經，自漢文景之君及司馬遷皆有是言。今揚子之書文義至深，而論不詭於聖人，若使遭遇時君，更閱賢知，為所稱善，則必度越諸子矣。」諸儒或譏以為雄非聖人而作經，猶春秋吳楚之君僭號稱王，蓋誅絕之罪也。自雄之沒至今四十餘年，其法言大行，而玄終不顯，然篇籍具存。（〈揚雄傳下〉）

但也對他的嗜酒而少些計較，這樣下論：

> 雄以病免，復召為大夫。家素貧，耆酒，人希至其門。時有好事者載酒肴從游學，而鉅鹿侯芭常從雄居，受其太玄、法言焉。劉歆亦嘗觀之，謂雄曰：「空自苦！今學者有祿利，然尚不能明易，又如玄何？吾恐後人用覆醬瓿也。」雄笑而不應。年七十一，天鳳五年卒，侯芭為起墳，喪之三年。（〈揚雄傳下〉）

揚雄嗜酒而少算

這也是對好飲酒詩人的批評。至於上引「大儒孫卿及楚

臣屈原離讒憂國，皆作賦以風，咸有惻隱古詩之義。其後宋玉、唐勒，漢興枚乘、司馬相如，以及揚子雲，競為侈麗閎衍之詞，沒其風諭之義」，則更證明史家班固以「儒家的道德觀點」，直指枚乘、司馬相如，下及揚子雲等人已喪失荀子與屈原道德的精神。但我卻持完全相反的看法。因為司馬相如的《上林賦》，證明中國文人已逐漸能夠脫離「道德化的陋習」（Moralized bad habits），讓人類感情直接以文學的方式，在自己建構的文學土壤上發芽，難道是錯誤的嗎？何況文學家更需要有個人發揮的自由空間，才能充分展現創作者的才華（諾貝爾文學獎得主高行健在臺大演講中說道，作家不能為政治服務也不為道德服務，所以必須給予充分的創作自由）。基於此中國文藝復興的開始，必須重新檢視魏晉時代的美學家劉勰的美學理論，才能回到文學的正軌。

（五）承先啟後的唐朝輝煌文化

過去新儒家對於中國哲學的演變與影響，有諸多深入淺出的分析，但可能因為對詩歌與美術的生疏，所以在論述唐朝這方面的成就，顯得粗淺又持貶義的。但筆者認為若要認識這方面的成就，就必須通作一次唐代文藝的研究。但以下僅舉出兩位唐朝書法、繪畫的高手，顏真卿與王維的成績來說明輝煌的文化。

1 顏真卿的書法

這是我最早臨摹的唐代名家手筆。記得父親曾經將顏真卿的書法字帖供我學習，至今還記得這位大家的書法確實有值得後人學習的大將之風。最近讀蔣勳對此家的介紹如「祭姪文稿」（現在收藏在臺北故宮）。他說：「『祭姪文稿』可以說是「天下行書第一」。[60]但後來，我更喜歡王羲之行書「喪亂帖」（今藏日本），與張旭的狂草「其書非世教，奇人必賢哲」（今藏遼寧博物館）。[61]

2 王維的繪畫與詩歌

王維詩書畫受禪宗影響很大。他創造了水墨山水畫派，此外還兼擅人物、宗教人物、花竹，精通山水畫，被稱為「南宗畫之祖」，《歷代名畫記》以「畫山水體涉古今」讚譽他在山水畫方面的貢獻，《唐朝名畫錄》評價為「風致標格特出，……畫《輞川圖》山谷鬱盤，雲水飛動，意出塵外，怪生筆端」。在《舊唐書》本傳中，也有「山水平遠，雲峰石色，絕跡天機，非繪者之所及」的稱頌，其代表作有《伏生受經圖》、《輞川圖》、《雪溪圖》等。明代董其昌提出「文人畫」一詞，並首推王維為始祖。[62]詩風：王維青年時期有積極的人生態度和政治抱負，寫成〈隴西行〉關於邊塞、游俠的詩篇，運用詩歌的體裁，具有岑參、高適那種雄渾的氣派。後期歌詠山水的作品，能代表其詩歌藝術上的重大成就。作品以五言為主如〈鳥鳴澗〉，描寫退隱生活、田園山水，追求清靜閑適的精神生活，風格恬靜清樸。

王維作品佛道和退隱思想濃厚，但由於政治上的挫折，妻子的去世，形成的心靈創傷。佛教思想的介入，則成為他晚期避世的主導思想。[63]

唐代是中國文化呈現開放的大時代，所以是中國真正的文藝復興的開始。方東美曾認為：「宋代新儒家哲學乃是透過老莊道家的子學來瞭解經學，……，企圖紹承先秦儒家思想，限於時代的限制，必須要以南方的經學為媒介。也就是透過老莊道家的子學來講經學，如主張「以天地萬物為一體之仁」。[64]另外，參考傅抱石著《中國繪畫變遷史綱》中，談到中國在接受印度文化之後，在水墨畫上的巨大改變[65]。我認為這件事證明：藝術無國界，如今我們要建立現代中國美學，必須先打開獨尊儒術的心胸，盡量接受外來文化。

（六）宋明理學家對於中國美學的負面意義

宋明理學家或許對於儒學的發展有不可抹煞的意義，但我們在檢視他們對於中國美學的中心觀念「和」的體會時，發現對美方面不能有深刻的體會。例如張載的「大和理論」：

乾不居正位，是乾理自然，惟人推之使然耶！象曰：大哉乾元，萬物資始，乃統天。雲行雨施，品物流形。大明終始，六位時成，時乘六龍以御天。乾道變化，各正性命，保合大和，乃利貞。

雲行雨施，散而無不之也，言乾發揮偏被於六十四卦，各使成象。變，言其著；化，言其漸。萬物皆始，故性命之各正。惟君子為能與時消息，順性命、躬天德而誠行之也。精義時措，故能保合大和，健利且貞，孟子所謂終始條理，集大成於聖智者歟！易曰：「大明終始，六位時成，時乘六龍以御天。乾道變化，各正性命。保合大和，乃利貞」，其此之謂乎！

其中，他將作為宇宙中心的「大和」概念運用於「道德宇宙的中心」，並以「保合大和，健利且貞，孟子所謂終始條理，集大成於聖智者歟！」來說明：孟子的集大成學說。所以，是將道家與儒家同時重視的「和」的基本概念，從美學轉化成道德學。這也無法將中國美學的「和之以是非」的道家美學理論建立超越古代儒家美學的具體原因之一。至於朱熹對於和的概念是這樣說：

伊川曰：「喜怒哀樂之未發謂之中」，中也者，言「寂然不動」者也，故曰「天下之大本」。「發而皆中節謂之和」，和也者，言「感而遂通」者也，故曰「天下之達道」。《卷一‧道體》

這是將美學的「和」，作為道德學上的「和」之具體證據。又何謂正理？朱熹說：

仁者，天下之正理，失正理則無序而不和。（《卷一‧道體17》）

中者天下之大本，天地之間，亭亭當當，直上直下之正理。出則不是。惟「敬而無失」最盡。（《卷一‧道體》）

所以在道家美學上的「和」，到宋代朱熹時，還是道德學上的主要概念。至於明朝的大思想家王陽明，是怎樣主張？考察《傳習錄》這樣說「和」：

孔子云：「人而不仁，如禮何！人而不仁，如樂何！」制禮作樂，必具中和之德，聲為律而身為度者，然後可以語此。若夫器數之末，樂工之事，祝史之守。故曾子曰：「君子所貴乎道者三，籩豆之事，則有司存

也。」堯「命羲和，欽若昊天，歷象日月星！星辰」，其重在於「敬授入時」也。舜「在璇璣玉衡」，其重在於「以齊七政」也。是皆汲汲然以仁民之心而行其養民之政，治歷明時之本，固在於此也。羲和歷數之學，皋、契未必能之也，禹、稷未必能之也，堯、舜之知而不偏物，雖堯、舜亦未必能之也：然至於今循羲和之法而世修之，雖曲知小慧之人，星術淺陋之士，亦能推步占候而無所忒。則是後世曲知小慧之人，反賢於禹、稷、堯、舜者邪？（〈答顧東橋書〉）

所以在明朝大思想家王陽明解釋「和」重要概念中，依然不能欣賞道家老莊開發的美學「中和概念」，是很可惜的事！

（七）美學建立的重要契機

中國美學既然在先秦具有很好的傳統文化基礎，所以我希望在這一方面有所發揮。可是至今，新儒家總是迷戀重視道德倫理的孔孟學說與歷代發揚原儒的傳統哲學。反之，對於老莊這一根本的源頭所知，也是似是而非，或知之不深。[66]所以前者，是始終無法擺脫儒家思想的窠臼。後者，雖然了解道家的存在，或外來的佛家的美學思維，可是因為對於哲學體系的陌生，又沒能充分運用道家的生命美學，中國美學的未來還需要在這方面有所著墨。現試舉例說明如下：

1 何懷碩嘗試建立中國美學

藝術家何懷碩在《苦澀的美感》（1984，第八版）中，這樣形容自己的創作：

> 藝術給予它的創造者往往不是怡樂，而是悲苦。尤其是現代，征服自然以增進人類幸福的美願在現實中冷酷的洩露了幻滅的朕兆，這是西方沒落的事實；而東方的人與自然的和諧之歷史環境因機械文明的輸入，以老早成為明日黃花，這個慘痛的經驗在我們這一代人身上有切膚的感受，無可推卸的，復無可逃避地，中國現代藝術家必須正視這個事實。[67]

我從這一段話中，清楚看到他對於中國畫在世界文明可能的重要貢獻。這是我十分贊成的，因為人類文明如果只靠「求真」的科學文化作為主軸進行發展，則失去追求美化人生的

最重要的美學作品，於是人生是乾燥與冷酷的。

我所謂乾燥是指：人若沒有像藝術與文學的調劑，可能淪為物質生活的奴隸。而所謂冷酷，將文藝視為道德的附屬品，那麼為達成某種道德的目的，則將失去創作者的自由。可是我對於作者將「藝術給予它的創造者往往不是怡樂，而是悲苦」，這一觀點感到不解。理由是美的創造本身必須充滿愉悅。否則我們的作品怎麼能夠帶給觀眾愉悅的感覺與生活。所以著名的作家，又是世界級畫家——高行健，在接受記者訪談時這樣說：「音樂對我繪畫與寫作的影響最直接」：

> 我在作畫時，會讀自己的作品，每下一筆之前都會讀很久，事先並不知道第二筆要下在哪兒，我不是像畫傳統水墨那樣胸中有譜。在作畫之前，我會畫很多草稿，有很多設想、構圖，但真正作畫時，我就把那些筆記丟在一旁，只聽音樂，等感覺起來，等第二筆出現。聽音樂是重要的，因為水墨講求韻味，他的韻味、節奏感與音樂有很大關係。因此，作畫對我而言也是種享受。[68]

「享受說」也獲得畫家兼美學理論家何懷碩的肯定。我這些年以來，寫作詩歌的經驗與這些大師級的畫家是完全相同的；在我準備以某一主題創作之前，總是先在紙上打了一些草稿，或將詩句放在心中盤旋。但我的重點在真正創作上，以我喜歡的音樂節奏，放在文句中，這就是個人長期以來琢磨出來的寫詩方法。同理，重視音樂的節拍與韻律的畫家，因為心中有感受。所以邊聽美妙音樂，表達內心的感情於畫作中。這就是我為何必須邊享受音樂，邊以美妙的繪畫語言，來展現心中覺知大地的生命律動。

總之，美術或文學創作必須有節拍的文句。而此節拍，主要來自於音樂的輔助。因此我贊成康德的愉悅說。但這種解釋人類創造出的美，又太簡化。深化的方法是以上述老莊天人合一理論，表現和諧精神來建構中國新美學。

2 高行健的繪畫觀可能給我們的重要啟發

在我溫習西方美學史時，認為柏拉圖對於詩人的貶抑，

可能是來自於他不瞭解。文藝本身必須運用充分的想像力。因此一切創作不僅不是模仿，而是一種生命精神的展現。例如何完成一首詩歌，缺乏想像力的人，可能缺乏鑑賞力。所以柏拉圖的「模仿說」，證明他不懂「詩為何物」？或者因為他只觀察到文藝創作者在創作中，卻不能深入作者的內心，去體會作家必須將大量個人的感情，灌注在這一些他創作出的人事物上。又如我們在最初學習繪畫中，必須先模仿老師的畫作或字帖，但這是不得已的；因為最後必須能脫離老師的畫法，才能創造個人的風格。

怎樣找到？又為什麼要找？因為如能找到，社會上欣賞你的人必多，就是人生感覺愉快的開始。又如何找？我的經驗告訴我，就是必須經過不斷練習。這也是高行健給我最好的啟示。

另外，在他的文學寫作中，一棵樹已不是現實存在的真實現象，而是理想中的樹。如《靈山》中的人與物都是如此。但在這方面，必須有的先決條件是創作者必須身處在一個「完全自由的創作環境」（The prerequisite is that there must be a "completely free creative environment"）。

五　結語

本文的問題意識是，從現代社會中，我們有何種不同的藝術人生？經過以上論述，首先主張現代化華人世界的畫壇，道家哲學所建構的知足、自由自在的美學觀作為人生觀。從此觀點來論，無論在創作上，還是必須以欣賞的眼光去觀賞他人的畫作，因為這對於陶冶人生上，有無比的價值。所謂價值，不是我們可從中獲利多少？因為老莊哲學的意義，就在設法擺脫計較心的糾葛，重新以自由的心靈去觀賞萬事萬物。下文分述此重要意義。

（一）天人合一在道家哲學中是如何呈現

景海峰對於天人合一的分析，「天人合一」是儒道兩家最重要的思想特色。這是無異議的學界共識。但他似乎未能將道家與儒家在天人合一中的不同處清楚呈現出來，更別說瞭解道家精神在建立天人合一觀的現代價值。[69]

因此，必須在此強調的是，儒家堅持的「天人合德」構成的思想，是有害於藝術獨立的（Confucianism's adherence to the idea of the composition of heaven and man is harmful to artistic independence）。因為所謂天人合德的文化傳統學說，已經出現僵化的現象。譬如強調在文藝的表現上，必須做到「文以載道」的地步。

可是，文藝的本質，是一種必須不斷追求創新的過程。然而，儒家堅持「美之道德的實踐」，卻已造成文藝創作的「重大障礙」（如藝術不須有道德為表現的最高尺度）。所以，我們在從事創作過程中，經常會不自覺陷入繪畫創作不該有的「道德目的論」問題中。

比較而言，我們祖先（《易經》作者）建造的天人合一的學說，本來不是以「道德價值」為「唯一」的訴求。例如筆者在本文的論述中，提及的《易經》上的道理，是以「相對」性的概念，作為理解外物變化的方式，如在「損」、「益」之間的變化，不是像科學家說的是絕對的，而是可以隨時轉換的；又如，在美與醜之間，或善與惡之間，也非絕對不可變化。又，老子呈現的這種相對性價值，如「知其白，守其黑，為天下式」，教人克服內心的過度慾念，學習韜光養晦的生活哲學，正是《易經·明夷卦》「用晦而明」的大智慧[70]。我們若深究《易》經的思想，將大有助於藝術人生的建立。這樣的道理，就是所謂「玄，又妙」的老子觀念。這樣的心靈，由於沒有上述的阻礙，那麼自由創造才可能實踐。

基於此，在善惡的追求上，將儒家的「善」與「惡」觀，必須在美的生活追求中暫時放下。然而在道德世界中來說，是合理的；因為建立一個完美的社會秩序，必須有一套對與錯分明的道德法則。然而，任何文化中，還必須有其他重要成分，如美的欣賞與創作上，若將「美」視為「第二義」時，則出現什麼問題呢？首先是，發現人生中許多真相

不見了，必須是以「道德禮教」為主軸的地方，必須以遮遮掩掩的方式去進行（It must be a place with "moral etiquette" as the main axis, and it must be carried out in a covert manner）。

但在這個關鍵問題上，近代文藝工作者魯迅，曾做了許多重要的啟蒙工作。例如他創作的〈阿Q正傳〉，就是使用極為簡單的文字，就能彰顯出禮教社會中的種種問題[72]。我也曾考察過臺灣社會曾經流行的童養媳問題。其中，存在多少違背人性的地方？其背後，就是受禮教束縛，顯示出許多違背人性的地方。而魯迅在《阿Q正傳》中指出的問題，何嘗不是這種禮樂教化下所形成的？[73]

因此，本文不反對肯定孔孟學說對中國社會帶來的巨大貢獻，但仍主張必須回到中國文化最初的思想源頭《易經》的系統中「一陰一陽之謂道」觀念中的和諧精神中去發展中國人祖先在美的世界中，嚮往的生命境界。此精神，呈現出活活潑潑的生命精神。所以在臺灣已故的思想大家方東美，在其著作中一再提及，這是一種文學家與藝術家精神的表現[74]。《易經》的註解說：

> 一陰一陽之謂道，繼之者善也，成之者性也。仁者見之謂之仁，知者見之謂之知。百姓日用而不知，故君子之道鮮矣。顯諸仁，藏諸用，鼓萬物而不與聖人同憂，盛德大業至矣哉。富有之謂大業，日新之謂盛德。生生之謂易，成象之謂乾，效法之為坤，極數知來之謂占，通變之謂事，陰陽不測之謂神。（《易繫傳》）

以上的論述可知：《易經》的根本觀念，是以「一陰一陽」為基礎的美學觀念建立起來。但經過儒家的道德詮釋後，變成以追求「善」為目標的哲學系統[75]。可是這種詮釋，已將本有的客觀精神的文化系統，整個轉化成為「廣大配天地，變通配四時，陰陽之義配日月，易簡之善配至德。」的論說。所以問題就在於客觀變成主觀的文化系統，同時又失去陰陽和諧的美學精神。不僅如此，註解《易經》的人說：

> 夫易，廣矣大矣，以言乎遠，則不禦；以言乎邇，則靜而正；以言乎天地之間，則備矣。夫乾，其靜也專，

其動也直，是以大生焉。夫坤，其靜也翕，其動也闢，是以廣生焉。廣大配天地，變通配四時，陰陽之義配日月，易簡之善配至德。（《易繫傳》）

陰陽之義配日月，配得毫無道理。因為客觀世界中的日月是宇宙的本身運作。如此詮釋它們，如將月亮做陰，太陽做陽，沒有任何科學根據。最後，孔子又出來，將《易經》作為「聖人事業必須有的修行教科書」（Confucius came out again and took the I Ching as "a textbook for the practice of saints."）。但陰與陽本身具有的美學的自由精神，徹底被儒教化之後，儒家將本身追求純粹美的精神，已經解釋作為探究宇宙人生的法則，於是與美學幾乎絕緣，如《易經》記載孔子的說法：

> 子曰：「易其至矣乎！」夫易，聖人所以崇德而廣業也。知崇禮卑，崇效天，卑法地。天地設位，而易行乎其中矣，成性存存，道義之門。（《易繫傳》）

換言之，《易經》作者試圖在中華文化中，開出的科學與美學系統，但經過孔子的轉化之後，變成儒家必讀的聖人之學而已。

我則認為老子說：「玄之又玄，眾妙之門」證明他以修改儒家的道德學說，或為中國最早的美學探究。然而若不能從這裡去探究老子對《易經》「一陰一陽之謂道」的重要意義，那麼也無法理解老子說的：「道生一，一生二，二生三，三生萬物。萬物負陰而抱陽，沖氣以為和」，這是一套解釋《易經》的全新系統。我對這一段話的詮釋是：

> 不是以宇宙論為主軸來解釋宇宙的生成，而是提出構成宇宙的本體論，道中有陰陽。而且這兩種不同的概念是相互包容，而不對立的。所以其中的「生」，是「不生之生」，就是必須將陰陽兩氣結合之後，才有萬物之產生。這是我對「萬物負陰而抱陽，沖氣以為和。」為重點的詮釋。

我的理由是，這種解釋不僅保全《易經》中的美學思維，而且繼續建立一套長期以來被學者忽視的「美學人生觀」。這套人生觀，一直對後代中國人的生活產生重大的影響，如他們建立知足的人生觀與對於養生與人類生死的看法，都是一

種孔孟之儒家無法比擬的生命哲學。莊子曾這樣解釋：

> 天地有大美而不言，四時有明法而不議，萬物有成理而不說。聖人者，原天地之美而達萬物之理。是故至人無為，大聖不作，觀於天地之謂也。（〈秋水〉篇）

「天地有大美而不言，四時有明法而不議，萬物有成理而不說」是道家莊子觀察天象的根本方式，所以道家所建立的宇宙觀是一種唯美、和諧的宇宙，我們應從道家哲學去恢復我們的美學。再如魏、晉、南北朝，以及隋、唐時代等等的思想家與文人學者，在發現儒家學說開始僵化時，設法從儒家的道德文化中出走。如唐代的大詩人李白或王維等人，留下許多不朽的文學藝術作品，無不顯示對於道德世界的失望，而重新從人性的各種真實感情出來，於是，在道德之外的美學世界中大展鴻圖。

這種情況，事實上西方世界中的大哲學家，也在近代發現人類文化中，除了有一個道德世界存在之外，還有一個客觀世界與美術文藝的世界存在。例如大哲學家康德（1724-1804），早在二百多年前就指出：後兩者的存在，必須獨立出來批判，才有更大的發揮。所以先後有《純粹理性批判》（科學理性批判）、《實踐理性批判》（道德理性批判），以及《判斷力批判》（美學批判）。

基於此，筆者認為老子與莊子展現出的美學精神，必須在現代化運動中，有一席重要地位；特別是，其本身具備的「開放而自由」的精神（The aesthetic spirit displayed by Laozi and Zhuangzi must have an important place in the modernization movement; In particular, it has an open and free spirit）。

（二）道家的天人合一觀必須成為現代化中國文化的重要法門

以老子的學說來說，其著作雖名《道德經》，可是所提供的，是以一套神話思維，來建立宇宙與人生的價值系統。

這種天人合一的神話思維，是對於人類所建立的文化起了根本的反省。換句話說，老子根本不相信當時人類已建立的精神文明的價值。因為當時人類運用其聰明智慧，卻做出許多反道德反文明的事，如最大問題是，使用發明的工具相互爭戰。所以老子在第八十章，主張回到原古時代結繩記事的生活，較為幸福。但我們對這種思維方式，必須從其論道的方式上瞭解，其云：

> 道可道，非常道。名可名，非常名。

設法回歸文化產生之前，人本有的自由精，是道家創始者把握的創造生存美學的東西。所以老子已將儒家禮教推翻後，試圖用一種自由無為的精神與方法重塑人類文明。

（三）建立個人風格如何運用道家精神

藝術既然是一種表現畫家內心世界的表現。例如我們到野外寫生時，雖然面對同樣一個外境，可是創作出的畫，是永遠無法相同。何況每位畫家取材的美感角度也不同，再加上各人有使用的表現技巧，而有不同的風格出現。在中國文人畫方面，值得我們中國人驕傲的一件事，是我們創作的工具——毛筆，是今後創作者可利用的最佳工具。

以我過去的創作經驗來說，毛筆能讓我很自然達到想追求的美妙境界。如我必須先去尋找一個值得畫下來的美景，所以絕不是看到外景就畫。至於何謂美景？這是無法解釋的。因為每個人對美的感受不同，所以取的角度不同。但產生美的效果有共同的心態，就是以個人特殊的表現風格去造境，而非依樣畫葫蘆。否則不叫創作。

又我在嘗試使用筆墨的乾濕中，乾筆有乾筆的效果，有隨心所欲的韻味。濕筆，也更能產生一種若隱若現的效果，是我最近發現的（前人早就運用了）。所以畫是畫家經驗的長期累積之後才完成的。又如淡墨中，會產生遠近的效果。再就是，樹木的根部，我有時不讓它著地，效果也很好。

還有毛筆畫家例如羅啟賢，李可染等人在墨畫中，創造很美的個人境界，至今還是值得我去追求的。例如我收藏的複製品——李可染的《長江萬里圖》的氣勢磅礡，是水墨畫

中的上品，與羅啟賢的森林創作中，只將一隻小鹿著土色（其他全使用明暗相間的水墨），都給我很深的印象。

就是做為一位野生畫家（王五福語），我經過近二十年的學習與鍛鍊之後，依然有天天欲罷不能的創作衝動。這在筆者的人生中是少有的現象；因為自己越畫就越覺得生命充滿喜悅。另外我喜歡齊白石留下的風格，他能夠使用極簡單的線條，就能勾勒出神奇活現的動植物。又他在色彩的表現上，令我感動，是使用大自然中很少出現的顏色；如他的《荔枝圖》（147cm×40cm, 1919）荔枝樹液使用的是藍色[76]、《墨荷》（51cm×43.5cm，1920）、《紫藤螃蟹》（50.6cm×46.3cm, 1920）中，全使用深淺不一的潑墨法[77]，以及在登峰造極時期的《絲瓜蚱蜢》（103cm×35cm, 1953）中，為凸顯主題——蚱蜢，花使用黃色，蚱蜢使用橘色之外，其他絲瓜、支幹以及瓜藤、葉片全使用黑色系列[78]。這是創作者到達高峰之後的匠心獨具，道家老子看到這項簡單扼要的表現，也會心生歡喜。

（四）天人合一的美學觀

以上我例舉出部分值得學習前輩的畫家的創作。但我更重視繪畫生活的不斷提升。王五福老師說我有幾十年自我摸索的時期。我必須說，那多半是在盲目中學習。但能夠努力加上個人的興趣，才是建立自信之源頭。

心得是，不同於我做理性的思考，作家是將自己的生命投入外界（如寫生），而且讓對象自己說話。例如叫一棵樹說話，叫一個小草與鄰居的小白菜交談，目的在將我與萬物合一，才能讓萬物有如人的生命力。於是萬物一體化展現出來，這是詩人發揮想像力，運用分別萬物之前的原始思維，形成如老子夢想中的精神故鄉。所以這種建構是回到原始思維（無分別的世界）中，形成一個充滿奇幻美的世界。這種美學把握，為何又具有普遍性？從古埃及文明的人面獅身像（人與動物合體），到畢卡索的人與馬的合體畫，都是一種高級美的表現，才是藝術家追求的理想。

再如埃及的木乃伊（將人的內臟挖空之後塗上防腐劑，再讓屍體乾燥），也是一種想像力的運用（認為有來世），基督教說有天堂（宗教家的想像），臺灣新儒家牟宗三著作《圓善論》，也在創造出他的理想道德世界，但這可以視為追求現實世界，美之外的道德世界。再如中國古代堯舜禹等神話人物，也能作為思想家理想的人格典範，雖充滿不可能的想像，但卻是經由想像而產生。筆者認為想像力有兩種：

一、想像力的惡用。會製造變態人格「無中生有」。結果讓自己陷入焦慮中（焦慮是指不存在的，卻誤認是真實）。

二、想像力之正用。正是本論提倡之藝術生活；包括創造生活中的藝術品（擺設、美的花朵，以及美術建築）。但更重要的是，將自己活在一個充滿創造力的世界中，心中充滿美的意念。並將此意念，創造出美好的世界。如《清明上河圖》的人物，雖然反應宋代人生活的真實面貌，但這不是生活的實景而已。這無關乎政治正確或倫理正確，而是意境美的表現。另外，天人合一觀的創作，最重要是能懂音樂的語言。鄧昌國在音樂的語言中說：「較少聽音樂的人喜歡簡單的節奏。他們甚至於享受跟隨進行曲，用手或腳來敲打拍子。當然，也沒什麼不對。但以欣賞音樂的立場，這種單一不變的二拍或三拍節奏長久連續下去似乎太基本，太原始了」，他的重點是：

> 大凡一位作曲家，當他不確立拍子，反會運用無數的節拍變化。[79]

同理，詩人運用無數的節奏變化從事創作，如賴和（1894-1943）使用七言（受制於他的時代）。但仍然試圖打破日本統治臺灣時心中感受的壓迫，寫出許多不朽的名詩。[80]可見詩人在外界不自由的環境之下，若能始終保持莊子式的自由心靈，依然可能成為有成就的作家。不過，筆者主張我們必須對莊子的文本要深入瞭解，特別是〈逍遙遊〉與〈齊物篇〉，展現天地有大美的氣魄。因此相對於西方的美學家，以「放蕩不羈的文人」來形容藝術家[81]，不如用「自在的藝

術家」形容莊子生命哲學的要領。

（五）吸收外來畫作優點的意義與作用

1　吸收外來畫作的意義

　　文化學者提到的「我族中心主義的謬誤」是永遠以「中華文化作為世界的標竿」，進行文化復興運動。可是就現實社會的需要來說，無疑是畫地自限。因為拒絕任何重新學習吸收一切外來文化的結果，是跟不上時代的潮流。何況，藝術的創作，貴在精益求精，例如有重大成就的畫家席德進，在臺灣中學教美術時，就已開始創作。但他不以此為滿足，於是，到歐洲遊學，接觸到歐洲各地的風土民情與畫作之後，逐漸形成個人獨特的風格。這說明一切文藝創作者需要多種外來的刺激，然後才有繼續發展的條件與動力，因此我們在推動國家文藝復興上，必須以席德進這樣有成就的藝術家為榜樣。再以中國美術史的發展經驗來說，在我們接受西方文明時，我更想到道家提出的自由開放心靈，確實是美術界不可少的動能。當年，偉大的畫家劉海粟，能夠打破封閉的中國繪畫傳統，將西方模特兒的觀念與實作引進中國，曾經掀起重大的論戰[82]，但因為他以自由心靈大膽做了一件劃時代的大膽嘗試（讓真人模特兒請到教室讓學生作畫），終將僵化的藝術環境打開，才有後來源源不絕的創新畫家。

2　吸收新觀念並非要斬斷傳統文化

　　以往，對於傳統文化極端信仰的人，將「外來文化」當作怪獸。但經過許多藝術家的努力之後，民風大開。但也同時遭來許多保守道德主義者的頑抗。可是沒有遠見的文人，終究是會被時代淘汰的。

　　總之道家老莊所揭櫫的自由反抗傳統的精神，正好給了我們復興文化的重要條件，就是開放自由的心靈。例如近代的大畫家徐悲鴻一生，曾從石濤、石溪等清代一流畫中臨摹

起，但其後來的偉大成就是經過留學歐洲之後。現代化中國畫，必須經過虛心吸收西方繪畫長處的重要階段（The so-called modern Chinese painting must go through an important stage of humbly absorbing the advantages of Western painting）。而筆者一生追求的藝術，是從個人繪畫經驗中體會而來。但不反對將藝術或美當作一種觀念來研究。換句話說，人類雖然是先有對於美事物的想法，卻不一定先有追求美的觀念，可是，美學理論的建構如《易經》「陰陽合和」的觀念，對於老莊天人合一的觀念有極大的啟發。這種根本精神，就是我一再強調的，打破傳統再造文化必須有自由精神。法國文學思想家羅蘭·巴特（Minou Drouet）在《神話——大眾文化的詮釋（*Mythologies Roland Barthes*）》中這樣說神話在現代的運用：

> 神話並非憑其信息的客體來定義，而是以它說出這訊息的方式來定義的。[83]

又說：

> 神話的形式是有限制的，並沒有所謂實質上的神話。那麼每件事情都可以是神話嗎？是的，我相信如此，因為宇宙的啟示是無限豐沛的。世界上的每一種物體，都可以從一個封閉、寂靜的存在，衍生到一個口頭說明的狀態。一棵樹就是一棵樹，當然沒錯，但經過米諾·德魯埃（Minou Drouet）所描述的樹，就不再是一棵樹，它變成一顆經過裝飾的樹，適應與于類型的消費，充滿裡文學的自我沉溺、反感、意象，簡言之，是一種加諸純粹物質外的社會用途。[84]

以上論述指出經過文學家的創作，才能稱之為文藝的作品，例如豬八戒成為小說中的人物，便是如此。但重點就在文學或藝術作品，是經由人類想像力創造之後，呈現出的東西。例如在畢加索的作品中，人獸的身體可以合一，所以神話對我們在創造上，應有諸多啟發。

　　再說美或藝術，是在人類創造各種生活的工具之後。例如為了工作需要，發明一把鏟子或一把勺子。之後，才有藝術家來研究它，可以變成藝術品，又如齊白石畫一把鋤頭的作品，就是如此表現的，已不是物質工具，而是具有個人風

格的藝術創作。由此可知，人類最初重視事物的實用性，儒家也將藝術實用化，成為道德的工具。可是筆者的訴求是，讓自由開放的精神，能夠成為重建中國藝術與藝術的生活方式，才是建立現代中國美學的基石。

換言之，重視工具之實用，是科學家的訴求。音樂美術的道德化（孔孟荀的禮教）已將一種活生生的美感活動，作為道德家、政治家正確的目的，但今天從事創作的人都不會同意這些束縛的觀點[85]。換言之，高級的藝術品必須脫離實用主義(如道德家將善意放在他們認為的高級藝術)，才能重新走回正途。

最後，筆者認為，長期從事研究老莊學說的學者（如為本書作序的陳慶坤先生），根據其研究心得，也體會到老莊的自由，確實早已成為古代文人衝破傳統限制的法寶。所以本文主張的藝術與藝術家最重要的工作，是如何在吸收外來藝術創作精神之外，加大力道於老莊精神的發揮，必須落實在我們生活中，這是我的生存美學的基本論述。

註釋

1 托爾斯泰，耿濟之譯：《藝術論》（臺北：遠流出版公司，1985年），頁37。

2 托爾斯泰，耿濟之譯：《藝術論》，頁38。

3 《清明上河圖》，目前已知最早的版本為北宋畫家張擇端所作，原畫長約528.7公分，高約24.8公分，現藏北京故宮博物院。《清明上河圖》描繪北宋京城汴梁（今河南省開封市）及汴河兩岸的繁華熱鬧的景象和優美的自然風光。作品以長卷形式，採用散點透視的構圖法，將繁雜的景物納入統一而富於變化的畫卷中，畫中主要分開兩部份，一部份是農村，另一部是市集。畫中約莫有814人、牲畜60多匹、船隻28艘、房屋樓宇30多棟、車20輛、轎8頂、樹木170多棵。往來人物衣著不同，神情各異，栩栩如生，其間還穿插各種活動，注重情節，構圖疏密有致，富有節奏感和韻律的變化，筆墨章法都很巧妙，頗見功底。對於各種景物形態的精確描繪使其負有盛名。《清明上河圖》是中國十大傳世名畫之一，獲譽為「中華第一神品」。（維基百科，2023年2月22日瀏覽）

4 陳昭瑛：《儒家美學與經典詮釋》（臺北：臺灣大學出版中心，2005年），頁187。

5 「他對社會意識的產生及其在文學創作中的根源性的作用，似乎沒有把握到，因而不知不覺地把它加以外在化、疏離化，而強調藝術的獨立性。認為兩者的關係，不是生發的關係，而是配合的關係。」引自

6 陳昭瑛：《儒家美學與經典詮釋》，頁193。

6 陳昭瑛：《儒家美學與經典詮釋》，頁169。

7 劉桂榮：《徐復觀美學思想研究》（北京：人民出版社，2007年），頁209。

8 子曰：「志於道，據於德，依於仁，游於藝。」（〈述而〉6）

9 《聯合報》2012年6月7日。

10 高行健：《論創作》（臺北：聯經出版公司，2008年），頁22。

11 高行健：《論創作》，頁23。

12 子曰：「惡紫之奪朱也，惡鄭聲之亂雅樂也，惡利口之覆邦家者。」（〈陽貨〉18）顏淵問為邦。子曰：「行夏之時，乘殷之輅，服周之冕，樂則韶舞。放鄭聲，遠佞人。鄭聲淫，佞人殆。」（〈衛靈公〉11）

13 李澤厚：《說巫史傳統》（上海：上海譯文出版社，2012年），頁27-40。

14 李澤厚：《說巫史傳統》，頁43。

15 李澤厚：《說巫史傳統》，頁19。

16 〈賦篇〉是一篇將蠶的一生變化，提出作者所感受到的禮樂教化的功能的作品。

17 王更生：《文心雕龍選讀》（臺北：巨流出版公司，1994年），頁68。

18 子路曰：「衛君待子而為政，子將奚先？」子曰：「必也正名乎！」子路曰：「有是哉，子之迂也！奚其正？」子曰：「野哉由也！君子於其所不知，蓋闕如也。名不正，則言不順；言不順，則事不成；事不成，則禮樂不興；禮樂不興，則刑罰不中；刑罰不中，則民無所措手足。故君子名之必可言也，言之必可行也。君子於其言，無所苟而已矣。」（〈子路〉3）

19 咸丘蒙曰：「舜之不臣堯，則吾既得聞命矣。《詩》云：『普天之下，莫非王土；率土之濱，莫非王臣。』而舜既為天子矣，敢問瞽瞍之非臣，如何？」曰：「是詩也，非是之謂也；勞於王事，而不得養父母也。曰：『此莫非王事，我獨賢勞也。』故說《詩》者，不以文害辭，不以辭害志。以意逆志，是為得之。如以辭而已矣，《雲漢》之詩曰：『周餘黎民，靡有孑遺。』信斯言也，是周無遺民也。孝子之至，莫大乎尊親；尊親之至，莫大乎以天下養。為天子父，尊之至也；以天下養，養之至也。《詩》曰：『永言孝思，孝思維則。』此之謂也。《書》曰：『祗載見瞽瞍，夔夔齊栗，瞽瞍亦允若。』是為父不得而子也。」（〈萬章上〉4）「以意逆志，是為得之」，就是主張：以道德之志來解讀文學作品的證據。又「何謂知言？」曰：「詖辭知其所蔽，淫辭知其所陷，邪辭知其所離，遁辭知其所窮。生於其心，害於其政；發於其政，害於其事。聖人復起，必從吾言矣。」（〈公孫丑上〉2）。所以孟子的之言主張，是被劉勰所繼承，成為他的主要文藝理論的根據。

20 王更生：《文心雕龍選讀》，頁68。

21 The Interpretation of Cultures, New York, 1973, p.46

22 李澤厚：《華夏美學》（天津：天津社會科學院出版社，2001年），頁10-11。

23 劉君祖：《易斷全書──理解《易經》斷卦的時用寶典2》（臺北：大塊文化出版社，2001年），頁68-71。

24 王文娟：《中國畫色彩的美學深淵－墨韻色章》（臺北：中央編譯出版社，2006年），頁119-120。

25 王文娟：《中國畫色彩的美學深淵－墨韵色章》，頁 119-120。

26 顏崑陽：《詩比興系論》（臺北：聯經出版公司，2017 年），頁 279-280。

27 顏崑陽：《詩比興系論》，頁 299-300。

28 羅青：《水墨之美》（臺北：幼獅文化事業公司，1991 年），頁 13。

29 羅青：《水墨之美》，頁 15。

30 姜一涵：《易經美學十二講》（臺北：典藏出版公司，2005 年），頁 67。

31 姜一涵：《易經美學十二講》，頁 59。

32 姜一涵：《易經美學十二講》，頁 213。

33 女性主義的根本精神在於一讓女性在家庭或社會中，能夠獲得男性一樣的權利與尊重。可是我們看《紅樓夢》中出現的許多女子是如此嗎？

34 姜一涵：《易經美學十二講》，頁 212-217。

35 例如他認為：（易繫辭傳）「書不盡言，言不盡意」中存在的繪畫美學的交感論；曾春海：《易經的哲學原理》（臺北：文津出版社，2003 年），頁 187。

36 周中明：《紅樓夢——迷人的藝術世界》（臺北：貫雅文化事業公司，1991 年），頁 35。

37 美是一種釋放，或康德說的自由精神的表現。在康德哲學中，想成為一為睿智者，必須能獨立於一切外來原因的決定，而經由其純粹實踐理性，成為自己行為的立法者。朱高正：《康德四論》（臺北：臺灣學生書局，2001 年），頁 67。

38 卡西勒：《啟蒙運動》（Qimeng Zhexue）（山東：山東人民出版社，2007 年），頁 1。

39 程大城：《文學原理》（臺北：黎明文化公司，1973 年），頁 470。

40 1917 年，上海美專展覽人體畫，有人抨擊「劉海粟是藝術叛徒，教育界之蟊賊」。輿論攻訐下海粟自號「藝術叛徒」。1920 年 7 月延聘裸體女模特陳曉君。有傳言「上海出了三大文妖，一是提倡性知識的張競生，二是唱毛毛雨的黎錦暉，三是提倡一絲不掛的劉海粟。」1925 年，上海市議員姜懷素在《申報》呼籲嚴懲劉海粟，海粟寫文章反駁。上海總商會會長朱葆三稱海粟為「禽獸不如」。1927 年，通緝海粟後，政府交涉封鎖位於租界的上海美專。（維基百科）

41 白先勇：《文藝復興》（臺北：聯合文學出版社，2020 年），頁 35。

42 湯顯祖曾從泰州學派羅汝芳讀書，後又受李贄的思想影響；並和僧人達觀相友善，晚期滋長了佛教、道教的出世思想；在戲曲創作方面，反對擬古和拘泥於格律，與沈璟過於講求聲律對立。湯顯祖讚賞李贄的學說，拒絕摹擬，反對「文必秦漢，詩必盛唐」的文學復古主張，認為佳作不應「步趨形似」，提倡表現個人直覺，作品是「不思而至」的自然表現，作品往往「怪怪奇奇」，不可預測。湯顯祖認為「奇士」的作品自然出類拔萃，此說與李贄的「童心說」相似。https://www.bing.com/earch?q=%E6%B9%AF%E9%A1%AF%E7%A5%96&-form=ANSPH1&refig=170cd61e35fc48efb1454686e006338a&pc=W089&sp=1&lq=0&qs=HS&pq=%E6%B9%AF%E6%B9%AF&sc=10-1&cvid=170c-d61e35fc48efb1454686e006338a（2023/3/14）

43 李澤厚：《美的歷程》（臺北：天山書局，1985 年），頁 53。

44 劉綱紀、范明華：《易學與美學》（臺北：品冠文化出版社，2001 年），頁 65。

45 哲學家勞思光在這方面能夠見人所不能見；他在論儒家的藝術觀時，這樣指出：「（《樂記》）這樣，樂的基本功能，似乎在補禮之不足，或說就禮之失；他顯然是附屬於文化秩序之下，而獲得意義的。」勞思光：《中國文化要義》（香港：香港中文大學崇基學院），頁 156。

46 如「和之以天倪，因之以曼衍，所以窮年也。1 謂和之以天倪？曰：是不是，然不然。是若果是也，則是之異乎不是也亦無辯；然若果然也，則然之異乎不然也亦無辯。忘年忘義，振於無竟，故寓諸無竟。」（齊物篇）

47 王博認為：「對儒家來說，他最強調的是人作為類的存在，無論是孔子、孟子還是荀子，它們一直強調人群的觀念，我一定在是人群中生活的人。」（《無為與逍遙——莊子的心靈世界》〔北京：華夏出版社，2007 年〕，頁 255）我認為這是很有道理的說法；因為儒家強調人必須依造一套規則來走，但莊子主張逍遙，就是要又自我的風格，就是萬物一體觀的風格，非常又助於藝術家的發揮。反之，中國藝術家若不知老莊的灑脫精神而加發揮，永遠走不出儒家的規則老路。吳光明（Kuang-Ming Wu），Chinese Wisdom Alive：Vignettes of Life-Thinking, Nova Science Publishers , Inc., New York, 2010,171-174

48 老子第八十章這樣說道：「小國寡民。使有什伯之器而不用；使民重死而不遠徙。雖有舟輿，無所乘之，雖有甲兵，無所陳之。使民復結繩而用之，甘其食，美其服，安其居，樂其俗。鄰國相望，雞犬之聲相聞，民至老死，不相往來。」中說的結繩時代是老子嚮往的理想時代。《後漢書》也曾經記載說這樣的時代 --「論曰：臧文仲祀爰居，而孔子以為不知。《漢書·郊祀志》著自秦以來迄于王莽，典祀或有未修，而爰居之類眾焉。世祖中興，蠲除非常，修復舊祀，方之前事邈殊矣。嘗聞儒言，三皇無文，結繩以治，自五帝始有書契。」（《後漢書·祭祀下》）

49 高行健：《論創作》，頁 92。

50 方東美：《中國哲學精神及其發展》（臺北：黎明出版公司，2004 年），頁 115。

51 方東美：《中國哲學精神及其發展》，頁 115-116。

52 王邦雄：《道家思想經典文論——當代新道家的生命進路》（臺北：土緒出版公司，2013 年），頁 120-123。

53 陳鼓應：《莊子今注今釋》（最新修訂重排本）（臺北：臺灣商務印書館，2009 年），頁 222。

54 王元化：《文興雕龍講疏》（上海：上海古籍出版社，1995 年），頁 251-260。

55 司馬相如（維基百科，2022 年 1 月 16 日瀏覽）

56 漢語網。

57 司馬相如（維基百科，2022 年 1 月 16 日瀏覽）

58 但任何文學藝術作品來說，以誇張的方式進行描寫，是受這樣的情境感動的結果。

59 可以參考日本岡村繁教授《歷代名畫記譯注》，《岡村繁全集》（第六卷），上海：上海古籍出版社，2002 年。

60 蔣勳：《漢字書法之美》（臺北：遠流出版公司，2009 年），頁 129-130。

61 蔣勳：〈行草到狂草〉，《聯合報》2009 年 8 月 10 日第十二版。

62 維基百科。

63　維基百科。

64　方東美：《新儒家十八講》（臺北：黎明出版公司，2004 年），頁 112-113。

65　傅抱石：《中國繪畫變遷史綱》（江蘇：江蘇文藝出版社，2007 年），頁 30-37。

66　例如現代儒家徐復觀對於美的研究，總是停留在善之中，卻不能將美當作必須獨立出來的科目，是很可惜的！

67　何懷碩：《苦澀的美感》（臺北：大地出版社，1984 年），頁 80。

68　高行健：《論創作》，頁 211。

69　景海峰：〈儒家天人合一思想的歷史脈絡及當代意義〉，《燃薪集——深圳大學國學研究所 30 周年紀念文集》（北京：北京大學出版社，2014 年），頁 11-36。

70　劉君祖：《從易經看老子道德經》（臺北：大塊文化出版社，2022 年），頁 165。

71　成中英在分析儒家道德中，認為：「乃宗教意識的表露」。他雖然說宗教意識是指「終極關懷」，但我認為：若涉及宗教的上帝，則堯舜禹的地位就是儒家的上帝（如孔子說：「惟天為大，惟堯則之」）。成中英：《文化‧倫理與管理》（北京：東方出版社，2010 年），頁 192-194。

72　「任繼愈認為研究評論《阿 Q 正傳》的文章很多，也有寫得相當好的，他們從文學方面著眼的多，抓住中國農民的本質來深入剖析的文章卻是少見。許多人看不到這一點，嘲笑阿 Q 的某些缺點、毛病，其實這些毛病人人都有，是中華傳統文化長期帶來的胎記。錢理群認為魯迅直到臨死前，還為「《阿 Q 正傳》的本意……能瞭解者不多」而感到「隔膜」，其主要方面就是魯迅對「阿 Q 似的革命」的思考不為人們所瞭解。魯迅的感慨「《阿 Q 正傳》的本意，我留心各種評論，覺得能瞭解者不多。搬上銀幕以後，大約也未免隔膜，供人一笑，頗亦無聊，不如不作也。」魯迅曾說過，阿 Q 的身上也有革命的意識，但研究者對此探討不多。汪暉指出「阿 Q 有幾次要覺醒的意思。這裡說的覺醒不是成為革命者的覺醒，而是對於自己的處境的本能的貼近。……阿 Q 的革命動力隱伏在他的本能和潛意識裡。」以上是比較可靠對於文藝作品的公正評價；https：//zh.wikipedia.org/zh-tw/ 阿 Q 正傳

73　魯迅：〈阿 Q 正傳的成因〉，《魯迅全集‧第三卷》（北京：人民文學出版社，2005 年），頁 394-403。

74　蔣國保、余秉頤著：《方東美哲學思想研究》（北京：北京大學出版社，2012 年），頁 291-313。

75　曾春海：《易經的哲學源頭》（臺北：文津出版社，2003 年），頁 216-217；引證儒家對《易經》作的新的詮釋如《太極圖說》：「太極動而生陽，動極而靜，靜而生陰。靜極復動。一動一靜，互為其根；分陰分陽，兩儀立焉。」，朱熹則認為：「萬物生長是天地無心時，枯槁欲生，是天地有心時」（《朱子語類‧卷二》）

76　呂立新：《齊白石——從木匠到巨匠》（北京：北京出版社，2009 年），頁 84。

77　呂立新：《齊白石——從木匠到巨匠》，頁 130-131。

78　呂立新：《齊白石——從木匠到巨匠》，頁 200。

79　鄧昌國：《音樂的語言》（臺北：大呂出版社，1993 年），頁 45。

80　葉笛：《台灣早期現代詩人論》（臺北：國家文學館，2003 年），頁 1-24。

81　皮埃爾‧布爾迪厄（Pierer Bourdieu），劉暉譯：《藝術的法則——文學廠的生成與結構》（Les regles de lart）（北京：全國百佳出版社，2003 年修訂版），頁 10-13。

82　石楠：《劉海粟傳》（臺北：地球出版社，1994 年），頁 55-137。

83　羅蘭‧巴特（Roland Barthes），許薔薔、許綺玲譯：《神話——大眾文化的詮釋（Mythologies Roland Barthes）》（上海：上海人民出版社，1997 年），頁 167。

84　羅蘭‧巴特（Roland Barthes），許薔薔、許綺玲譯：《神話——大眾文化的詮釋（Mythologies Roland Barthes）》，頁 168。

85　文潔華提出：「儒道互補」之說，必須再商榷；見文潔華：《藝術自然與人文——中國美學的傳統與現代》（臺北：允晨出版公司，1993 年），頁 142-155。

硬筆畫

2018. 7.5
村詩午留。
tan

靜物　26X36CM

寫景　26X36CM

靜物　26X36CM

靜物　26X36CM

兄弟　36X26CM

兄弟　36X26CM

古希臘　36X26CM

靜物　36X26CM

王聖潔　18X24CM

兄弟　28X21CM

明明在林口長庚　21X13CM

林口長庚　21X13CM

旅人　22X13CM

黃昏市場　29X21CM

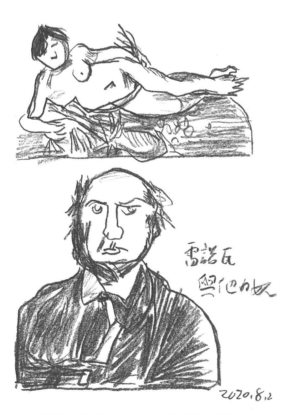

雷諾瓦與他的女人　24X18CM

熱情如火　22X13CM

閨密　20X18CM

張愛玲　28X21CM

賽德克部落　15X21CM

張麟瑞　18X19CM

楊熾照　18X17CM

張狂瀾老師　19X27CM

南投縣原住民永續發展協會　21X15CM

辛志平故居　29X21CM

定食店　29X21CM

夏天的客廳　27X19CM

楊梅五十年老店　29X21CM

岳父遺像　19X27CM

古律師　27X19CM

張狂瀾老師　19X27CM

張麟瑞　19X27CM

鎮貴山之師　21X29CM

新竹護城河　21X29CM

日落新竹城　21X29CM

大稻埕碼頭　15X21CM

內壢鬍鬚張店　15X21CM

自助餐店　15X21CM

迪化街　15X21CM

我知魚樂　15X21CM

央大池之冬　15X21CM

呷飯　28X21CM

鬍鬚張創辦人張炎泉　15X21CM

呷飯　28X21CM

永成自行車　21X15CM

新屋氣象臺　　27X19.5cm

農博水鹿　　27X19.5cm

農博的牛　　27X19.5cm

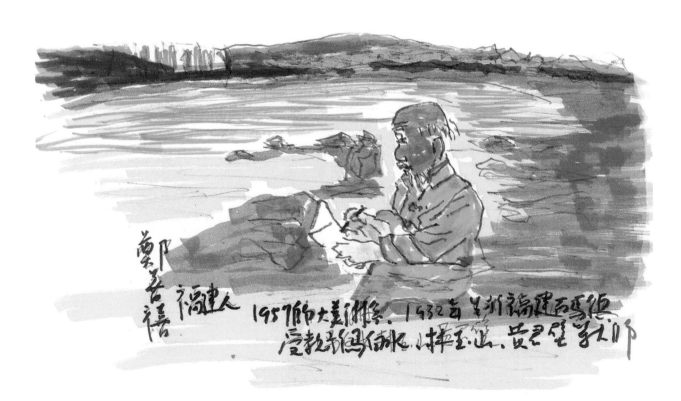

鄭善禧　　27X19.5cm

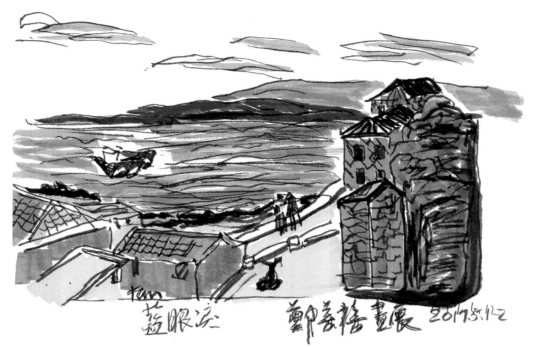

藍眼淚（鄭善禧畫展）
27X19.5cm

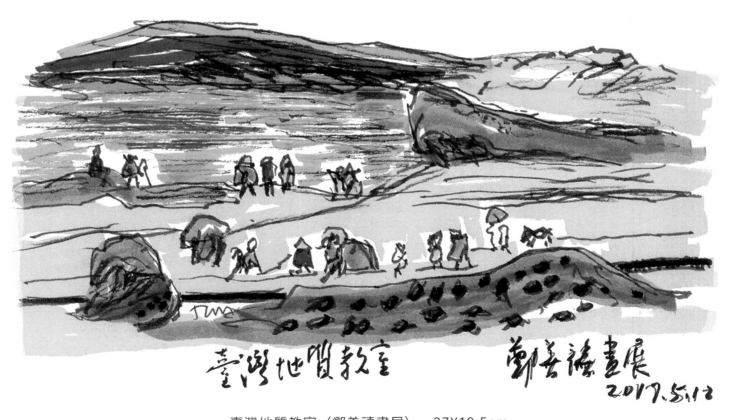

臺灣地質教室（鄭善禧畫展）　　27X19.5cm

中正紀念堂大孝門　19.5X27cm

雅舍竹友居　27X19.5cm

爭取自由之門　19.5X27cm

寶山我獨行　27X19.5cm

水彩畫

上山看花 · 雨過天晴系列　42X30CM

雨過天晴 · 雨過天晴系列　30X42CM

灰濛城市 · 雨過天晴系列　30X42CM

妙不可言 · 雨過天晴系列　30X42CM

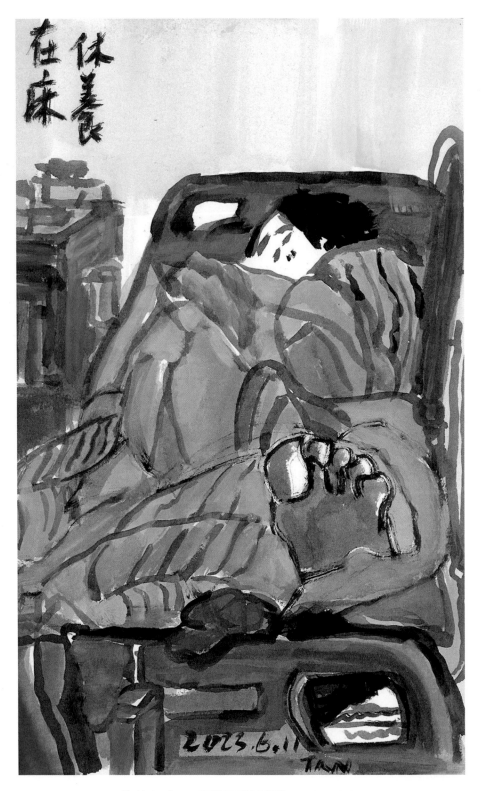

休養在床 · 雨過天晴系列　42X30CM

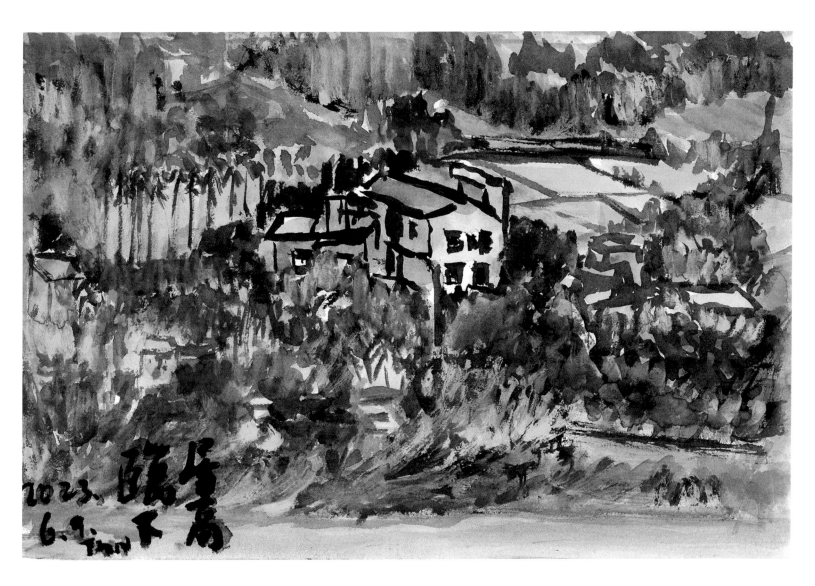

居高臨下 · 雨過天晴系列　30X42CM

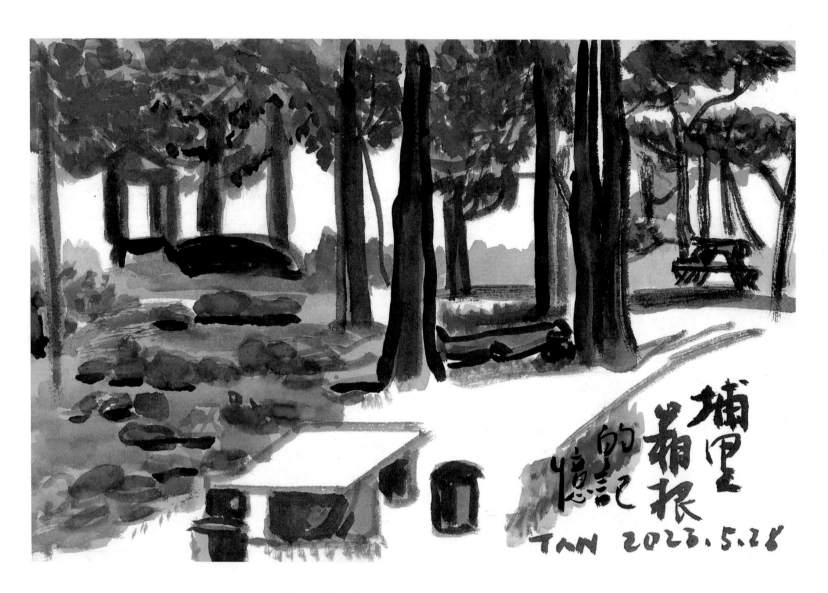

埔里箱根的記憶 · 雨過天晴系列　30X42CM

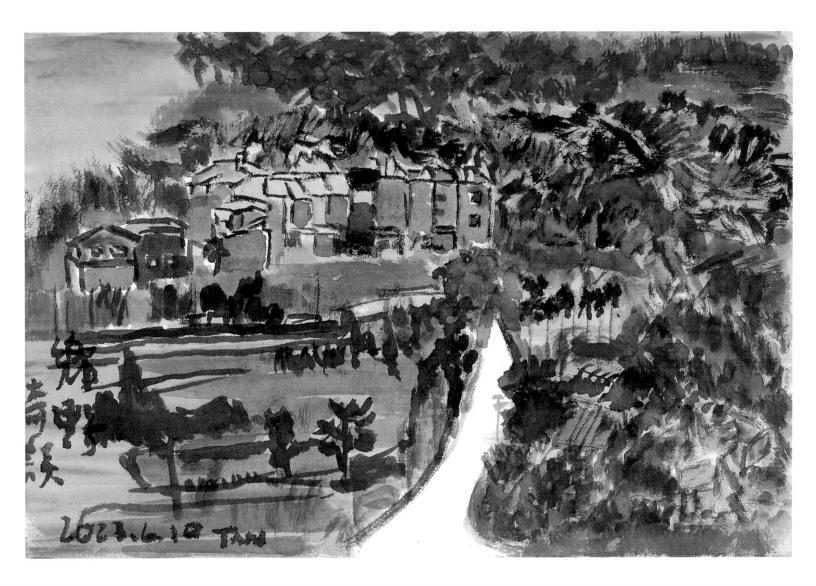

鄉野奇談 · 雨過天晴系列　30X42CM

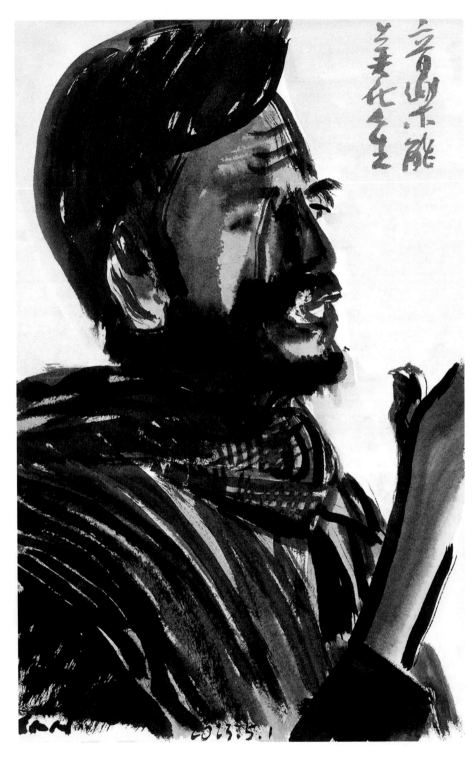

音樂美化人生 · 雨過天晴系列　42X30CM

黃昏之後 · 雨過天晴系列　30X42CM

楊梅夜景 · 雨過天晴系列　30X42CM

楊梅樹下 · 雨過天晴系列　42X30CM

遠眺 · 雨過天晴系列　42X30CM

淡水卽景 · 淡水系列　27X39CM

淡水夜色 · 淡水系列　27X39CM

淡海夕照 · 淡水系列　27X39CM

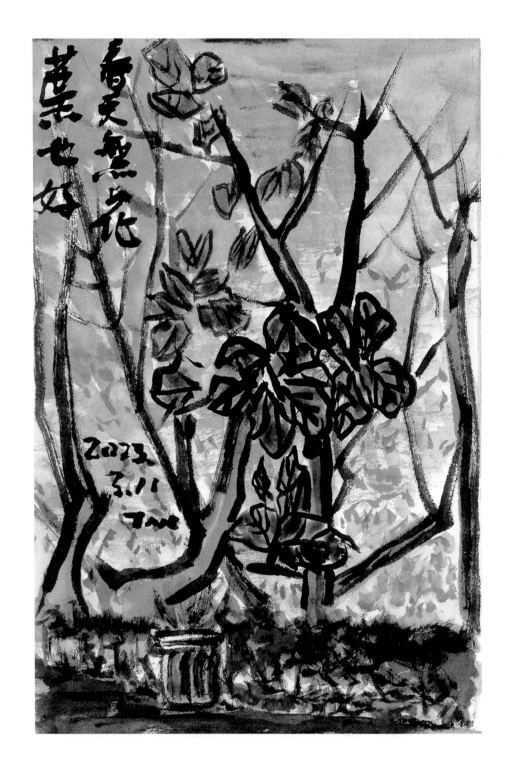

春天無花葉也好 · 淡水系列 39X27CM

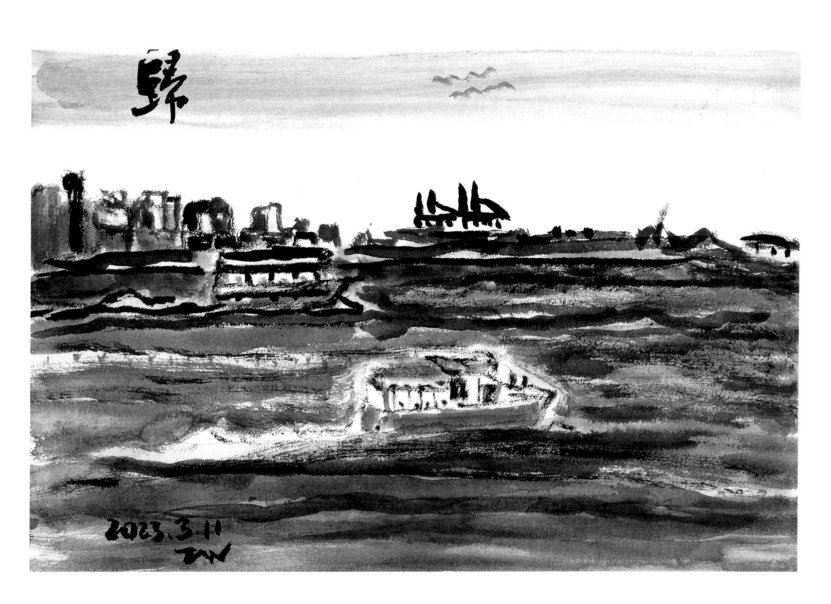

歸 · 淡水系列　27X39CM

觀山觀海於淡水 · 淡水系列　27X39CM

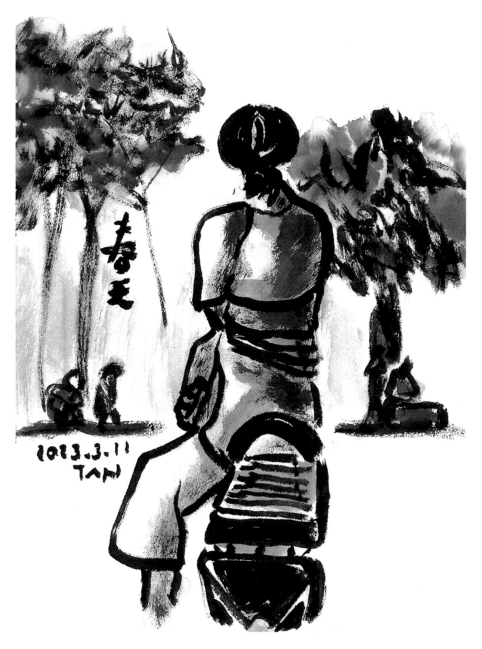

春天・淡水系列　39X27CM

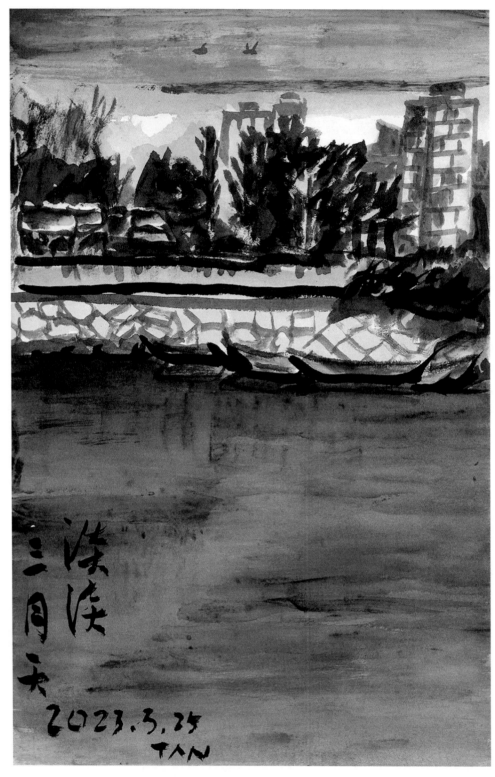

淡淡三月天 · 淡水系列　39X27CM

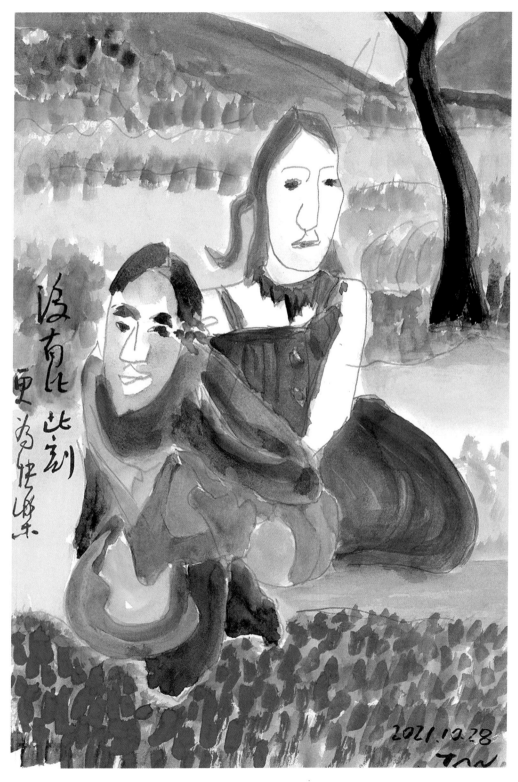

沒有比此刻更快樂 · 淡水系列　39X27CM

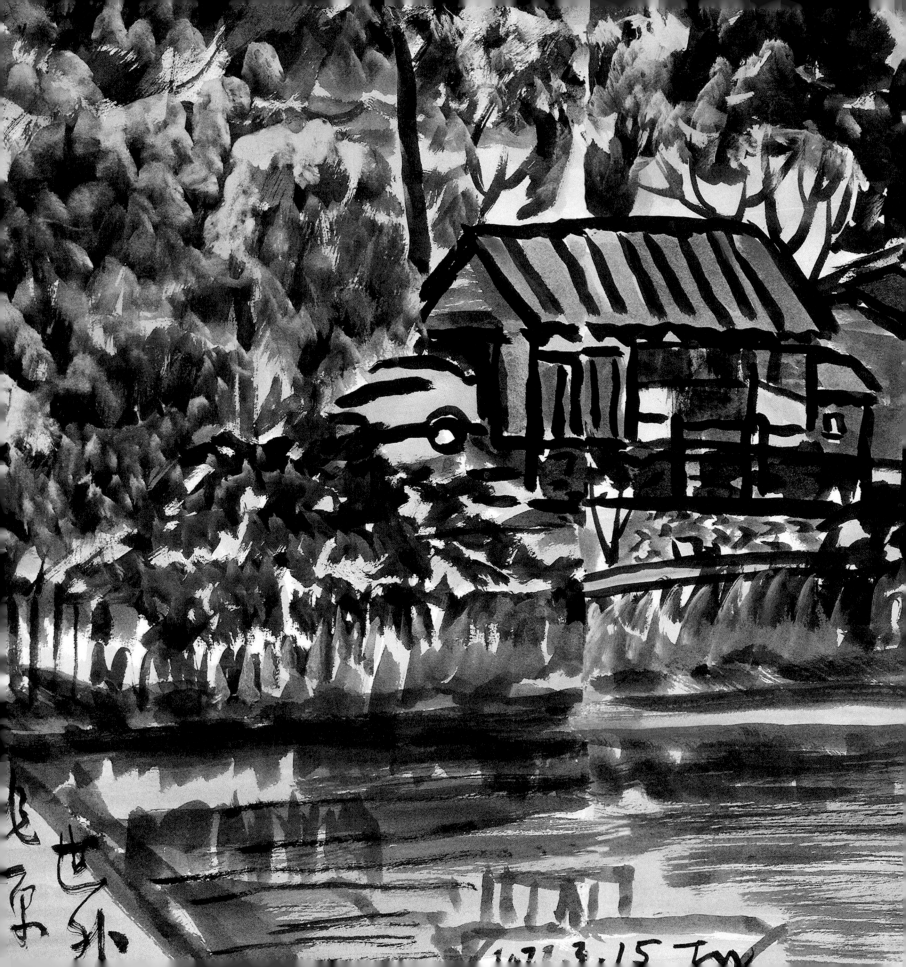

世外桃源　39X54CM

小墾丁・南國之旅系列　26X39CM

山海戀 · 南國之旅系列　39X26CM

山下牧牛 · 南國之旅系列　26X39CM

東門 · 南國之旅系列　26X39CM

木屋暖和 · 南國之旅系列 39X26CM

牡丹水庫寫景 · 南國之旅系列　26X39CM

世外桃源 · 南國之旅系列　39X26CM

把握美好 · 南國之旅系列　39X26CM

南國風光 · 南國之旅系列　26X39CM

美好已成追憶　父親節晚餐 · 南國之旅系列　39X26CM

風吹沙 · 南國之旅系列　39X26CM

南灣 · 南國之旅系列　26X39CM

後碧湖 · 南國之旅系列　26X39CM

恆春南灣 · 南國之旅系列　26X39CM

港仔大沙灣 · 南國之旅系列　26X39CM

滿州 · 南國之旅系列　26X39CM

龍虎 · 南國之旅系列　26X39CM

閣山落日 · 南國之旅系列　26X39CM

墾丁森林公園避雨 · 南國之旅系列　39X26CM

龍磐公園 · 南國之旅系列　26X39CM

龍巒潭 · 南國之旅系列　26X39CM

荷花開啟十二月天　26X39CM

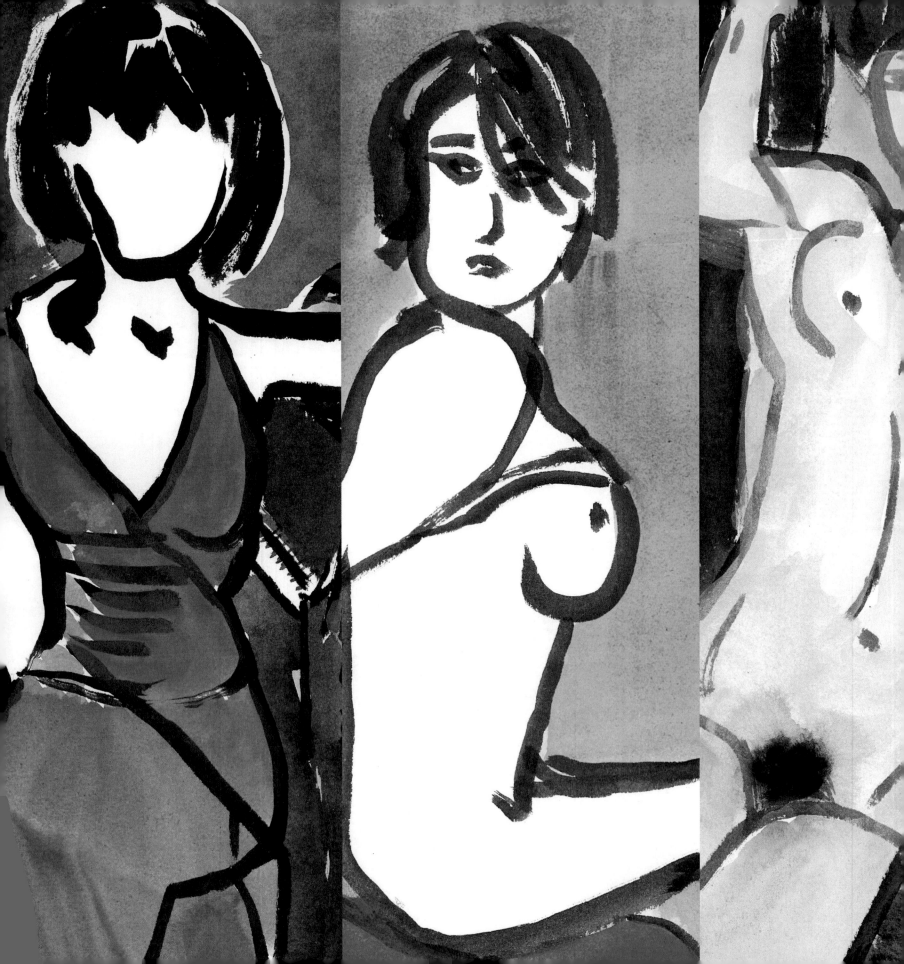

送給美女的金句

妳不要這樣穿著

世間的美都是屬於妳的

沒有人願意

這樣坦白訴說

除非

妳

真心誠意

化為一朵玫瑰花的美麗

願妳生生世世如此展現

如初生的嬰孩

在眾目睽睽下

忘了自己的存在

我衷心奉上祝福

這是妳第一回這樣毫無遮掩

終究

坦白是

誠實的開始

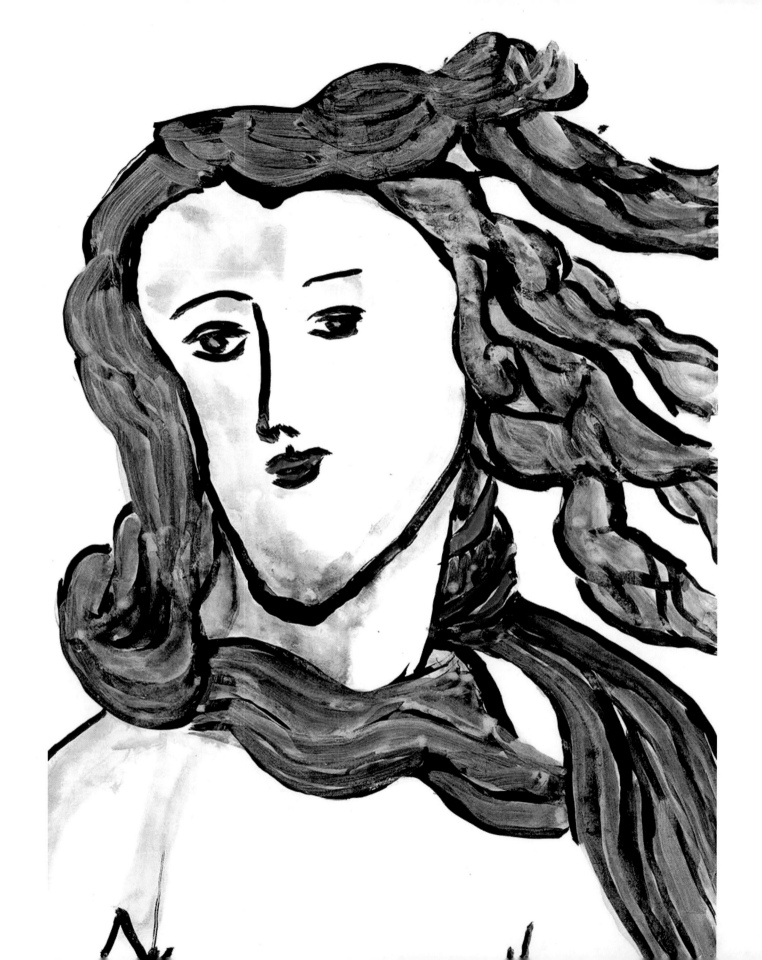

永遠的維納斯

愛與美的化身
妳的名字如海倫的夢
外貌美麗端莊
是天將人間的天使般的
畫像

人中之美人兒
是畫家創意的料理
在
天地之間形成一道光芒
飛揚起的一頭秀髮
令人如癡如狂
呀

從此妳隨天下畫家遊走人間
成為神奇的創作泉源
呀
沒有比這樣的姿態更加動人
沒有妳
世界是寂寞的
有了妳
人們叫妳是維納斯的世界的主人
藝術家又開始拾起畫筆描寫山川
更多的愛與光明為妳留下更多腳印
呀
妳的創造者早不再不再

但這個世界不能失去妳的
善良
有了妳
虛偽不能行騙天下
囂張變成四不像的
世界
呀
妳才是春神
來也匆匆去也匆匆不能解救
呀
春天從此蓋上灰濛濛的顏色
夏天變成冬天
秋天開始流眼淚
冬季讓世間
充滿洪水與荒涼

呀
再過去，再過去
唯有找回她
還給
永久不變的愛神
讓畫家跟著她的眼神
開始走路
讓詩人歌唱出如谷的黃鶯
彈奏最動人，最動人的
話語
印在人類心上
心上

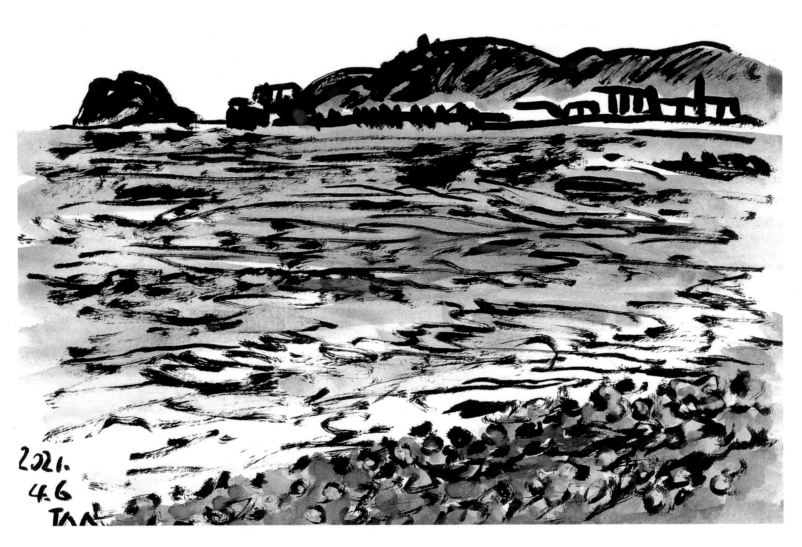

海水之美 · 淡海系列　18X27CM

海天勝境 · 淡海系列　27X18CM

海岸的午後 · 淡海系列　18X27CM

基隆地質公園 · 淡海系列　27X18CM

海邊珊瑚 · 淡海系列　27X18CM

野柳春景 · 淡海系列　27X18CM

淡海海邊 · 淡海系列　27X18CM

野柳春曉 · 淡海系列　18X27CM

海岸線上 · 淡海系列　18X27CM

野柳青青海岸 · 淡海系列　27X18CM

莊重雄偉 · 淡海系列　18X27CM

左營蓮花池 · 南國之旅系列　27X39CM

亞曼達旅社 · 南國之旅系列　39X27CM

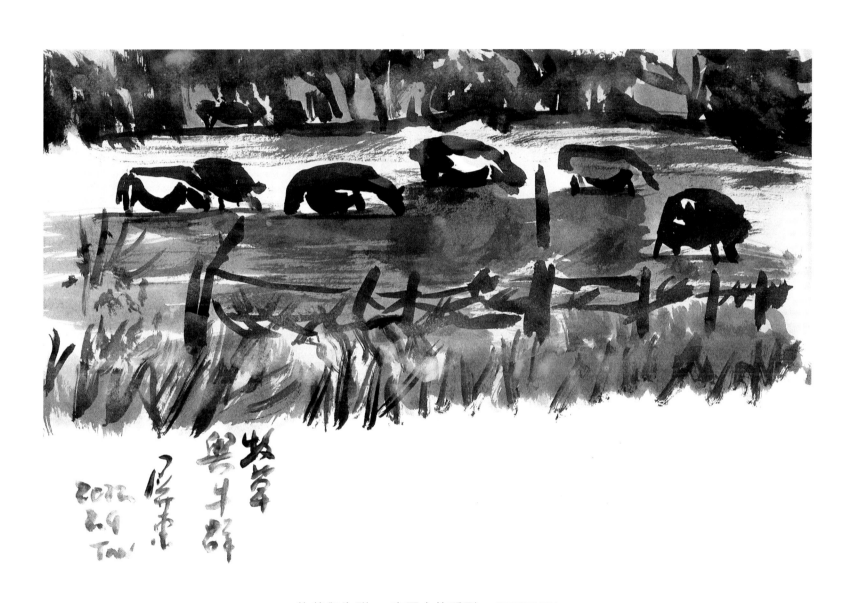

牧草與牛群 · 南國之旅系列　27X39CM

南灣的落日 · 南國之旅系列　27X39CM

後壁湖之春 · 南國之旅系列　27X39CM

屏東尖山 · 南國之旅系列　39X27CM

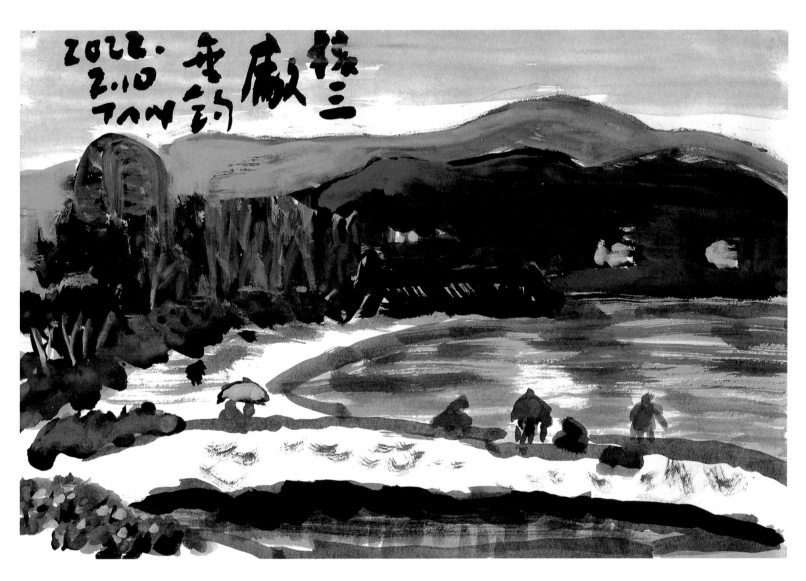

核三廠垂釣 · 南國之旅系列 　27X39CM

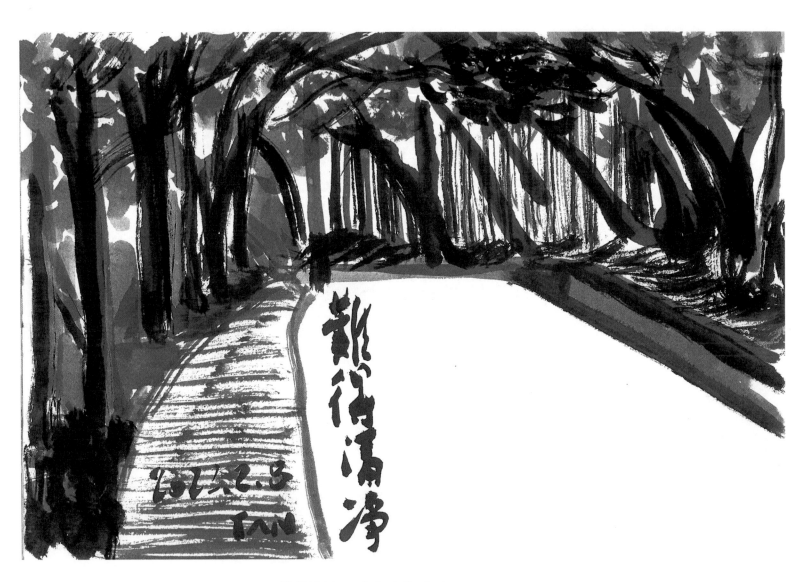

難得清靜 · 南國之旅系列　27X39CM

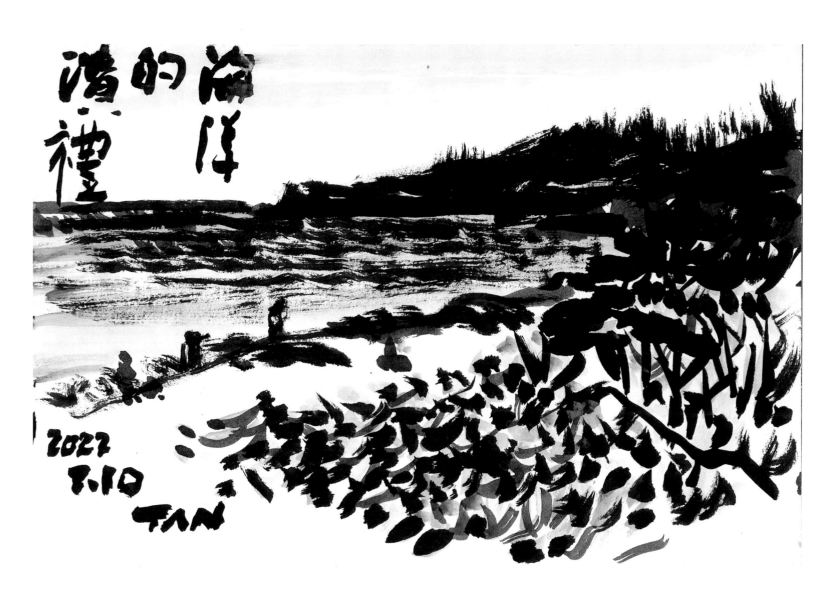

海洋的潮禮 · 南國之旅系列　27X39CM

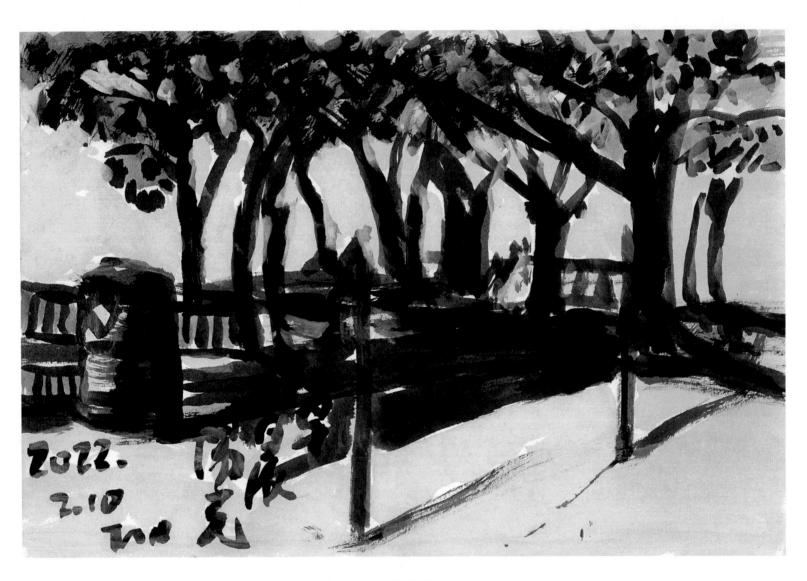

清晨陽光 · 南國之旅系列　27X39CM

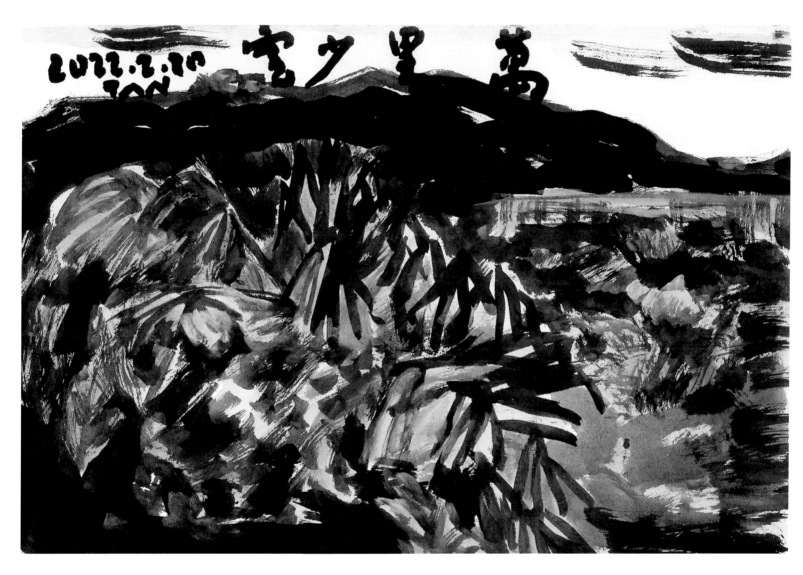

萬里少雲 · 南國之旅系列　27X39CM

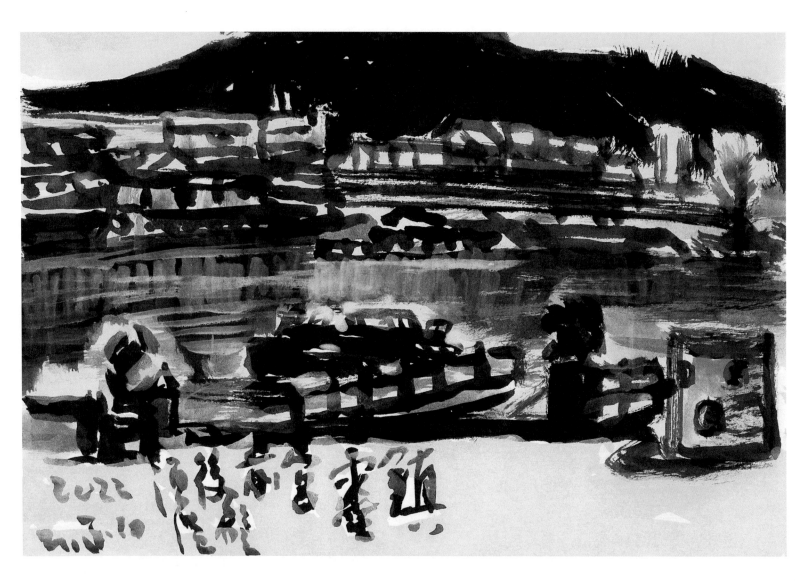

鎮南宮 · 南國之旅系列　27X39CM

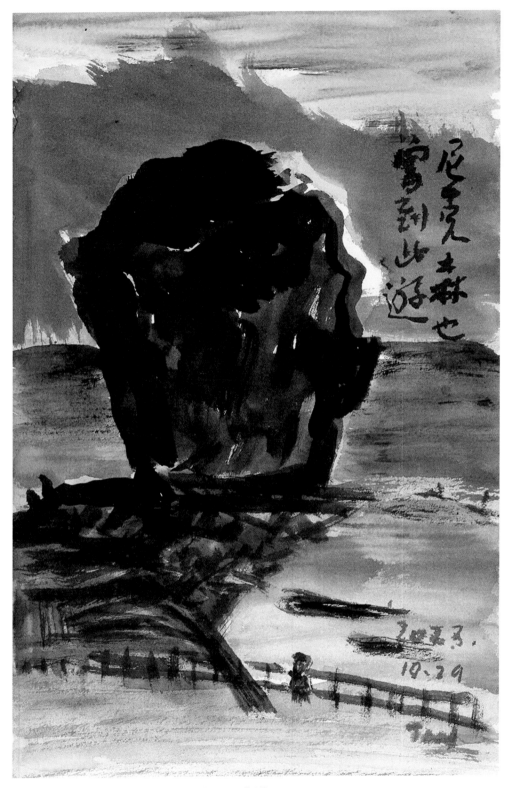

尼克森也曾到此遊　39X27CM

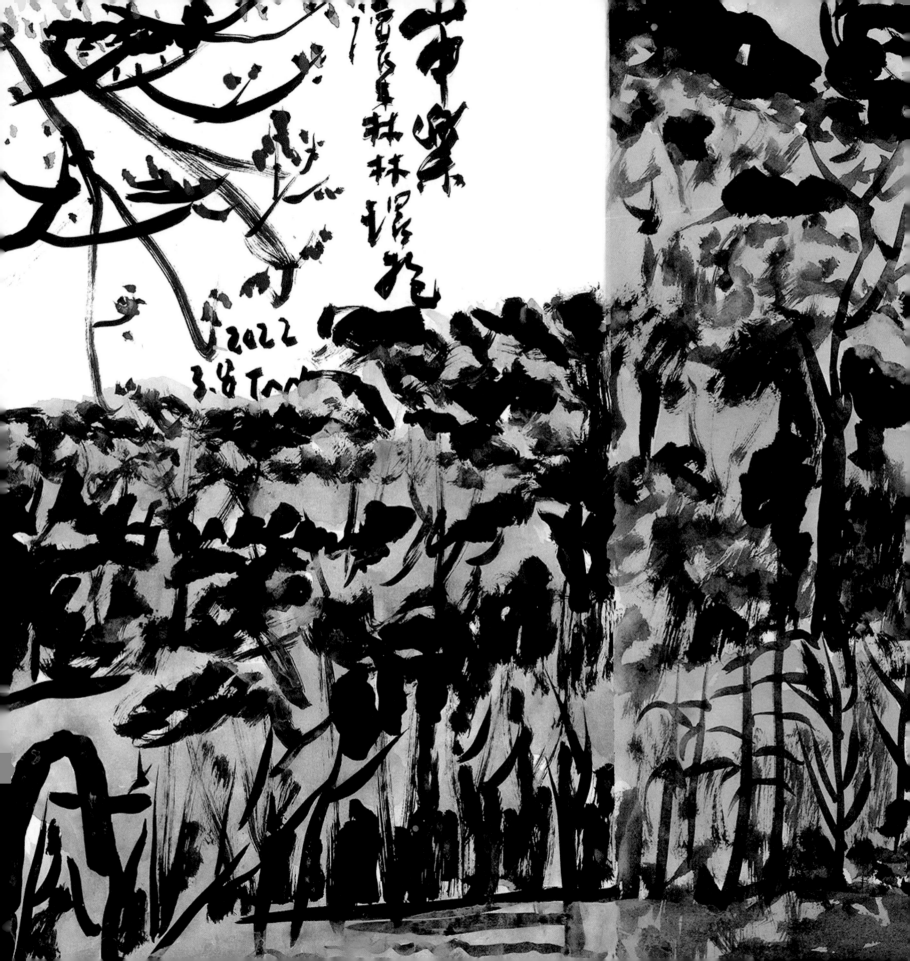

山中樂　39X54CM

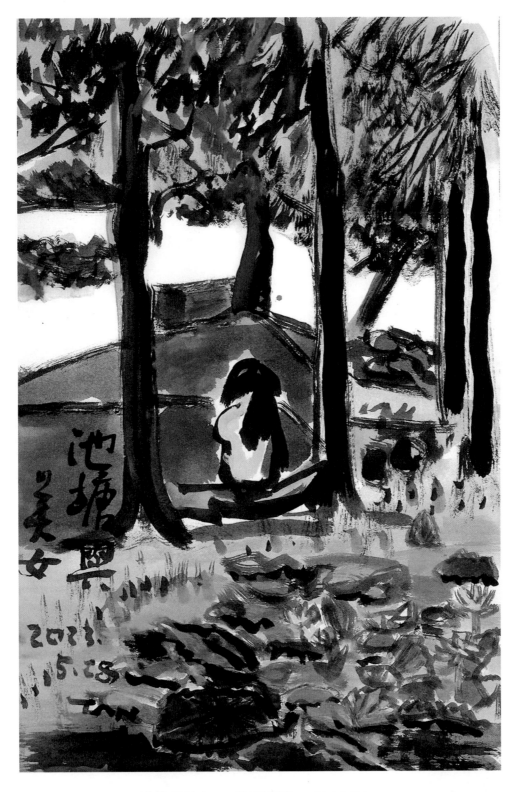

池塘與美女 · 春天系列　42X30CM

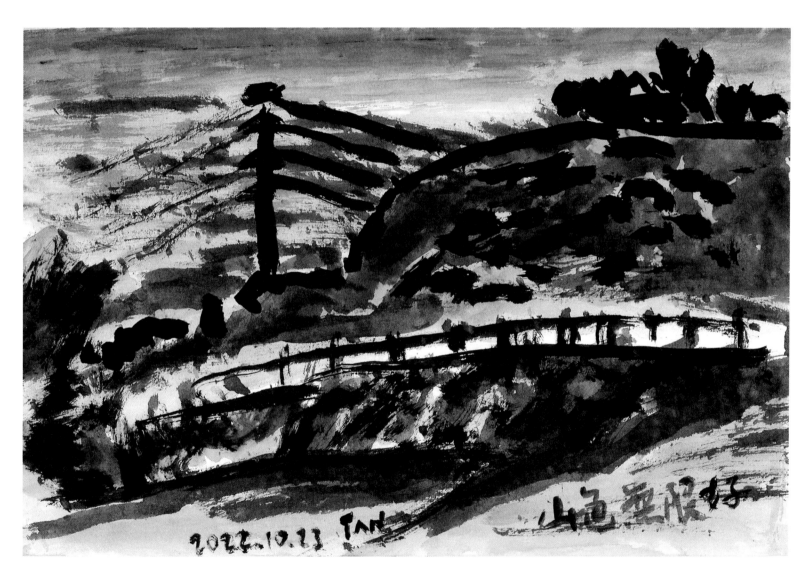

山色無限好 · 春天系列　30X42CM

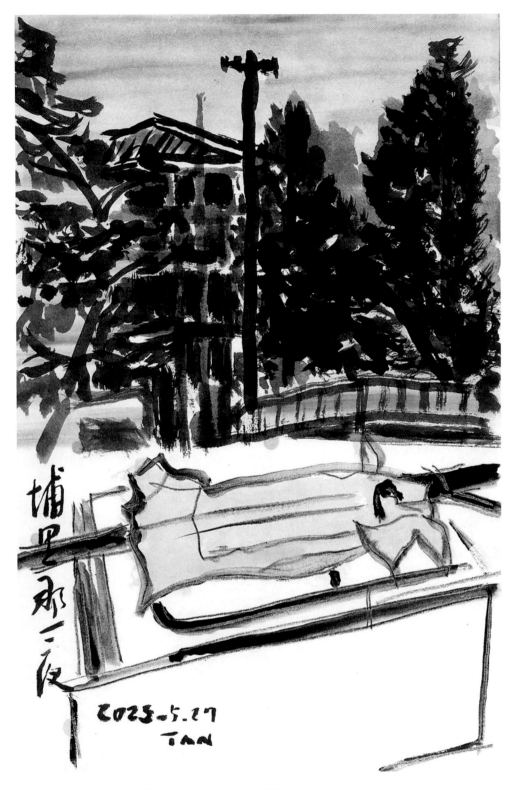

埔里那一夜 · 春天系列　42X30CM

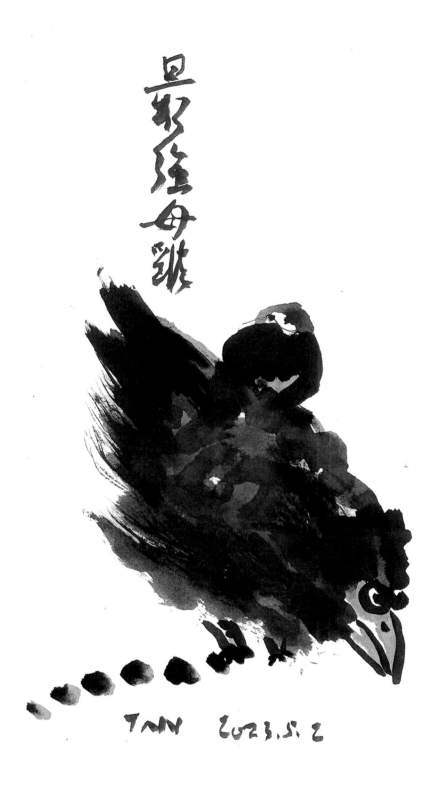

最強母雞 · 春天系列　42X30CM

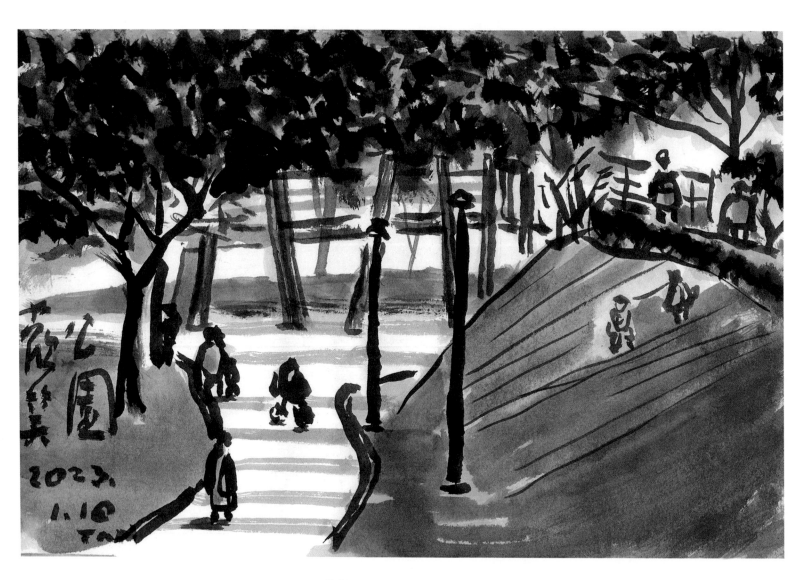

公園歡笑 · 春天系列　30X42CM

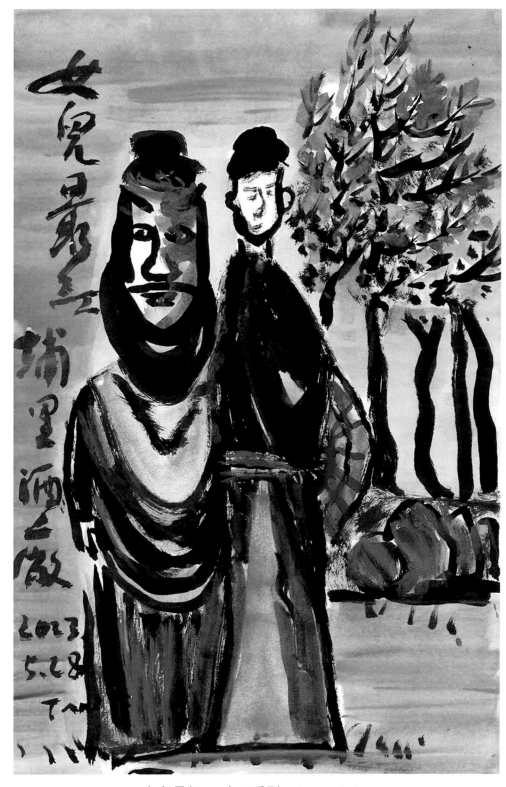

女兒最紅 · 春天系列　42X30CM

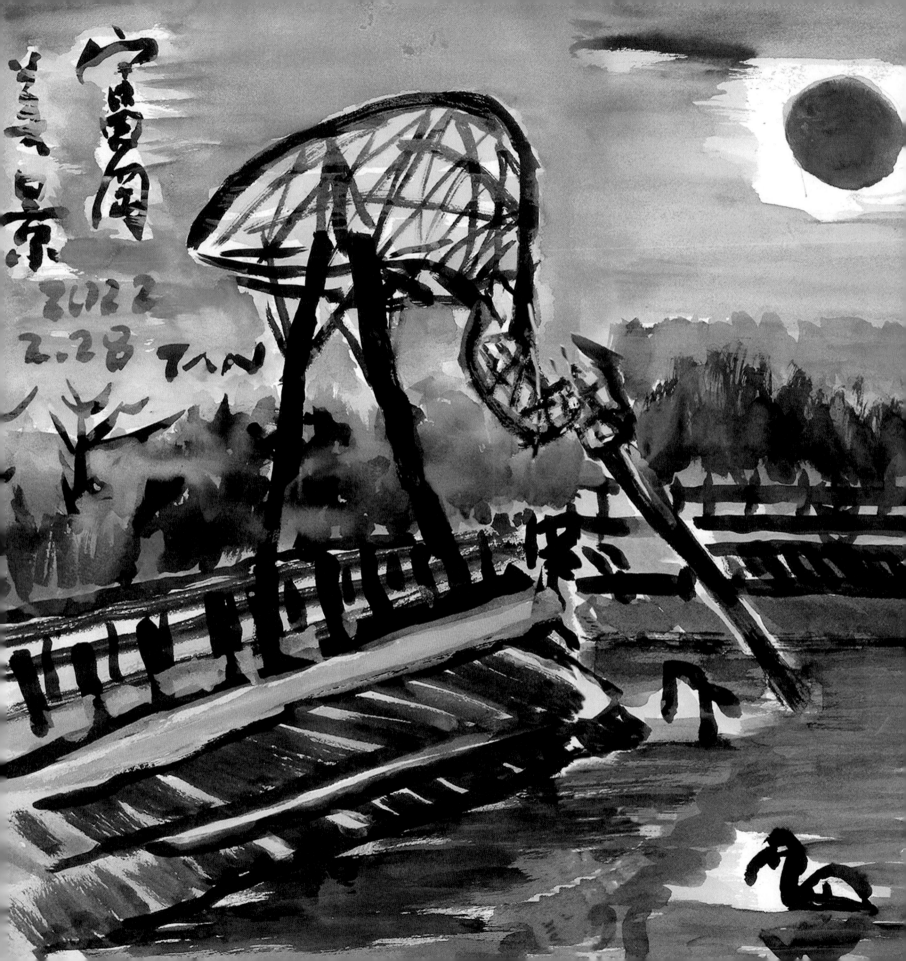

富岡美景　39X54CM

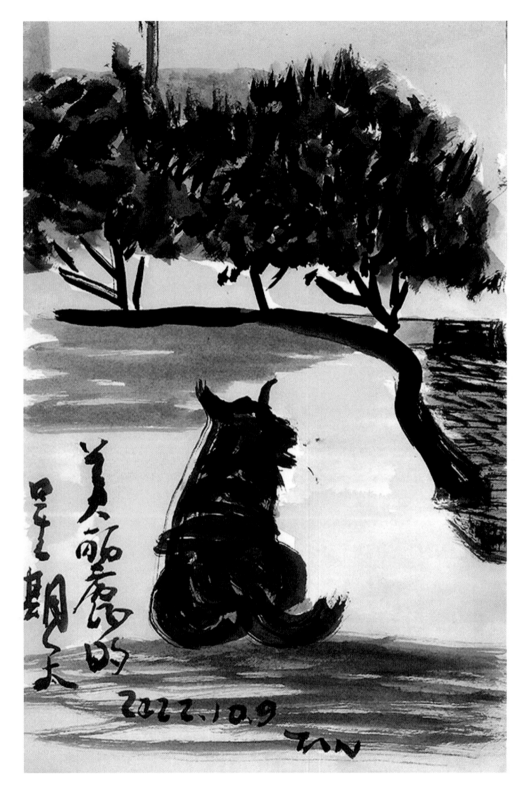

美麗的星期天 · 美麗星期天系列　39X27CM

子非魚安知魚之樂 · 美麗星期天系列　27X39CM

退潮比漲潮好 · 美麗星期天系列　27X39CM

永安港的風光 · 美麗星期天系列　27X39CM

不畏風吹雨打 · 美麗星期天系列　39X27CM

孤單的上午 · 美麗星期天系列　27X39CM

紫藤未開　滿園春色‧紫藤系列　39X27CM

紫藤春暖 · 紫藤系列　39X27CM

看海的日子 · 紫藤系列　27X39CM

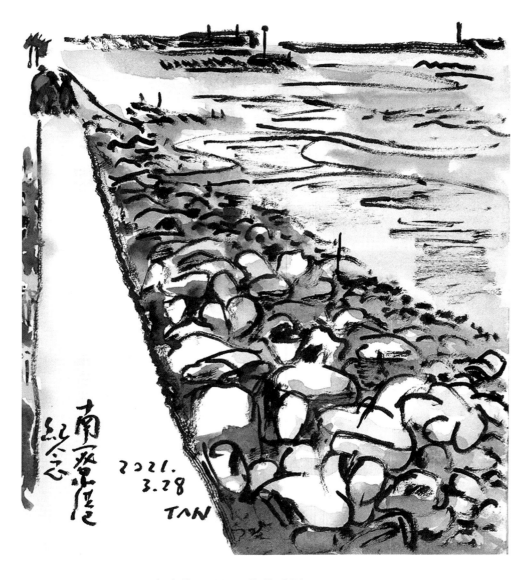

天青青海明明 · 紫藤系列　39X27CM

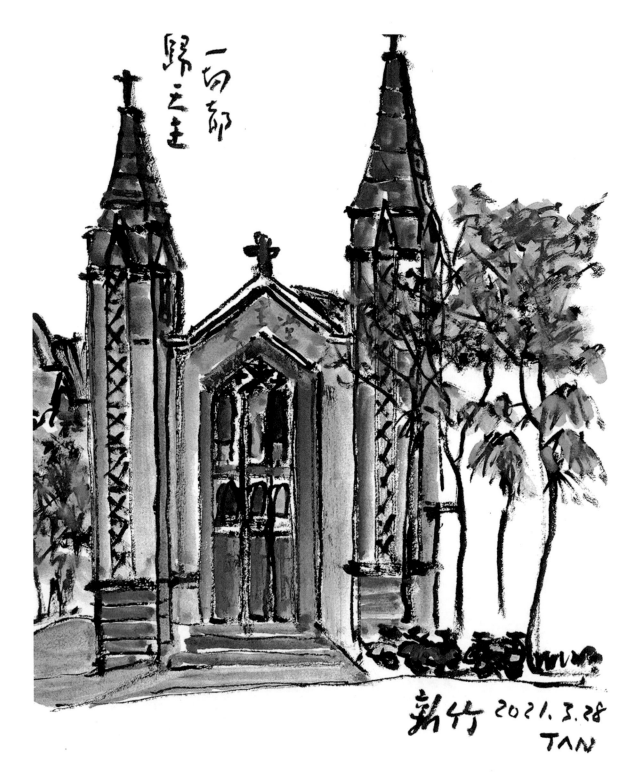

一切都歸於天主 · 紫藤系列　39X27CM

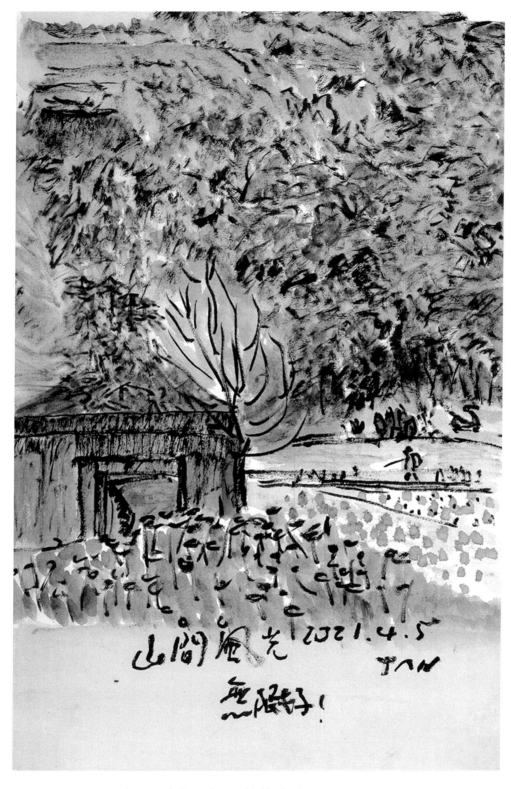

山間風光無限好 · 紫藤系列　39X27CM

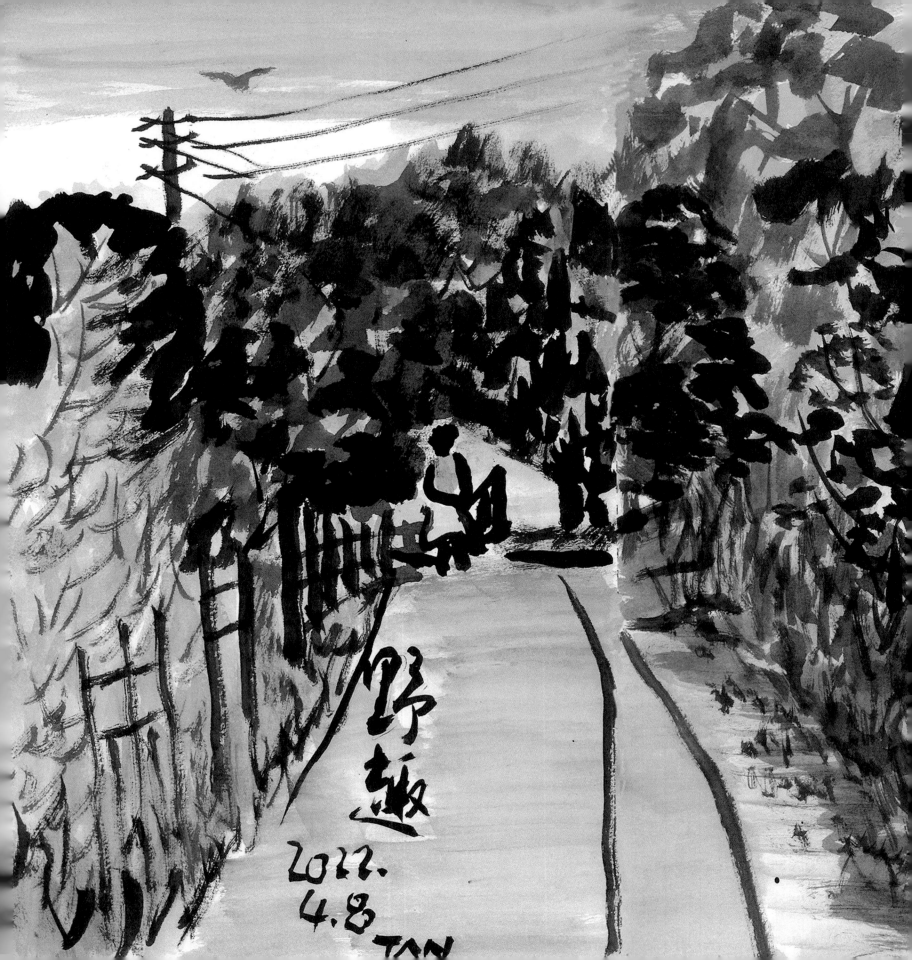

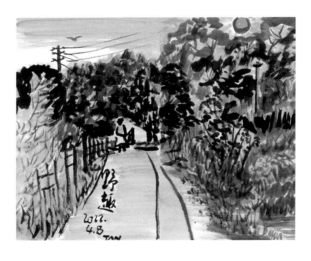

野趣　39X54CM

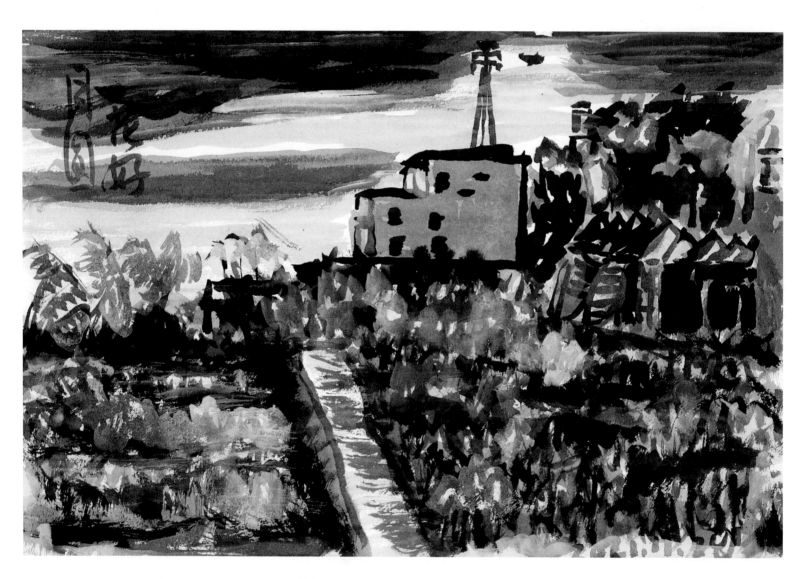

花好月圓 · 楊梅系列　27X39CM

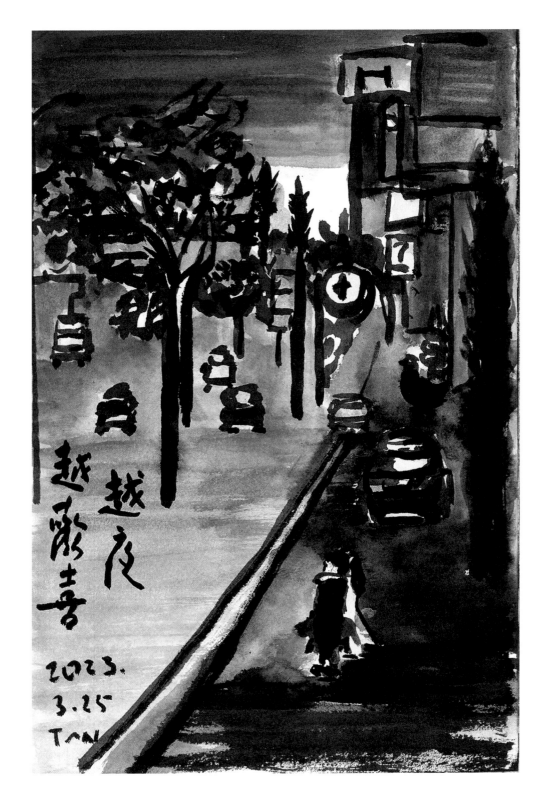

越夜越歡喜 · 楊梅系列　39X27CM

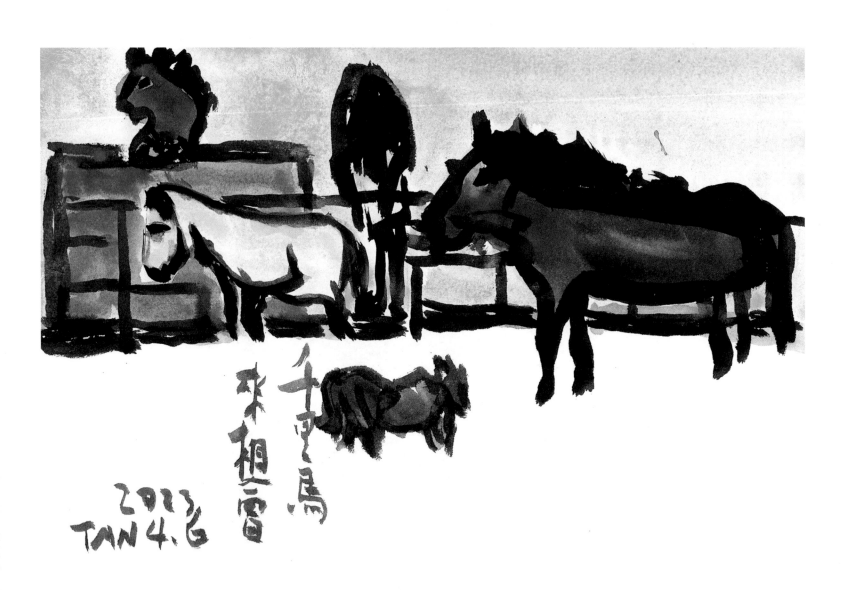

千里馬來相 會 · 楊梅系列　27X39CM

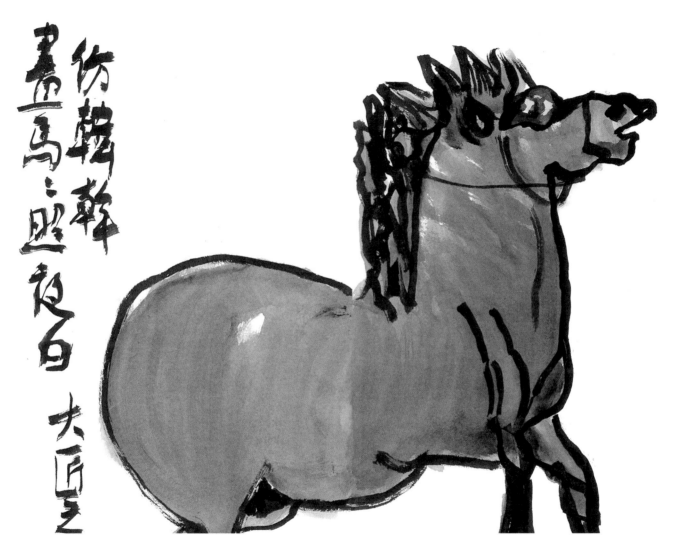

仿韓幹畫馬 · 楊梅系列　27X39CM

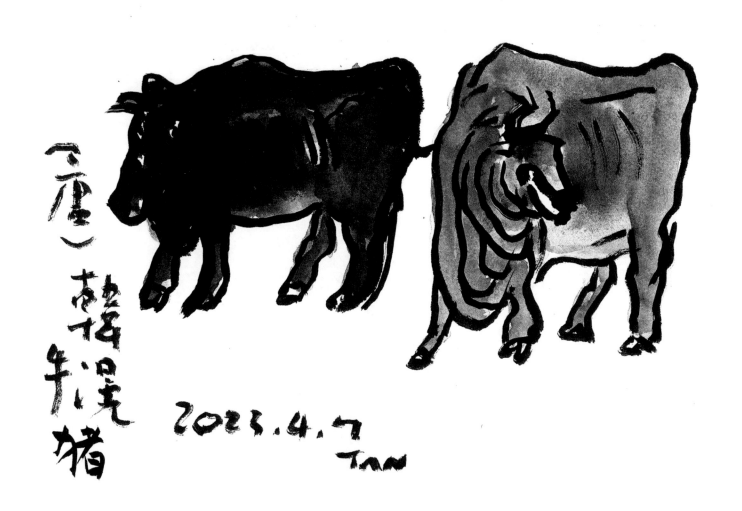

仿韓幹畫牛豬 · 楊梅系列　27X39CM

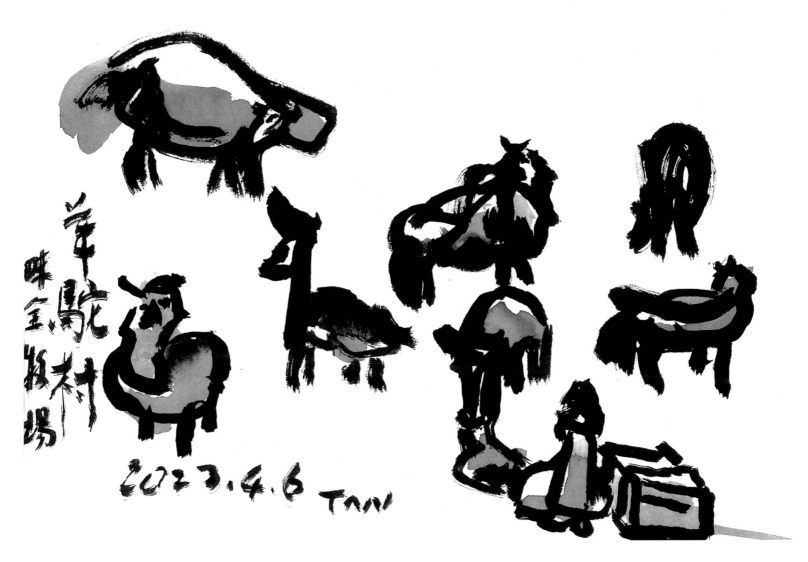

羊駝村　味全牧場・楊梅系列　27X39CM

雅文 · 楊梅系列　27X39CM

雨天別有滋味 · 楊梅系列　39X27CM

舊地重遊 · 楊梅系列　39X27CM

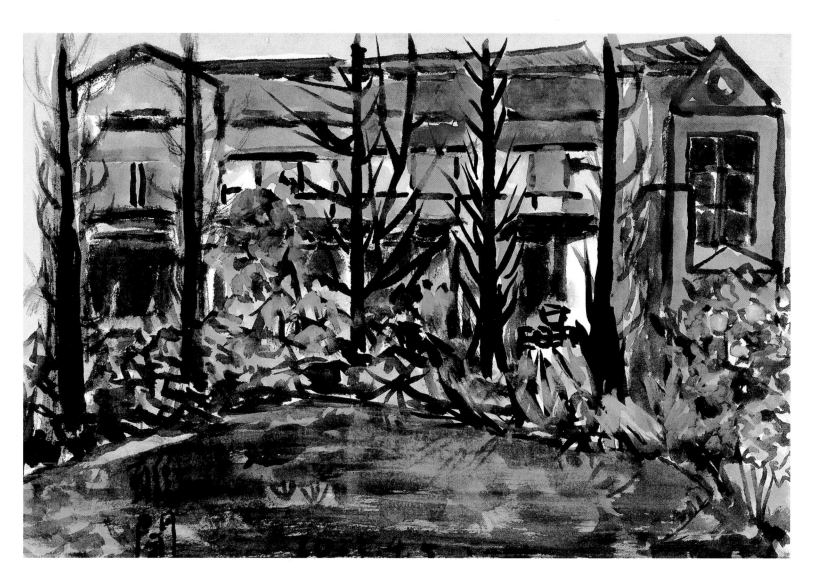

雅閣 · 楊梅系列　27X39CM

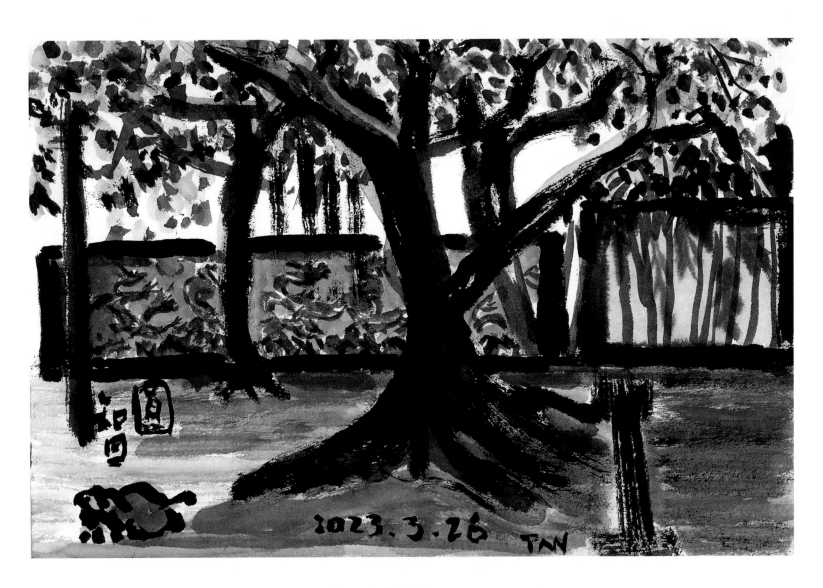

圓智 · 楊梅系列　27X39CM

千葉 · 楊梅系列　39X27CM

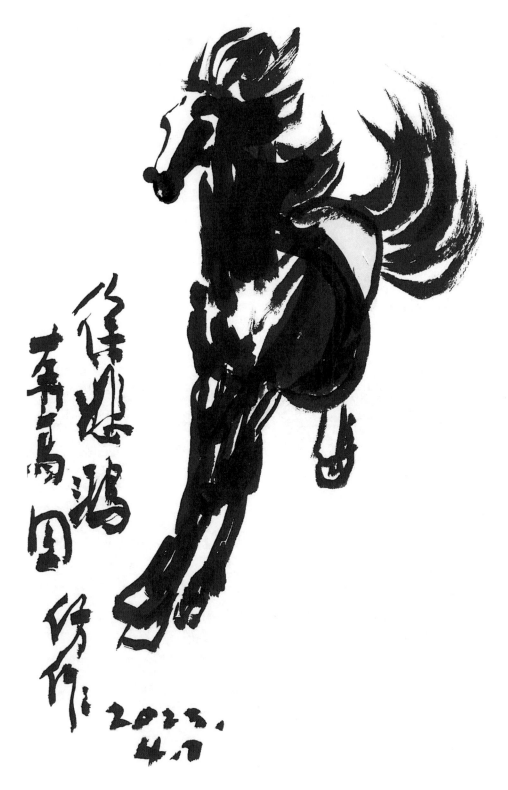

仿徐悲鴻奔馬圖 · 楊梅系列　39X27CM

公園多快樂 · 楊梅系列　27X39CM

勿用牛眼看人 · 楊梅系列　27X39CM

妙不可言 · 楊梅系列　27X39CM

駝鳥散步 ‧ 楊梅系列　39X27CM

春天風景可觀 · 楊梅系列　27X39CM

春來了 · 楊梅系列　27X39CM

春款花開 · 楊梅系列　39X27CM

味全風光 · 楊梅系列　27X39CM

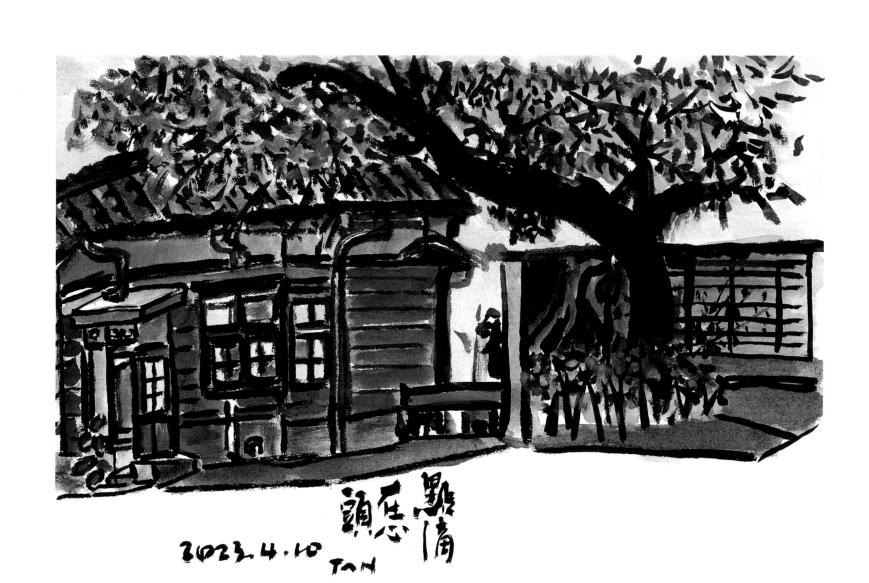

點滴在心頭 · 楊梅系列　27X39CM

乾旱 ・ 楊梅系列　39X27CM

青山我獨行 · 楊梅系列　39X27CM

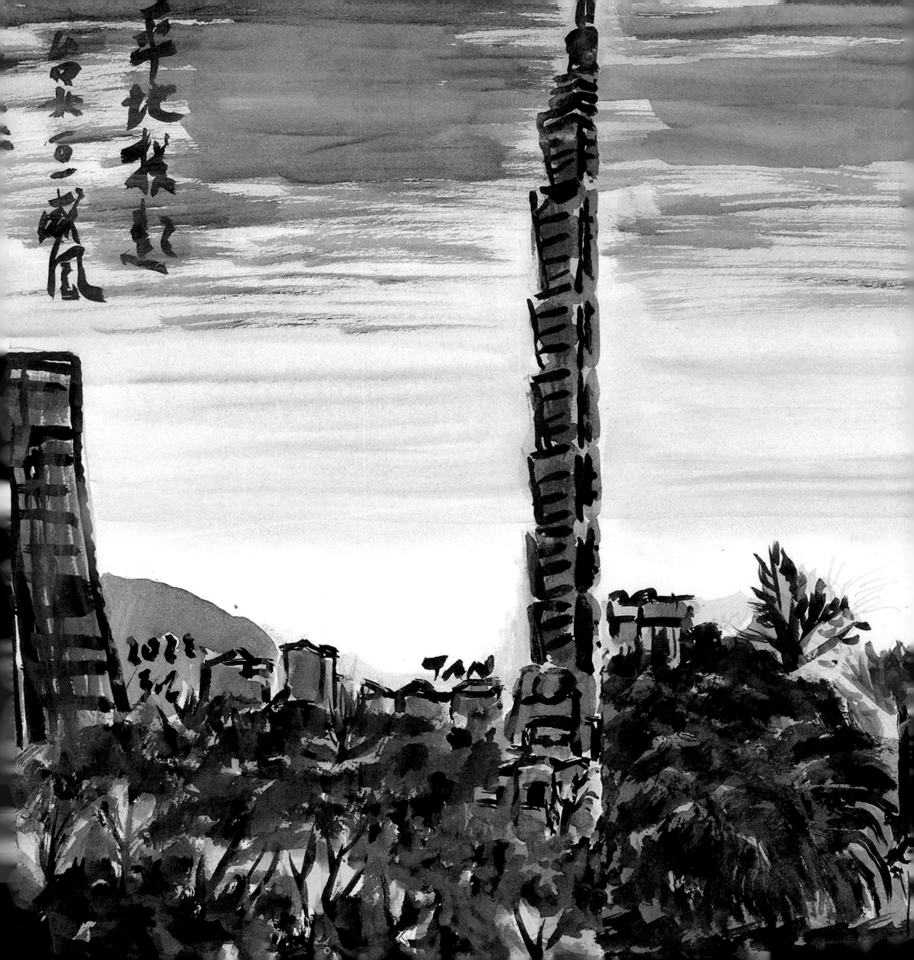

臺北 101 威風十足　39X54CM

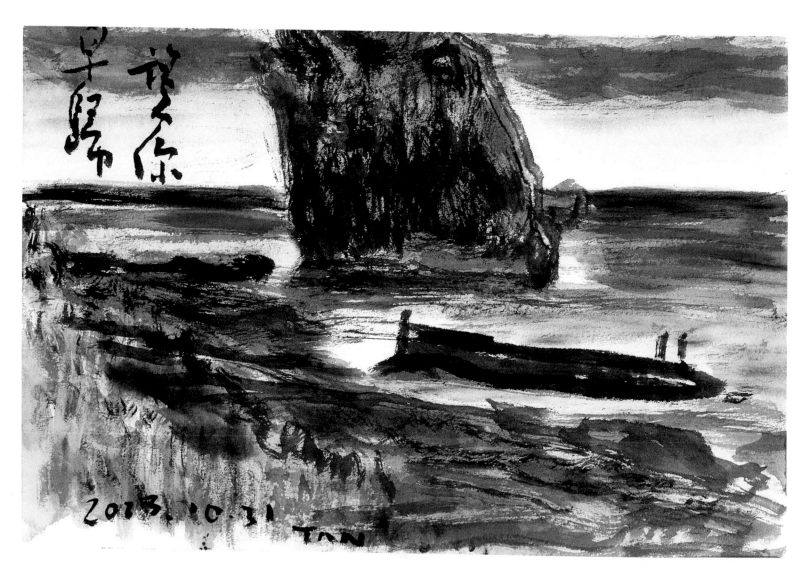

望你早歸　27X39CM

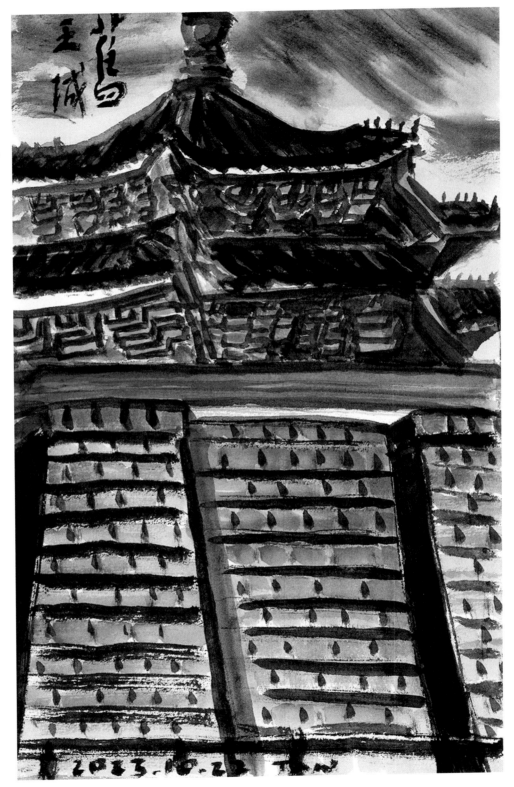

舊王城　39X27CM

江烽餘火對愁眠　27X39CM

波濤洶湧　27X39CM

故宮　39X27CM

秋風再起是意外　　27X39CM

馬偕獨坐寂寞　27X39CM

野餐　27X39CM

網西別墅　26X70CM

黑夜來臨　27X39CM

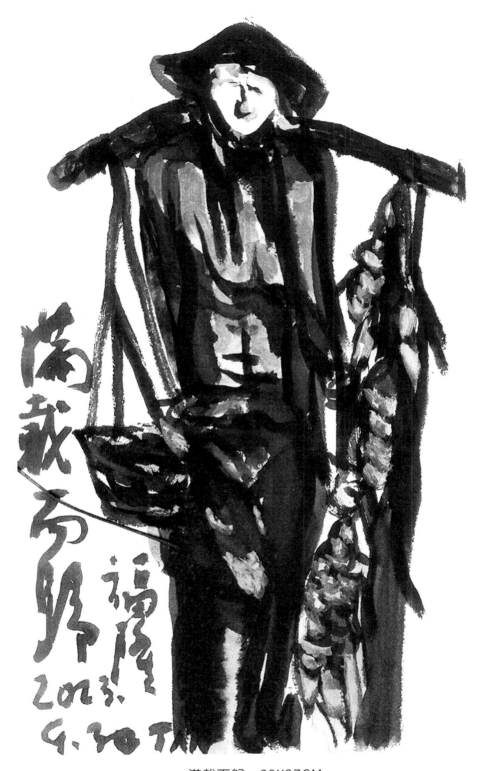

滿載而歸　39X27CM

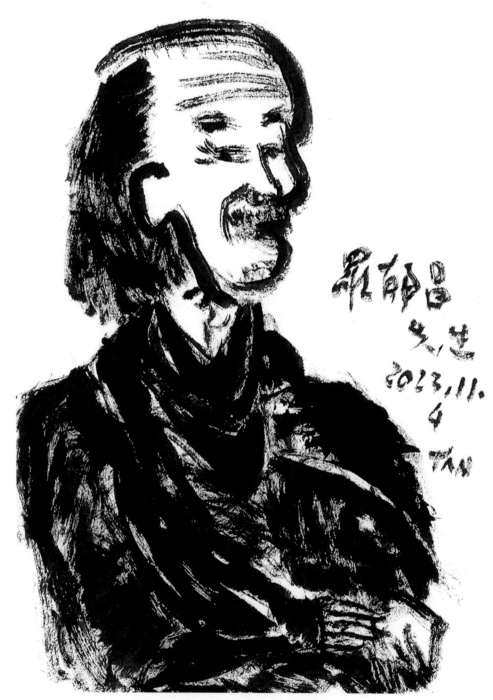

羅郁昌先生　39X27CM

羅郁昌先生（左）
與畫像合影

歐洲　27X39CM

水園　27X39CM

海塘交會　27X39CM

和之與叔叔　39X27CM

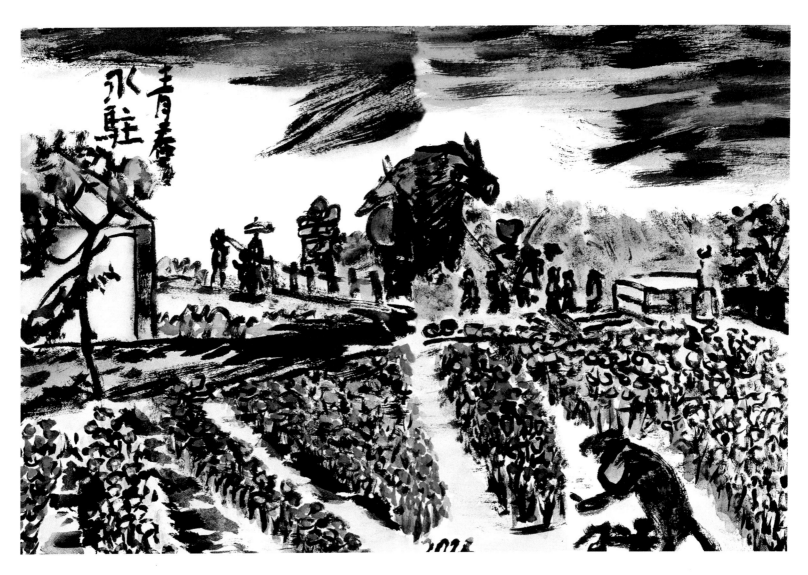

青春永駐　27X39CM

墾丁公園的陽光　39X50CM

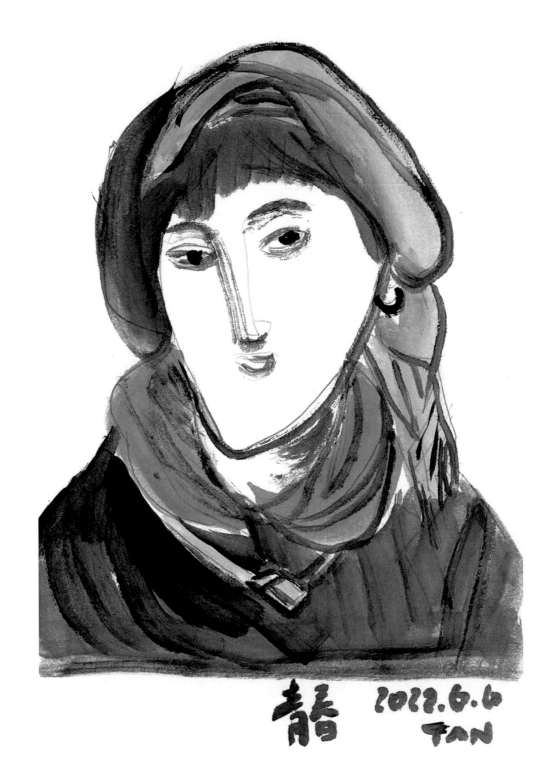

青春　39X27CM

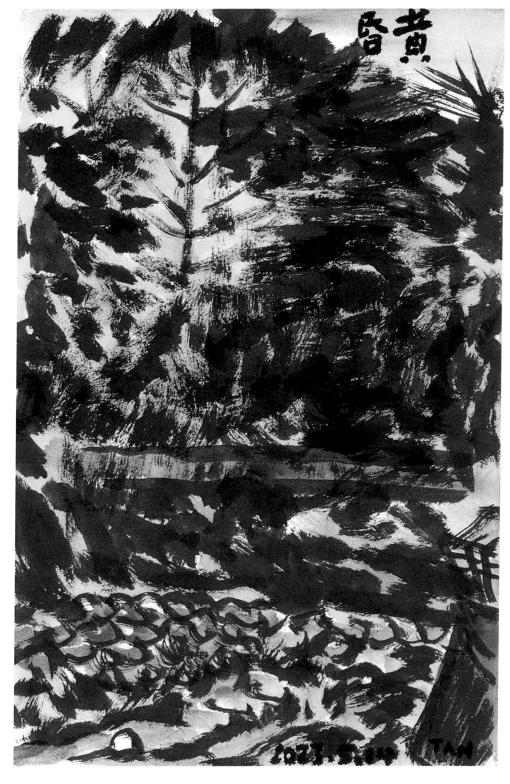

黃昏　39X27CM

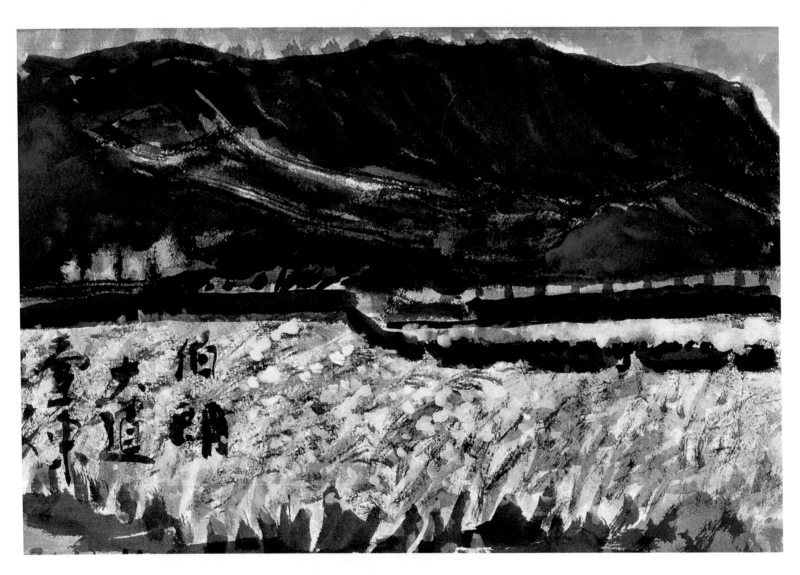

伯朗大道 · 花東系列　27X39CM

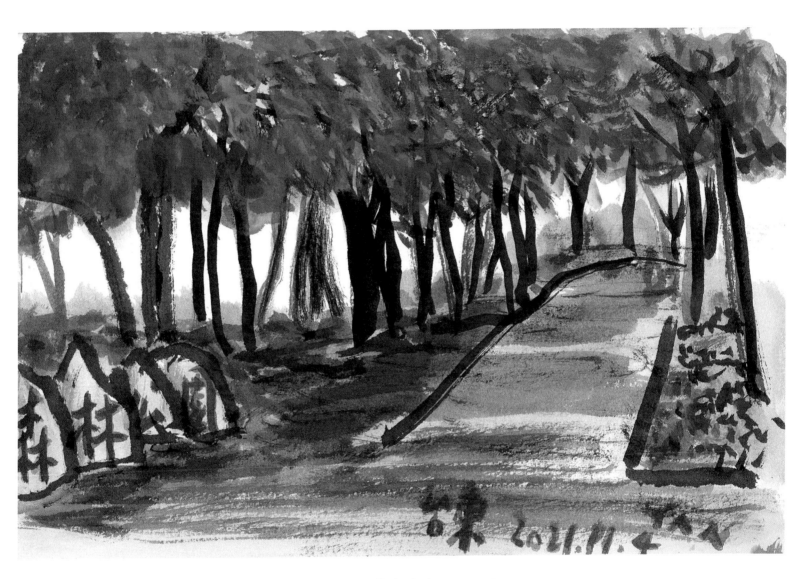

森林公園 · 花東系列　27X39CM

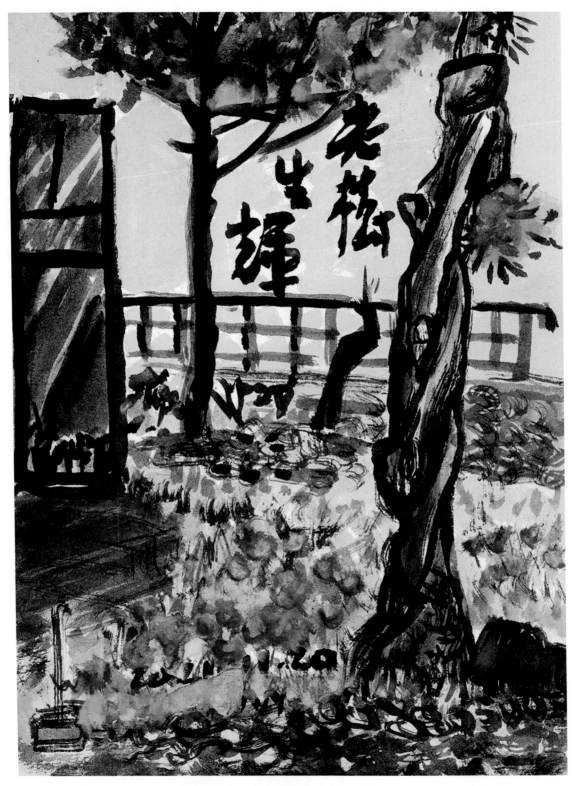

老樹生輝 · 花東系列　39X27CM

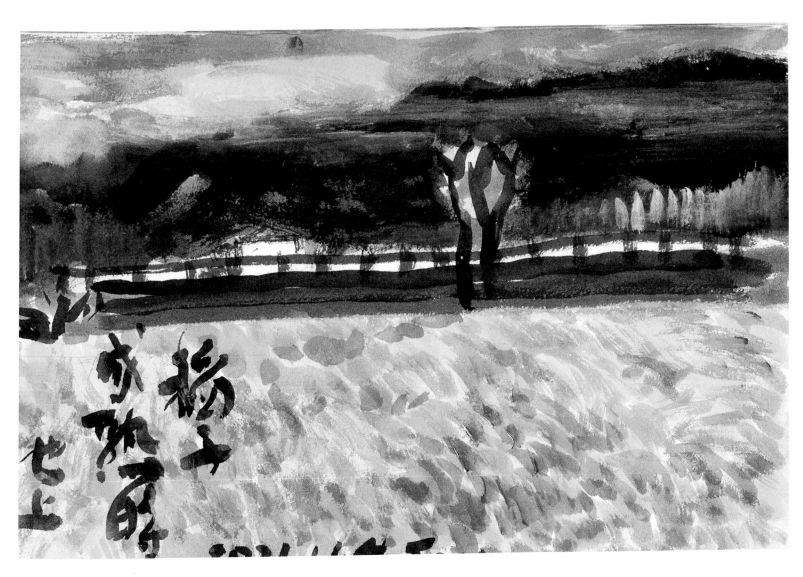

稻子成熟時 · 花東系列　27X39CM

自得其樂 · 花東系列　27X39CM

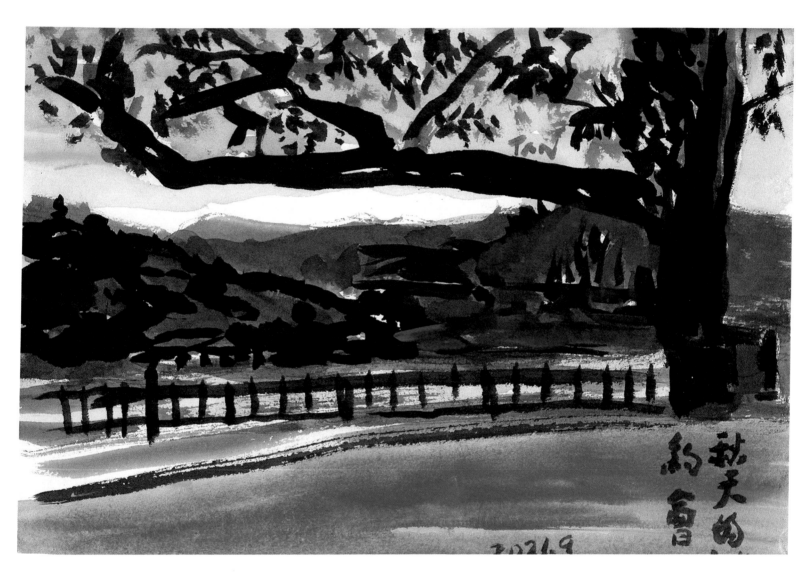

秋天的約會 · 十月光華系列　27X39CM

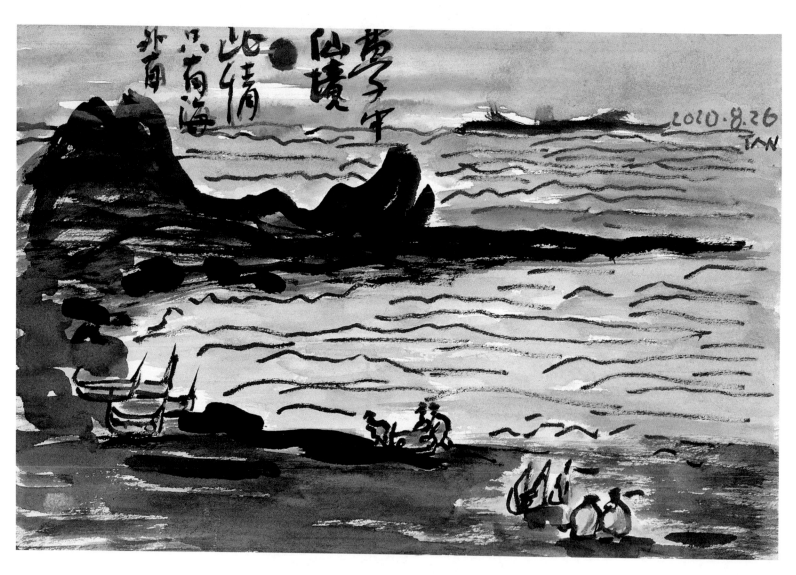

夢中仙境 · 十月光華系列　27X39CM

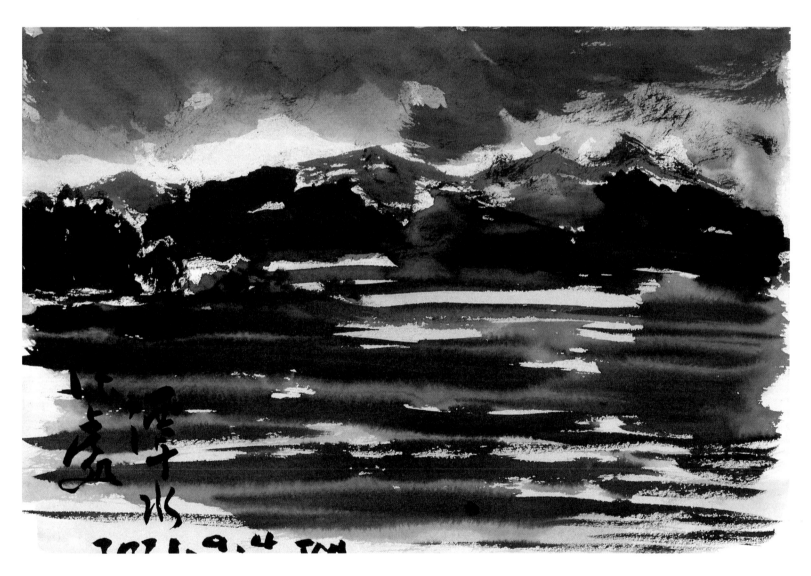

潭水深處 · 十月光華系列　27X39CM

青山
綠水

2022
3-8

洋洋得意 · 日月潭系列　39X27CM

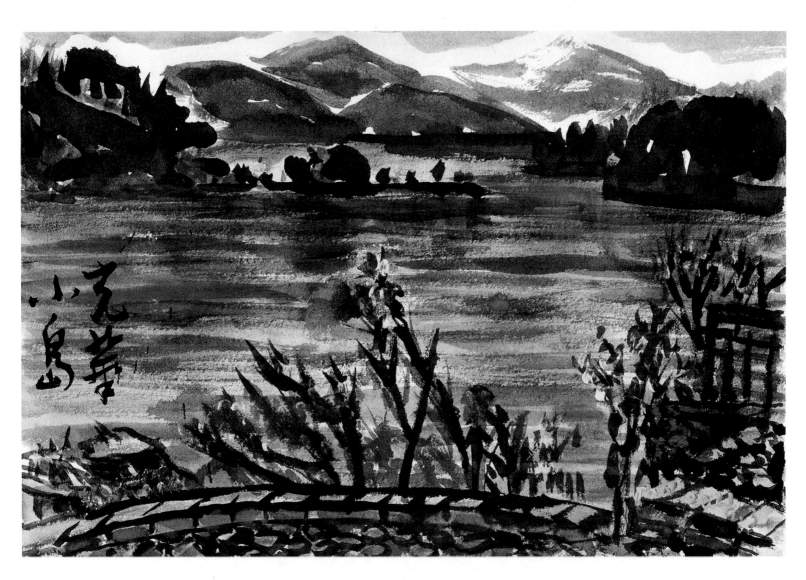

光華小島 · 日月潭系列　27X39CM

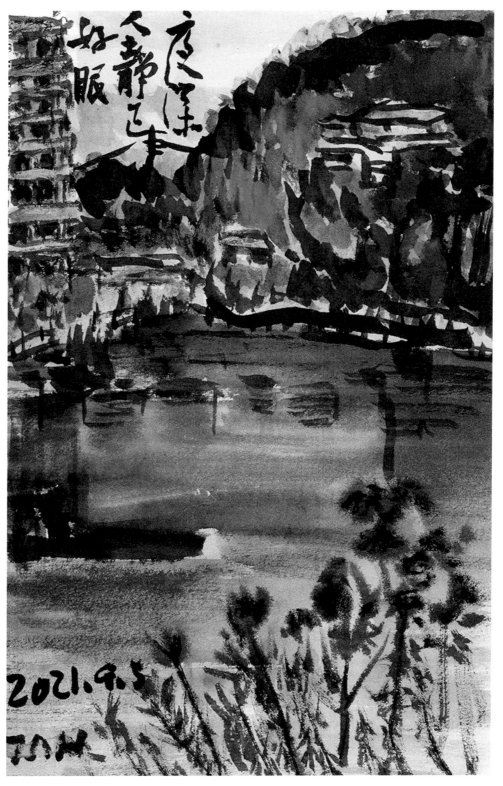

夜深人靜正好 · 日月潭系列　39X27CM

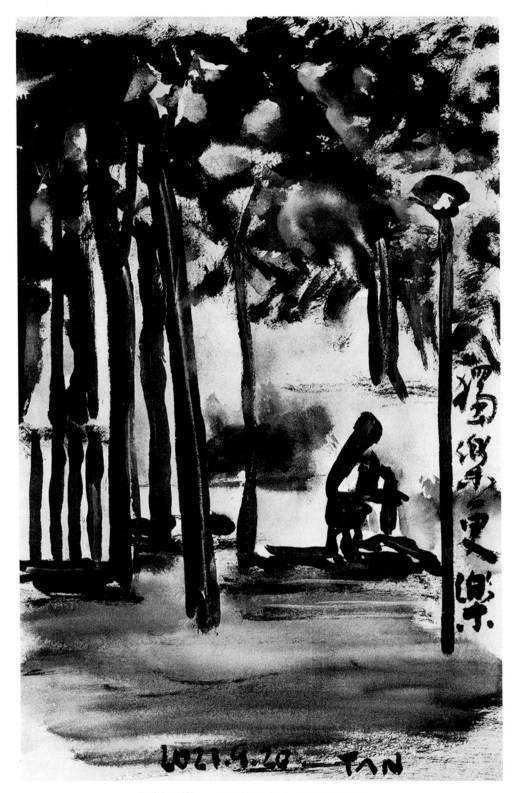

獨樂更樂 · 日月潭系列　39X27CM

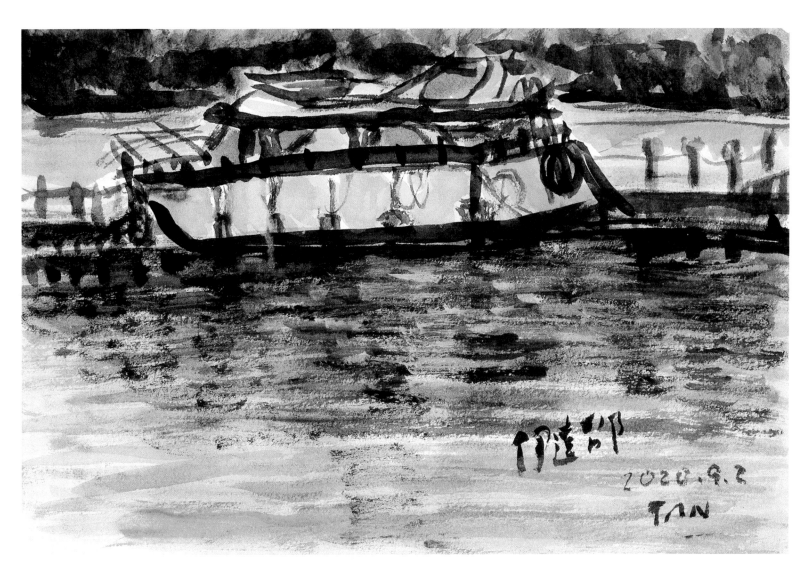

伊達卲 · 十月光華系列　27X39CM

疫情已將生意起跑 · 日月潭系列　39X27CM

秋風再起 · 十月光華系列　27X39CM

在平凡中有不平凡之處 · 楊梅系列　39X27CM

寒風知勁草 · 楊梅系列　39X27CM

池塘 · 楊梅系列　27X39CM

冬天才是人生享受的季節 ・ 楊梅系列　39X27CM

想妳的時候 · 楊梅系列　27X39CM

春城 · 楊梅系列　39X27CM

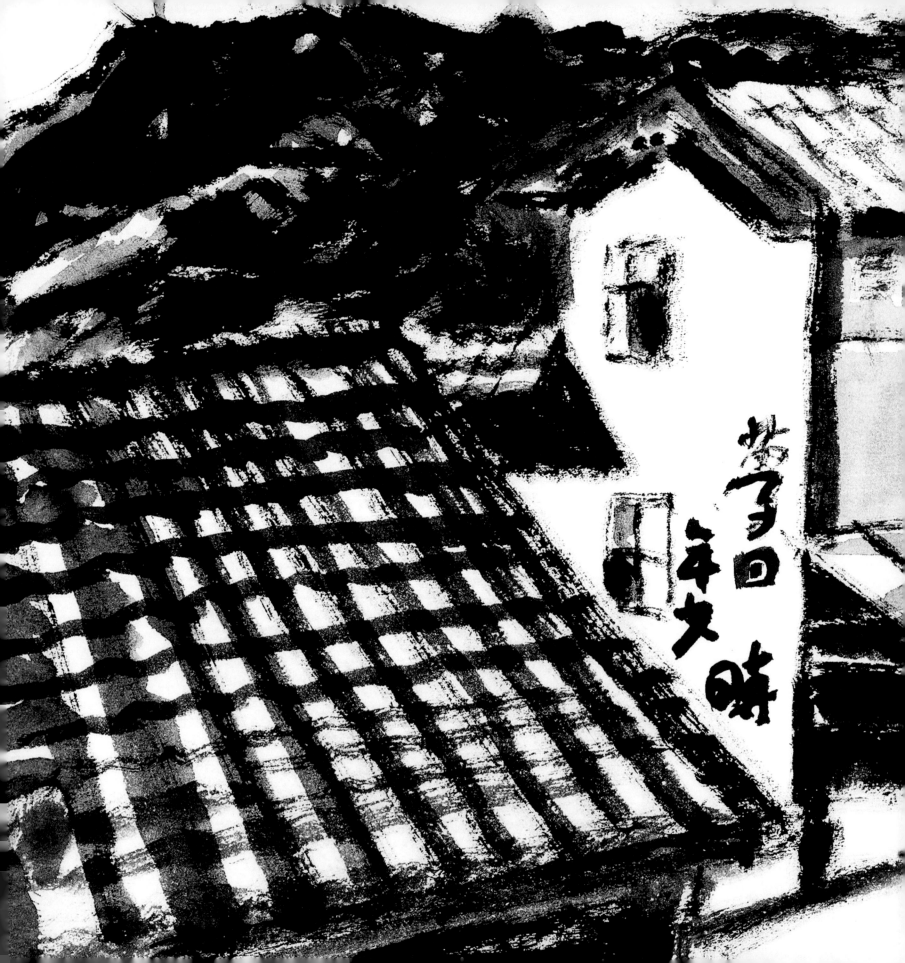

回憶少年時・楊梅系列 39X27CM

獅頭山 · 獅頭山系列　42X30CM

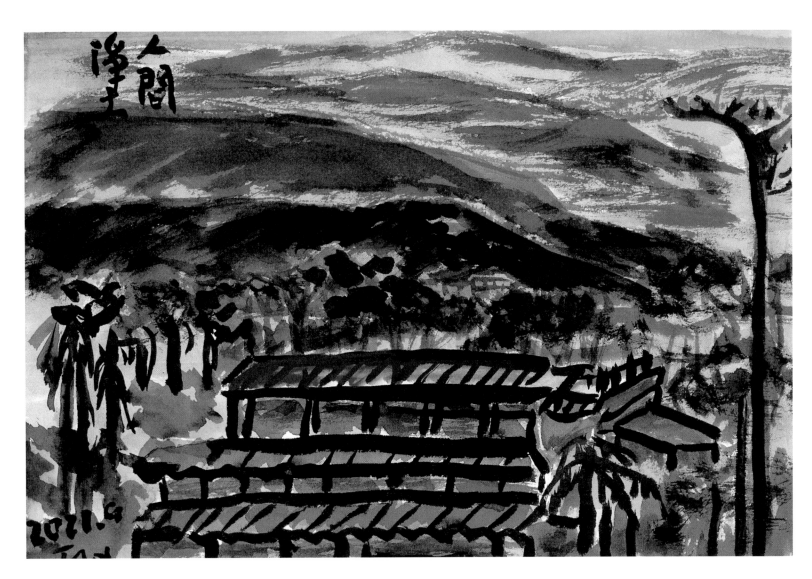

人間淨土 · 獅頭山系列　27X39CM

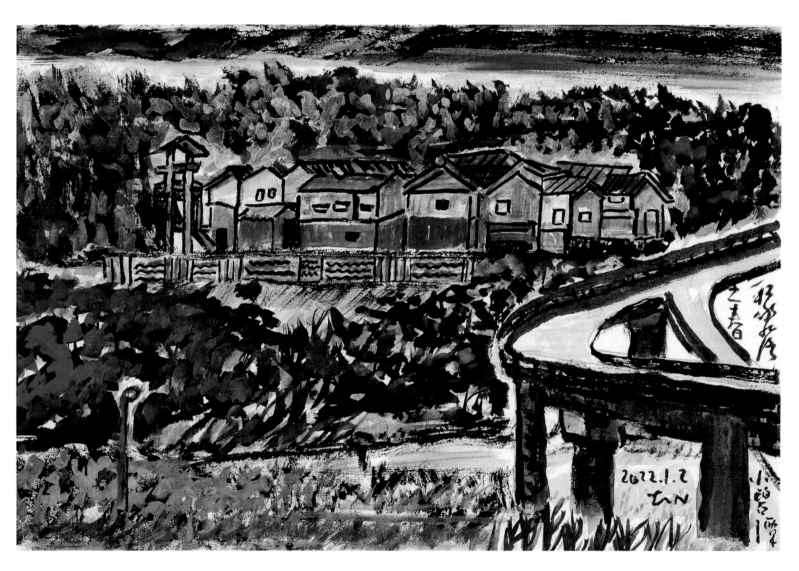

小碧潭之春 · 獅頭山系列　27X39CM

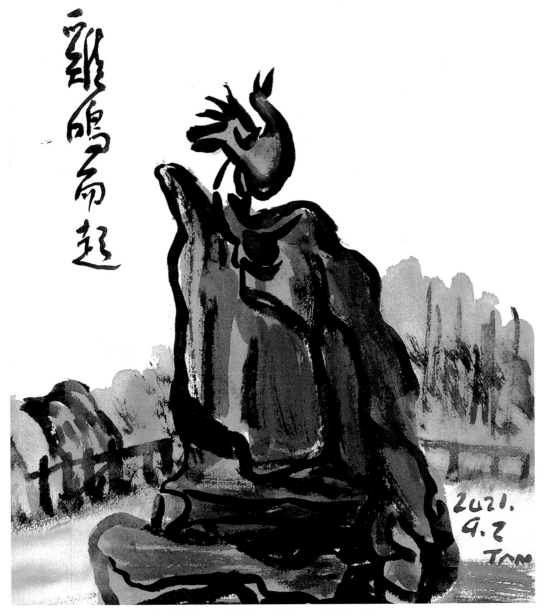

雞鳴而起 · 獅頭山系列　42X30CM

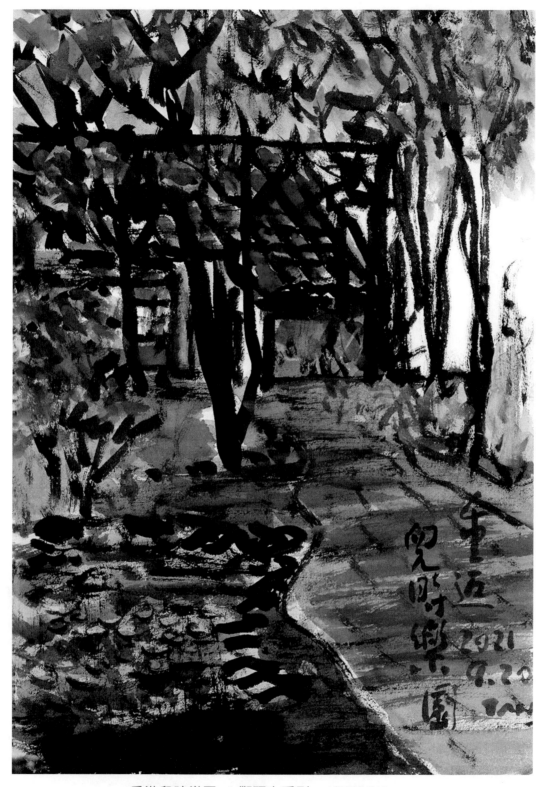

重遊兒時樂園 · 獅頭山系列　42X30CM

夜色正濃 · 獅頭山系列　42X30CM

海與天不必一色 · 獅頭山系列　42X30CM

與廟相會題字 · 獅頭山系列　27X39CM

美不勝收 · 獅頭山系列　42X30CM

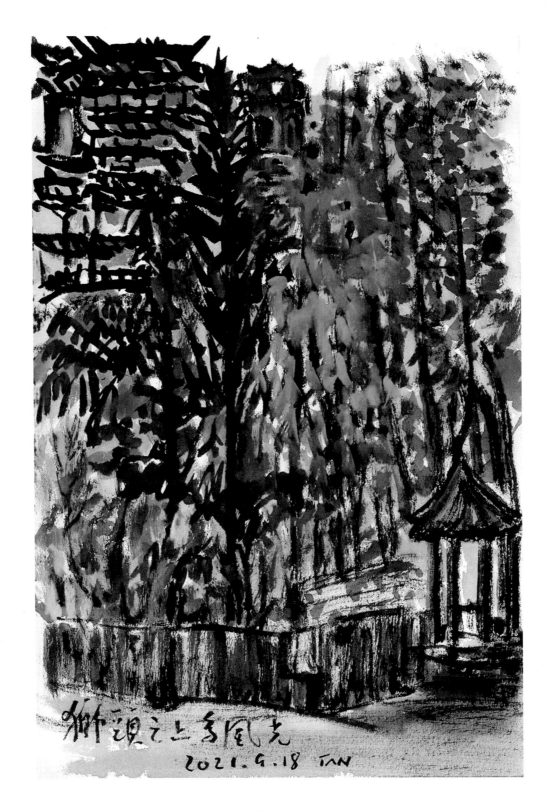

獅頭山上好風光 · 獅頭山系列　42X30CM

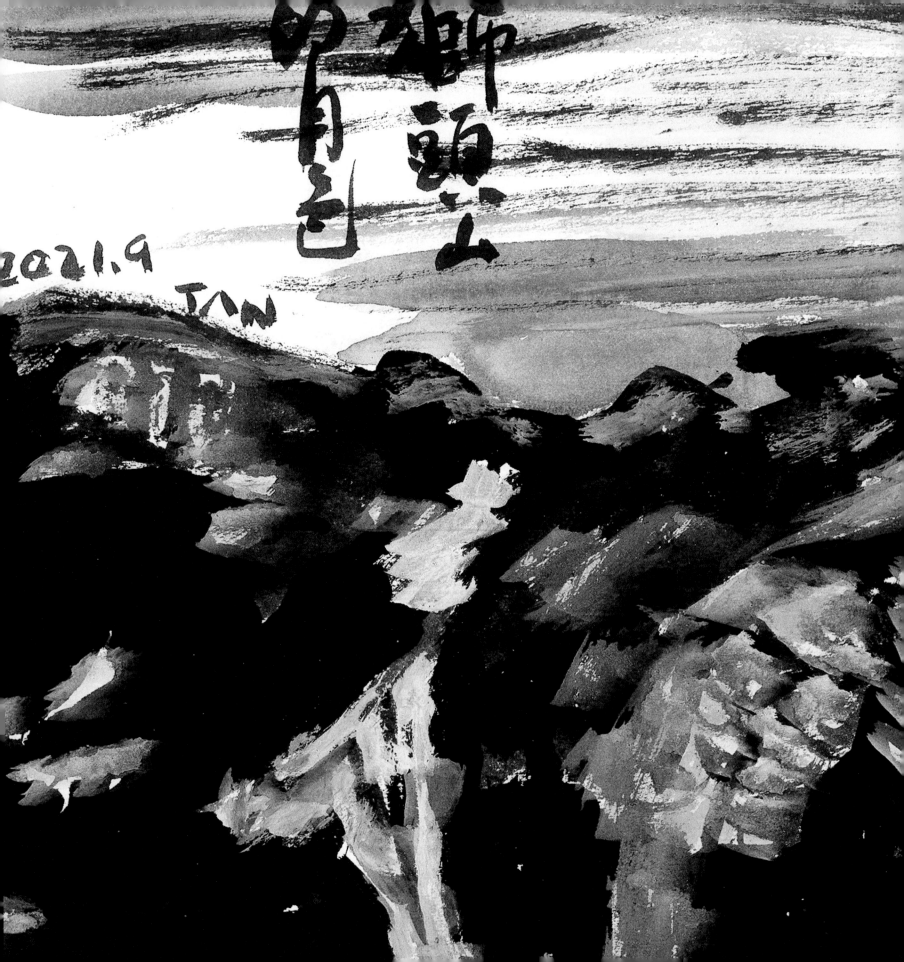

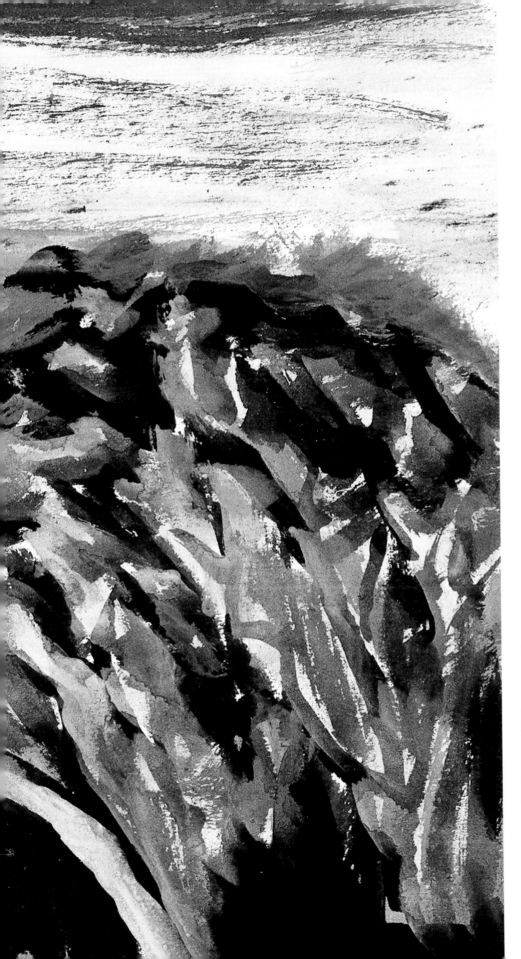

獅頭山的月色 · 獅頭山系列　27X39CM

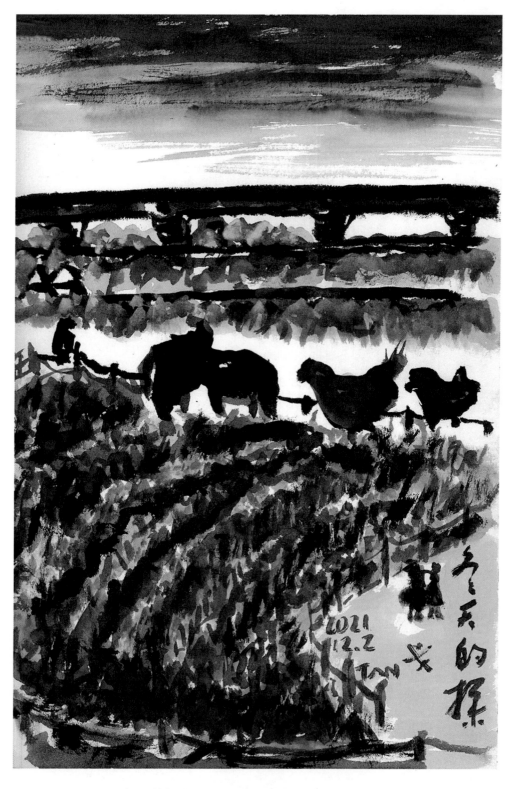

冬天的探戈 · 獅頭山系列　42X30CM

般若波羅蜜多心經

高永 大翔 下

是故空中無色
無受想行識
無眼耳鼻舌身意
無色聲香味觸法
無眼界
乃至無意識界
無無明
亦無無明盡
乃至無老死
亦無老死盡
無苦集滅道
無智亦無得
以無所得故
菩提薩埵
依般若波羅蜜多故
心無罣礙

般若波羅蜜多心經

觀自在菩薩
行深般若波羅蜜多時
照見五蘊皆空
度一切苦厄
舍利子
色不異空
空不異色
色即是色
空即是色
舍利子
是諸法空相
亦復如是
受想行識
舍利子
是諸法空相
不生不滅
不垢不淨
不增不減

真實不虛
故說般若波羅蜜多咒
即說咒曰
揭諦揭諦
波羅揭諦
波羅僧揭諦
菩提薩婆訶
譚宇權
西元二〇二一年
中秋過二日

無罣礙故
無有恐怖
遠離顛倒夢想
究竟涅槃
三世諸佛
依般若波羅蜜多故
得阿耨多羅三藐三菩提
故知般若波羅蜜多
是大神咒
是大明咒
是無上咒
是無等等咒
能除一切苦
真實不虛

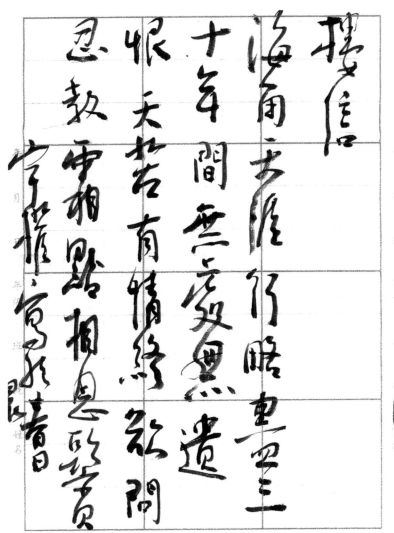

蝶戀花　放翁詞

陌上簫聲寒食近。雨過園林，花氣浮芳潤。千里斜陽鐘欲暝。憑高望斷南樓信。

海角天涯行略盡三十年間，無處無遺恨。天若有情終欲問。忍教霜點相思鬢。

宇權寫於春日晨

釵頭鳳　放翁詞

紅酥手，黃縢酒，
滿城春色宮牆柳。
東風惡，歡情薄，
一懷愁緒，幾年離索。
錯、錯、錯！
春如舊，人空瘦，
淚痕紅浥鮫綃透。
桃花落，閒池閣。
山盟雖在，錦書難托。
莫、莫、莫！

宇權大寫一段戀情的故事
二〇二二年疫情蔓延時

雁　周夢蝶

隻或雙，成行或不成行
在江心，在天末

秋風起時：
秋風有多瘦多長
你的背影就有多瘦多長
是我在空中寫字，抑或
字在空中
寫你　人人人人人
何日是了？除非（秋在高處高處自
沉吟）
除非水流有西向時；
水流幾時西向？
欸！除非你寫得人人人人盡時。

讀孤獨國詩人周夢蝶
宇權書二○二三年
三月三十日

心眼同開
人生新異
宇櫂

美只存在人類的感官中

美是人類都可以感知的，只因每個人的能力有高低之分。可是，由於生活環境的限制，沒有足夠的時間和精力重視美的創作。反之少數具有發覺客觀世界之美的能力的創作者，因緣際濟會受到專家不斷鼓勵，從事創作才能走出一條欣賞美而從事創作的路。所以民間有一種說法，美的創造是天生的。畫家在展現一種美的畫作時，會引起一般人的讚賞。作者不敢說：這本書能夠引起多少觀賞者的快樂，這就是康德在第三批判《判斷力的批判》中說：「美」不是認識判斷，而是鑑賞判斷。前者，由對象的概念構成知識（知識可以從事真假的分別），但鑑賞判斷是：

一個判斷，僅僅從自己對一個對象的愉快感情出發，不依賴於這對象概念，而先天地、即無需等待別人同意。

又說：

鑑賞判斷是綜合的，這是很容易看出來的，因為他超出了對客觀的概念甚至主觀之上，並把某種根本連知識都不是的東西，即把愉快（或不愉快）的情感作為謂詞加在那個直觀上面。

在我讀到以上這兩段話時，很驚訝這位世界級的哲學大師，對美的創作者的了解，是這樣的貼切！因為這些年來，我在從事學術研究之餘，也利用大量時間從事藝術的創作。而在工作中，我感受到：藝術工作是人類使用主觀的感知能力，在大自然中，尋找到足以擴大藝術視野的東西之後，必須在瞬間將其精采處呈現出來。

所以，美是指人用美的判斷能力，做出的直接反應，期間必續不斷去修改與潤飾。可是，即使每一回在面對同樣的人、事、物中，反應也是千變萬化。但重要的是，為什麼人需要藝術？因為人活著，有許許多多的需求，物質享受致是其中最通俗的一項。此外，精神享受才是高級的。而欣賞美的人、事、物，可以提升人整個精神生活與存在的價值。因此，我在進入退休年齡之後，會在此園地上樂此不疲。

但為精進這種創作，我注意必須閱讀專家的書籍。例如，以下Andrew Loomis在《畫家之眼》中這段話，便深深打動我的心：

美原本就存在，只是等著我們去發現。對有些人來說，所有事物大都是以群體存在——樹木、花朵、動物、汽車，每一群看起來或多或少都很相似，除非我們對某個主題特別感興趣並認真研究。

我同意他的說法，只要我們認真去創作，就會開始特別注意到大自然中各種美的存在。並想辦法去捕捉瞬間在心中形成的「美的感覺」（Find a way to capture the "feeling of beauty" that is formed in the heart in an instant），又使用具體的外界形象，作為表現的素材，作近一步的發揮。但此時，必須有主題，才能將每幅畫的重心表現出來，創作到具有個人的風格。風格是

表現作者內心的世界，是一種境界而不在是外在世界（The stylistic person expresses the author's inner world, not the external world）的直白而已。因此，沒有「像，還是不像」的外行人問題。

其次，本書選出來的畫作，是我在近年來作畫中的生活筆記而已。回家後，也經過不斷的修改，但仍然覺得只是一些練習之作。換言之，我最終追求的是，米羅式的自我創造（見本書即少數的作品），即能充分利用人類的想像能力去創造。所以，美在我的下一階段，希望能打破寫生的有限格局，來到一個擺脫模仿外界，自我創發的世界。這是我對自己的期許。

臺北 101
高雅敏　攝影

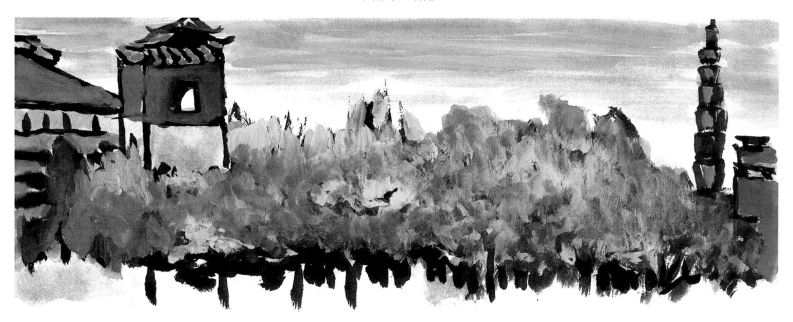

城市變奏曲
筆者寫生作品

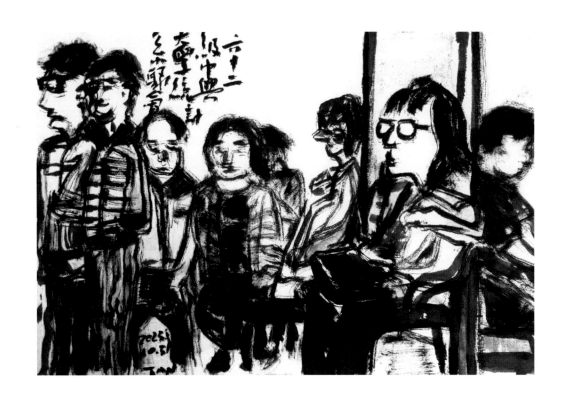

天鵝之舞——畫論與畫集

作　　　者　譚宇權

責 任 編 輯　呂玉姍

發 　行 　人　林慶彰

總 　經 　理　梁錦興

總 　編 　輯　張晏瑞

編 　輯 　所　萬卷樓圖書股份有限公司

　　　　　　臺北市羅斯福路二段41號6樓之3

電　　　話　(02)23216565

傳　　　真　(02)23218698

電　　　郵　SERVICE@WANJUAN.COM.TW

香 港 經 銷　香港聯合書刊物流有限公司

電　　　話　(852)21502100

傳　　　真　(852)23560735

ISBN　978-626-386-113-8

2024年5月初版

定價：新臺幣2800元

天鵝之舞：畫論與畫集 / 譚宇權作 . -- 初版 . -- 臺北市：
萬卷樓圖書股份有限公司 , 2024.05

　面；　公分

ISBN 978-626-386-113-8(平裝)

1.CST: 繪畫美學 2.CST: 作品集

　　　940.1　　113006461